THE
PHOTOGRAPH
AS
CONTEMPORARY
ART

這就是 當代攝影

增修版

244 幅影像、227 位攝影家

CHARLOTTE
COTTON

夏洛蒂‧柯頓 著

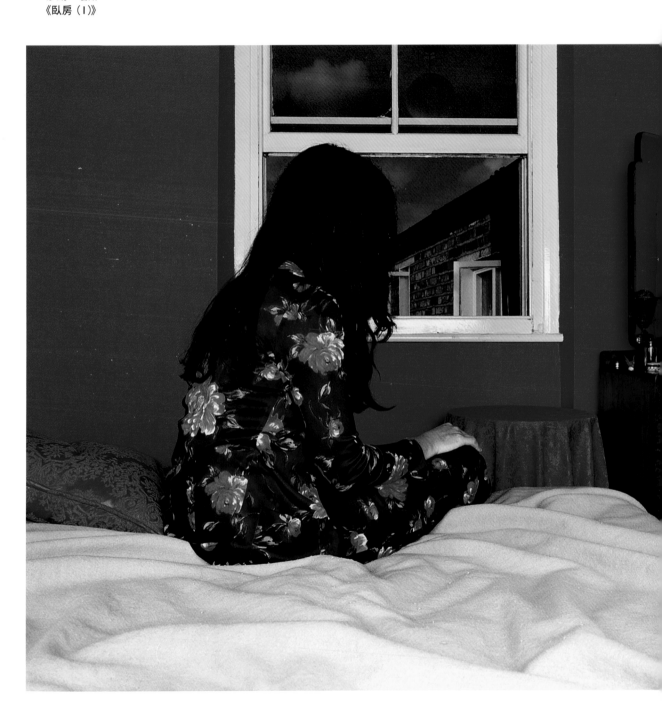

THE PHOTOGRAPH AS CONTEMPORARY ART

THIRD EDITION

CHARLOTTE COTTON

244 Illustrations, 227 Photographers

國家圖書館出版品預行編目資料

這就是當代攝影 / 夏洛蒂.柯頓(Charlotte Cotton)著 ; 張世倫譯. -- 修訂一版.-- 新北市 : 大家
出版 : 遠足文化發行, 2015.03.　面 ;　公分. -- (art ; 17)
譯自 : The photograph as contemporary art
ISBN 978-986-6179-91-4 (平裝)

1. 攝影　2. 攝影美學

950　　　　　　　　　　　　　　　　104002690

art 17

這就是當代攝影 增修版 THE PHOTOGRAPH AS CONTEMPORARY ART *THIRD EDITION*

作者　夏洛蒂·柯頓（Charlotte Cotton）│譯者　張世倫、賴予婕│美術設計　林宜賢│責任編輯
賴淑玲│行銷企畫　陳詩韻│社長　郭重興│發行人兼出版總監　曾大福│總編輯　賴淑玲│出版
者　大家出版│發行　遠足文化事業股份有限公司　231新北市新店區民權路108-2號9樓　電話：
(02)2218-1417　傳真：(02)8667-1065│劃撥帳號：19504465　戶名：遠足文化事業股份有限公司│
法律顧問　華洋國際專利商標事務所　蘇文生律師│定價　620元│初版一刷　2011年7月│增修
版四刷　2019年12月│有著作權　侵犯必究│本書如有缺頁、破損、裝訂錯誤，請寄回更換│
本書僅代表作者言論，不代表本公司／出版集團之立場與意見

CON-TENTS

目次

hen Shore, b. 1947 / Bernd
dblatt, b. 1930 / Ralph
z, 1864-1946 / Sophie
21-86 / Oleg Kulik, b. 1961
946 / Edwin Wurm, b.
zo, b. 1966 / Hellen van
b. 1960 / Nina
ah Lucas, b. 1962 / Annika
David Spero, b. 1963 / Tim
orn, b. 1955 / Jeff Wall, b.
Wood, b.1967 / Tom
Post, b. 1965 / Sharon
tine Kurland, b. 1969 /
1968 / Anna Gaskell, b.
ri, b. 1967 / Gregory
er Stewart, b. 1966 /
3 / Thomas Demand, b.
g, b. 1963 / Desiree
as Gursky, b. 1955 / Walter
hi Homma, b.1962 / Lewis
a Höfer, b. 1944 / Naoya
d Misrach, b.1949 /
one Nieweg, b. 1962 /
950 / Kwon Boo Moon, b.
1966 / Thomas Struth, b.
944 / Jitka Hanzlová, b.
959 / Peter Fischli, b. 1952
orth, b. 1947 / Jason Evans,
amante, b. 1952 / Wim
Peter Fraser, b. 1953 /
68 / James Welling, b.
van Goldin, b. 1953 /
rinne Day, 1965-2010 /
5 / Anna Fox, b. 1961 /
Sanguinetti, b. 1968 /
rney, b. 1945 / Larry
s, b. 1972 / Breda Beban,
ji, b. 1963 / Anthony
folk, b. 1963 / Fazal
roomberg, b. 1970 . Oliver
2 / Dinu Li, b. 1965 /
Martin Parr, b. 1952 / Luc
er, b. 1964 / Shirana
ikhailov, b. 1938 / Vik
ki S. Lee, b. 1970 / Trish
unye, b. 1966 / Collier
b. 1955 / Aleksandra Mir,
960 / Susan Derges, b.
Hans-Peter Feldmann, b.
Dean, b. 1965 / Joachim
ová, b. 1968 / Torbjørn
n Maier-Aichen, b. 1973 /
956 / Sara VanDerBeek, b.
d, b. 1970 / Arthur Ou, b.
nne Collier, b. 1970 / Liz
ha, b. 1973 / Sharon Ya'ari,
8 / Lucas Blalock b. 1978

THE PHOTOGRAPH AS CONTEMPORARY ART

REVISED EDITION

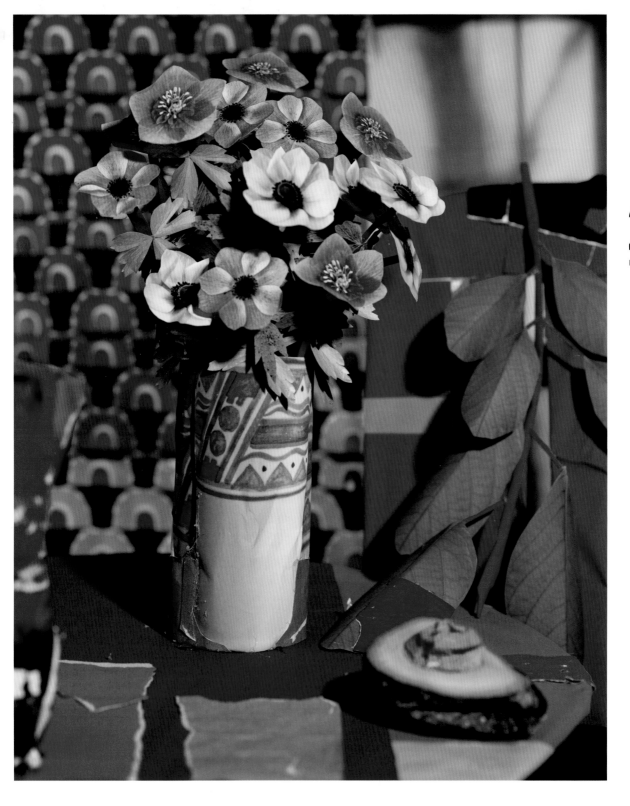

2

INTRO-DUCTION
序言一

Daniel Gordon, b.1980
Anemone Flowers and Avocado, 2012
丹尼爾‧哥頓
《銀蓮花及酪梨》

1830年代攝影術首度問世後的近兩個世紀，攝影已趨於成熟，成為當代藝術的形式之一。21世紀的藝術界不但全然接納攝影，將攝影視為與繪畫及雕塑地位相當的正統媒材，攝影家也經常在藝廊及藝術專書中展示作品。這些發展令人雀躍，所以本書在介紹、瀏覽當代藝術中的攝影領域時，也希望能達到兩個目標：釐清攝影此一主題，並指出攝影的顯著特徵及意旨。

如果本書要舉出一個貫穿全書的當代攝影觀念，那便是這個創作領域精采的多元性。我們挑選了近兩百五十位攝影家，在書中登出這些人的作品，便是希望傳達出當代攝影界那種既廣博又知性的氣息。本書選錄的攝影家中，在藝術殿堂中地位穩固的知名攝影家只占少數，因為本書的用意是呈現當代藝術攝影在形式及動機上的多樣性本質，而這便包含了許多獨立創作者累積的成果，儘管這些獨立攝影家大部

分在創作圈外鮮為人知。本書所介紹的攝影家，每位都致力於耕耘實體上及思維上的文化空間，簡而言之，這些攝影家的作品，都是以展示在藝廊牆上或收錄在藝術書中為創作目的。請務必留意，大部分的藝術家，本書都只能選出一幅影像來代表他們整體的創作。全部作品只挑出其中一件，會掩蓋攝影家的整體表現，也削減了攝影提供給創作者的多元可能性，然而限於篇幅，這仍舊是必要的簡化。

今日大多數的當代藝術攝影家，都受過藝術學院的大學及研究所訓練，而正如同其他藝術家，他們精心製作的作品，主要也以藝術觀眾為對象，仰賴各種商業及非營利的國際網絡支持，包括藝廊、博物館、出版社、藝術節、展覽、雙年展等。在21世紀，當代藝術攝影的專業基礎越來越扎實，毫不意外，評論界探討的重心也已逐漸脫離概念性的思考，而專注於討論這片領域的整併與門檻。雖然「攝影是當代藝術創作中不可或缺的一員」這樣的觀念，已在新世紀落地生根，然而，會影響當代藝術攝影主題的，主要仍是與影像製作有關的議題，包括我們在日常互動上、社交媒體上及相片分享平台上，如何使用以純影像為基礎的溝通模式，以及21世紀初期數位列印技術革新之後，業餘攝影家自費出版攝影集的

可能性，還有市民攝影在新聞報導上的崛起，尤其是網路刊物，另外還有新的相機科技，例如能混合靜止及動態影像捕捉的技術、以及電腦編碼在資料視覺化上的革新與應用。上述這些影像製造的新面向，不但衝擊著當代藝術攝影的視覺語言及散播模式，同時，攝影在日常生活中無所不在，也迫使我們要有更明確的標準去判斷某件作品是否稱得上藝術攝影創作。在這樣的脈絡下，很明顯地，當代藝術攝影是出自創作者主動又敏銳的選擇，而他們的作品，在邊界不斷擴展的攝影地貌中，也維持了藝術形式中卓越的對話本質。

本書將當代藝術攝影分為八大類別，分章介紹。在選定類別主題時，我希望避免讓讀者誤以為時下藝術攝影最顯著的特性，主要取決於創作風格或主題取捨。當然，本書有些作品具有相似的風格特徵，而近年來攝影圈也有若干主題特別風行，但本書章節更在意的，是將具有相同創作動機或手法的攝影家歸為一類。這樣的分類架構讓我們在判斷攝影家的視覺作品之前，能先看到支撐當代藝術攝影的**理念**（ideas）究竟為何。

第1章〈假如這是藝術〉考察了攝影家如何專為影像創作而設計策略、行為表演，及偶發（happenings）

等要素。本書首先處理此一面向，是因為它挑戰攝影的傳統刻板印象：孤獨的攝影者在日常生活中拾荒，尋尋覓覓，等候具有強烈視覺張力或視覺趣味的畫面出現在景框的那一瞬間。我們關注的是：攝影者**預先設想**（preconceived）照片重點的程度有多深。攝影家之所以設計這種策略，不單是為了改變我們對物質世界與社會世界的看法，也是為了將此一世界引領至非比尋常的境界。這種當代攝影脈絡，部分源自60、70年代概念藝術行為表演的紀錄照片，但仍有顯著差別。雖然這章節的若干影像，表面上狀似短暫藝術活動的臨時紀錄，實際上卻是預設為這些活動的最終成果。這些照片不止是過往活動的紀錄文件、軌跡，或副產品，而是經過挑選後，被當成藝術品展示。

第2章〈很久很久以前〉集中探討藝術攝影的敘事性（storytelling）。本章重點其實較明確：觀察當代攝影手法中盛行的劇畫攝影[1]，一種用單幅影像濃縮敘事的作品概念。其特性承襲自攝影術發明前的18、19世紀西方具像繪畫（figurative painting）。這不是由於攝影家抱持任何懷舊復古主義，而是因為這類繪畫具備一套既成且有效的方式，因此創作者可以藉由舞台道具、人物姿勢及作品風格的組合，來創造敘事內容。劇畫攝影是以影像來呈現預先設想

的理念，拍攝前需備齊拍攝元素，並精確安排照相機角度，因此也常被稱作「建構式」（constructed）或「編導式」（staged）攝影。

本書第3章深入探討一種攝影美學的概念。「冷面」[2]意指一種明顯缺乏視覺戲劇張力或誇張情緒的藝術攝影類型。圖像形式與戲劇敘事很平板，使得這些照片彷彿某種客觀凝視下的產物，在這當中，凌駕一切的彷彿是被攝物本身，而非攝影者的觀點。本章節作品原本都是用大片幅或中片幅相機拍攝，視覺衝擊建立在令人目眩的高解析度、大尺寸照片上，但以書籍插圖呈現時，也最容易因尺寸縮小、印刷品質下降，使效果大打折扣。第2章的照片中，人類行為的劇場感與戲劇化的光線質感，在本章都付之闕如，取而代之的是視覺張力，而那是出自照片本身的宏大本質與格局。

若第3章處理了一種中性的攝影美學，那第4章則專注於探討攝影題材，不過是最為間接的題材。〈物件與空無〉回顧當代攝影家如何擴展疆界，挖掘可能可以成立的視覺主體。近來有股趨勢，是拍攝人們常忽略或視而不見的物件與空間。本章展示的照片，都保持了被攝物的「物質性」（thing-ness），例如街頭垃圾、廢棄空房或骯髒衣物

等。它們被拍攝，以藝術品的姿態出現，獲得了視覺影響力，因此在概念上出現了變化。就這點來說，當代藝術家認為經由敏銳主觀的觀點，真實世界的諸事萬物皆可為藝術題材。本章重點在於展現攝影長久以來的能力：即便是最微小的題材，攝影都能將之轉化，成為啟動宏偉想像的開端。

第5章〈親密生活〉裡，我們將重心放在情感與人際關係上，亦即一種人類親暱關係的影像日誌。有些照片充滿顯著的隨性與業餘風格，許多影像的平凡色調，讓人聯想到以柯達傻瓜相機拍攝、經由機器沖洗的家庭快照。但此章要處理的，是當代攝影家如何為這種庶民風格增添新意。例如他們為照片建立了動態順序，並聚焦在日常生活中出乎意料的瞬間，因此明顯有別於一般人慣常拍攝的那些事物。此外，本章也探討攝影者在重現這些人們最熟悉、最有情感共鳴的題材時，所採用的一些看來較不隨性，且思慮較為縝密的創作手法。

第6章〈歷史片刻〉試圖宏觀探討當代藝術如何使用攝影的紀實功能。首先要處理的，是被認為最反新聞攝影的手法，這手法被籠統命名為「災後攝影」（aftermath photography），即攝影者在社會或生態浩劫發生後前往當地拍攝的成果。藉由翔實記錄浩劫後的土地傷疤，當代藝術攝影寓言般地呈現政治社會動亂的後遺症。本章同時也探討藝廊或藝術書刊所呈現的孤立社群（無論是地理上的隔離，或社會上的排拒）視覺紀錄。在這個報刊雜誌編輯台不再熱衷於深度紀實攝影的時代，藝廊已成為此種影像紀錄的展示空間。有些作品在主體選擇或拍攝手法上，反對或挑釁了人們所認知的紀實攝影傳統，本章也納入討論。

第7章〈再生與翻新〉探究晚近一種聚焦、利用人們既有影像知識來從事創作的攝影手法。這包括重新拍攝照片名作，以及嘲弄模擬某些類型影像，例如雜誌廣告、電影劇照、監視攝影機照片，或科學照片等等。藉著認識這些習以為常的影像，我們得以意識到自己看到了什麼、如何觀看，以及影像如何觸發、形塑我們的情緒與對世界的理解。這類手法所隱含的對原創性、作者身分及攝影真確性（photographic veracity）的批判，在此備受注目。這些批判不但是攝影實踐歷久不衰的論述，更顯著影響晚近四十年的攝影發展。關於當代攝影家重新挪用早期攝影技術或建立攝影檔案，本章也舉出若干實例。這些案例不但激發我們對昔日事件、文化的理解，也讓我們更清楚地看到人類今昔觀看方式的相似處及相連處。

3 William Eggleston, b. 1939
Untitled, 1970
威廉 · 艾格斯頓
《無題》

一般公認，影響當代藝術攝影最鉅的人物
是艾格斯頓，尤其是他60、70年代率先拍
攝彩色照片之舉。他被推崇為「攝影家中
的攝影家」，持續在世界各國出版作品、
舉行展覽，舊作也在近三十年藝術攝影崛
起的脈絡下持續獲得新評價。

本書終章〈物質與材質〉的焦點，是那些將攝影媒材特性納入作品敘事的作品。現今無論在日常生活裡或人際溝通上，數位攝影在都無所不在，一群當代藝術攝影家因此選擇刻意凸顯攝影的物質、材質特性，並強調這些特性在藝廊及博物館等考究空間中可以如何發揮作用。另一群藝術家則以各種天馬行空的方式，回應影像傳布在數位紀元中持續變化、迅速擴散的模式。本章節所列舉的照片，便著眼於攝影家在創作時必須做出的諸多決定。有些攝影家選擇使用類比技術（也就是舊式底片及光感應的化學程序），而非現今普遍的數位影像捕捉及後製技術。另一部分攝影家則只把攝影當成創作元素之一，例如把攝影融入裝置及雕塑作品中。第8章涵蓋了當代藝術攝影家可觀的創新途徑，除了專為藝廊展示而拍的藝術作品之外，他們也創作出適合在網路平台及行動裝置上觀看的影像。有些攝影家也投資在數位革命後不斷成長的自費出版機會上。這些多才多藝的攝影家都代表當代藝術攝影新湧出的創意。

21世紀當代藝術攝影深受下列兩大要素影響：當代藝術市場的動能，

4
Stephen Shore, b. 1947
Untitled 28a, 1972
史蒂芬 ‧ 肖爾
《無題 28a》

以及數位科技對影像製作及影像散布的衝擊。除此之外，當代藝術攝影家也從19、20世紀的攝影媒材史中獲得靈感，尤其是20世紀初歐洲前衛攝影的實驗主義，以及1970年代中期美國藝術攝影家重新拓展的「日常攝影」，都經常激發他們的創作。

從1990年代中期起，彩色攝影取代了黑白攝影，主宰當代藝術攝影的表現形式。在1970年代以前，色彩只在商業攝影及日常攝影裡出現，使用鮮明色彩的藝術攝影家要一直到1970年代才在評論界獲得些許支持，而遲至1990年代，色彩才普遍成為攝影的創作元素。許多20世紀的攝影家促成了這項轉變，其中最廣為人知的，是美國攝影家威廉·艾格斯頓與史蒂芬·肖爾。艾格斯頓從1960年代中期開始拍攝彩色照片，並在1960年代晚期改採用彩色透明正片（彩色幻燈片），這類底片通常都用於家庭旅遊攝影、廣告及雜誌影像。他作品中的日常攝影色域，讓他被拒於藝術攝影的殿堂之外，但在1976年，紐約當代藝術館展示了他在1969-71年間的攝影作品，這是該館有史以來首次為主要拍攝彩色照片的攝影家舉行的個展[3]。宣稱一場展覽（儘管是在紐約當代藝術館展出）就能獨力改變藝術攝影的走向，或許太過以偏概全，然而這個展覽確實即時且及時地展

現了艾格斯頓另類手法的創作能量。

1971年，肖爾拍攝了德州小鎮阿莫里羅（Amarillo）的主要建築與公共場所。他鏡頭下的阿莫里羅是美國平凡城鎮的縮影，為了凸顯這樣的細緻描繪，他將照片印製成一般明信片。這5,600張明信片賣得極差，他因此改將這些明信片放回所有拍攝地點的明信片架上（一些友人舊識看到後，又把明信片寄回給肖爾）。1972年，肖爾仍沉迷於仿效攝影的日常風格及功能，這一年，他展示了220張柯達35mm傻瓜相機拍攝的日常生活照片，這些照片的裁切與畫面都很隨意，並以逐格陳列的方式記錄每天發生的事情與平凡物件[4]。肖爾早年把彩色攝影當成藝術媒材來探索，這一點罕為人知，也少有人理解，直到1999年作品集《美國地表》（American Surfaces）發表後，他的作品才對下一代的當代藝術攝影發揮巨大影響力。

艾格斯頓與肖爾的最大貢獻，在於開拓藝術攝影的領域，使影像能有更自由解放的創作途徑。許多年輕藝術家追隨他們的腳步，例如美國攝影家艾力·索斯沿著密西西比河旅行，拍攝沿途的場景與人物[5]，便是師法艾格斯頓（在這趟美國南方探索之旅裡，索斯也拜訪了艾格斯頓本人）。話雖如此，索斯的作品

5 Alec Soth, b. 1969
Sugar's, Davenport, IA,
2002
艾力·索斯
《修格家，達文波特，愛荷華
州》

艾力·索斯的照片跨越了風
景、肖像，靜物照等類型界
線。他在照片中運用近年來
攝影圈盛行的中性美學，並
傳承了70年代以降藝術攝影
的色彩運用，這在他對室內
陳列褪色狀態的掌握上尤其
明顯。

也明顯有著第3章所提及的「冷面」
美學元素，以及19世紀及20世紀早
期的肖像照傳統，這顯示出當代藝
術攝影不但同時向多樣的美學及俗
民傳統借光，也進一步將之重新組
構。

威廉·詹金斯（William Jenkins）策劃的
攝影展《新地誌學：人類造就的地
景照片》，1975年首度於紐約州羅
徹斯特的喬治·伊斯曼之家（George
Eastman House）展出。今日公認這個
展覽很早便整理了20世紀晚期最重
要、最具影響力的某些攝影作品，
參展的攝影家包含了伯恩德·貝
歇及希拉·貝歇這對德國雙人檔 **6**

。貝歇夫婦自1950年代中期開始合
作，兩人簡樸的格狀黑白照，尤其
那一系列捕捉了瓦斯塔、水塔、鼓
風爐等美國建築結構的照片，深深
透露了當代藝術攝影的美學及概
念性的手法。乍看之下，貝歇夫
婦的黑白影像似乎與艾格斯頓及
肖爾的彩色作品形成強烈對比（最
早的〈新地誌學〉攝影展也涵蓋了
艾格斯頓及肖爾的作品），但兩者
之間其實有著重要的關連。正如艾
格斯頓及肖爾，貝歇夫婦也在深思
之後將俗民攝影轉化為藝術策略的
工具，希望藉此讓藝術攝影與歷史
及日常生活產生視覺上的聯繫。貝
歇夫婦的照片具有雙重功能：既是

6 Bernd Becher, 1931-
2007
Hilla Becher, b. 1934
Twelve Water-towers,
1978-85
貝歇夫婦
《12 座水塔》

貝歇夫婦藉由持續記錄民間
建築形式，以及親身指導若
干當今最顯赫的藝術攝影
家，徹底影響了當代藝術的
思想概念與具體實踐。兩人
的建築類型影像，通常以不
太大的尺寸排成格狀展示，
藉此強調這些建築結構類型
的多樣化與特殊性。

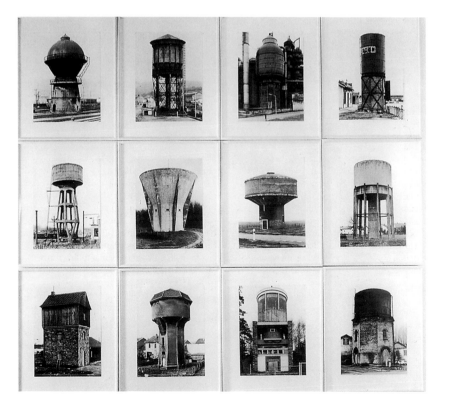

歷史建築的平實紀錄，而這種不誇大的系統化紀錄，也召喚了1960、70年代概念藝術對分類學的運用。貝歇夫婦任教於德國杜塞道夫藝術學院（Kunstakademie Düsseldorf），此事同樣具有深遠的影響，旗下高徒包括本書後續章節會介紹的頂尖攝影家，例如安德列斯·科斯基（Andreas Gursky）、托馬斯·施特魯斯（Thomas Struth）、托馬斯·德曼（Thomas Demand），及坎迪達·荷弗（Candida Höfer）等。

〈新地誌學〉攝影展連結了一系列的作品，展現1970年代開創新局的當代地貌攝影所具有的多樣概念、技術與形式手法。參展的藝術作品中，最具諷刺意味、最具兩面性的，或許是路易·巴茲（Lewis Baltz）的相片。他拍攝加州歐文市郊區蔓生的工業園區建築，呈現加州地貌中幾乎被遺忘的景象。他以35mm相機捕捉毫無特色的預鑄式工業結構，巧妙地設計出一系列樸實的照片，刻意援引1970年代早期極簡主義雕塑及繪畫不斷削減形式的老套手法。羅伯特·亞當斯（Robert Adams）的作品也發出類似的回響。

7 Lewis Baltz, b. 1945
Southwest Wall, Vollrath, 2424 McGaw, Irvine, from The New Industrial Parks near Irvine, California,1974

路易·巴茲
《歐文市 2424 麥高區弗瑞斯公司的西南牆，攝於加州歐文市附近的新工業園區》

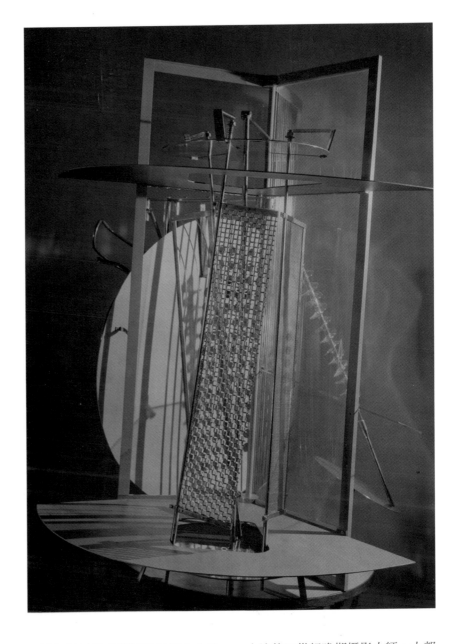

8
—
Lázió Moholy-Nagy, 1895-1946
Lightplay: Black/White/ Gray, 1926
拉茲羅・摩荷里－納吉
《燈光秀：黑、白、灰》

他捕捉柯羅拉多州宏偉地貌上大舉入侵的大型社區住宅、購物中心及輕工業，以深切的觀察為美國西部及戰後資本主義的衝擊吟唱出一則敘事史詩。

上述的20世紀晚期攝影大師，大部分要到晚近才被納入藝術正典，一則因為他們的作品經由出版品及展覽更廣為人知，另一方面也是因為藝術圈不斷重新評估攝影。同時，21世紀也是重新評估其他攝影史的

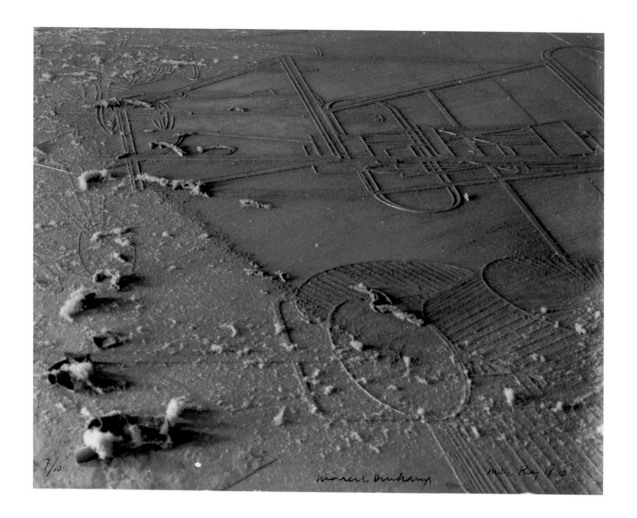

7/10 *marcel duchamp* *Man Ray 1920*

9 Man Ray, 1890-1976;
— Marcel Duchamp, 1887-
 1968
 Dust Breeding, 1920

曼‧雷，馬塞爾‧杜象
《塵土繁殖》

年代，包括南半球的地理調查攝影創作，以及19世紀、20世紀早期無名業餘攝影家充滿想像力的表現，都拼湊出更完整的攝影面貌，讓我們更認識攝影史的豐富性。

今日，我們也可以從範圍更大的當代藝術圈對20世紀早期前衛創作的迷戀，看到藝術史對當代藝術攝影家的影響。這樣的迷戀掀起了一股重新評估現代主義藝術語言及企圖的潮流。拉茲羅‧摩荷里－納吉便是這股前衛實驗潮流的領航員，

他的藝術創作集結了繪畫、雕塑、影片、設計與實驗攝影，具有達達主義及俄羅斯建構主義的歐洲藝術運動精神，與德國包浩斯學校的緊密連結，更是多元創作的典範。他的作品中，當代藝術攝影家最常引用的，是暗房實驗黑白照片（他創造了一種不符合人類視覺透視的景象），以及他於1930年代創作的機動裝置。這個製造出動態光影圖案的機動裝置，在他逝世後被命名為《光與空間的調幅器》[8]。21世紀出現大量的抽象攝影及融合攝影與雕

塑的藝術作品，而摩荷里－納吉那抽象化的攝影及光線，便是這些作品的先驅（請見本書第8章）。

在21世紀，達達主義創始人馬塞爾‧杜象仍深切影響現代及當代藝術。他與艾爾佛雷德‧史提格利茲、曼‧雷等攝影家共同創作的作品[2]，在當代藝術攝影領域引發強烈共鳴。在本質上，杜象與創作夥伴是利用攝影來製造視覺張力，自動將藝術意義注入攝影主體。在此脈絡下，攝影更像是杜象現成物的工具，用來創造直接從日常生活中借來的、了無新意的人工製品。藝術史發展到這個階段，攝影在概念上已毫無疑問成為當代藝術的媒材，且或許不令人意外，這時大家又開始關注早期的作品，那時的攝影，還只是一種不受傳統拘束、具藝術性的工具。

攝影史的擴張及重新思考，持續影響著當代藝術攝影，攝影創作領域終於在2010年之後，進入了一個信心十足又敢於突破的紀元。這與20世紀晚期截然不同，當時的攝影家仍費盡心思，希望讓攝影成為廣受認可的獨立藝術形式，在風格及評論上與傳統藝術形式（尤其是繪畫）平起平坐。今日，攝影創作已晉身為當代藝術，並蓄勢待發，走向更新、更精采的發展階段。

注 **1**

劇畫（tableau）出自17世紀法文，意指「圖像」或「如畫般的描述」，美術史裡所謂的tableau painting，通常指大尺寸油畫，其中人物靜止不動，呈現重要的歷史故事場景。Tableau由於同時具有劇場與繪畫的意涵，華語世界缺乏類似概念，只能折衷譯為「劇畫」。譯注

注 **2**

冷面（deadpan）。純就字面來說，本章所討論的「deadpan」一詞，或可譯為「面無表情」或「不動聲色」，這種譯法容易讓人聯想到「臉」，然而採用這種美學風格的攝影，實際上並不侷限於肖像攝影，亦包括其他非人／無人的內容主題（例如空景、地景）。簡言之，deadpan意味著一種不帶強烈情緒，但在空洞平淡、冷靜的表面調性下另有深意的中性美學，此處選擇譯作「冷面」雖較繞口，但一方面可保留人臉「面」容的狹義意涵，二方面則暗示此一冷「面」，亦可超脫個人，廣義涵蓋諸事萬物、日常風景的各種表「面」（surface）。譯注

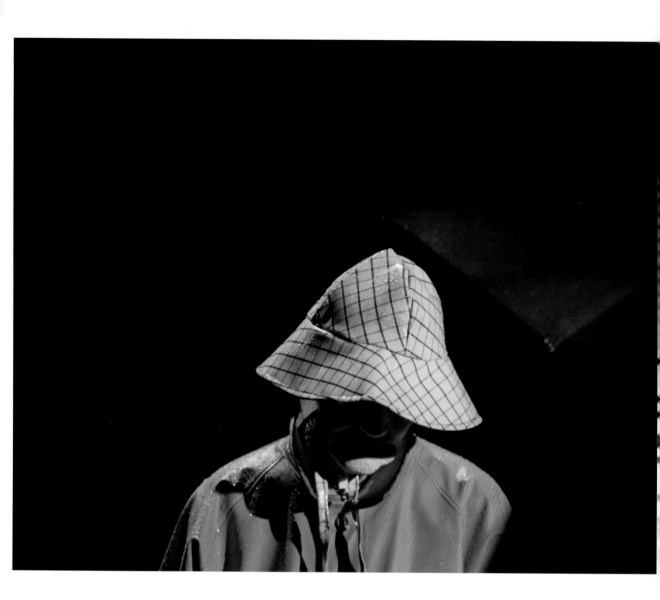

10

IF THIS IS ART

假如這是藝術——第 1 章

Philip-Lorca diCorcia,
b. 1953
Head #7, 2000
菲力普‧羅卡‧迪柯西亞
《頭像 7》

迪柯西亞的《頭像》系列是
將閃光燈裝在紐約某條忙碌
街道的工地鷹架上,因此避
開了路上行人耳目。行人動
作會觸發閃光燈,而迪柯西
亞則於此時用長鏡頭捕捉這
些被照亮的陌生人。被攝者
由於不知道自己正被拍攝,
因此不會為這些肖像照擺弄
姿勢。

本章的攝影家集體提出一個極自信
的宣告:攝影已是當代藝術實踐的
一員,而當代攝影也已遠離傳統概
念所認定的攝影家創作之道。本章
的攝影工作者善用策略或精心策
畫的事件創作影像。雖然進行觀察
(從連續不斷的事件中框取某一片
刻)仍是本章許多攝影家的創作途
徑之一,但這些人的藝術創作核心
在於編導適合拍攝的事件。這種手
法意味著,藝術家早在相機還未擺
在現場的籌畫階段,便已展開創

作。本章許多作品都和行為藝術或
身體藝術一樣,都重視身體的本
質,不過,觀看者並不像觀賞表演
那樣直接目睹身體行為,而是看到
一幅藝術創作的攝影影像。

此種創作途徑起源自60年代中期與
70年代的概念藝術。攝影成為當時
藝術家散佈或溝通其行為表演與其
他臨時作品的利器。概念藝術使用
攝影的動機與風格,明顯有別於當
時藝術攝影所使用的既有模式。概

念藝術降低技巧與作者身分的重要性，而不像傳統攝影那般強調鑑賞攝影名作手法或將某些重要人物奉為「大師」。概念藝術重視的是攝影那堅定、平凡的描繪力，它具備一種特殊的風貌：「非藝術」、「去技巧化」，以及「去作者化」，強調真正具有藝術價值的，是照片裡所描述的行為。這種攝影一方面採用20世紀中葉的新聞攝影風格：用隨意即興的快照（snap）手法來回應不斷發生的事件，使影像具有一種未經預謀拍下的味道。照片的表現看似隨意，照片裡的藝術概念與行為卻是事先精心設想，兩者彼此抗衡。然而影像也將行為表演所可能採用的各種即興形式搬上檯面。概念藝術以攝影為工具，傳達稍縱即逝的藝術理念與表演，取代了藝廊裡的藝術品，並占領藝術刊物版面。這類作品身兼藝術紀錄與藝術證據的多重功能，具有思維活力，同時也很曖昧，而當代藝術攝影則善用這些特點。怎樣的事件會被視為藝術行為？此種照片推翻了以上問題的傳統標準，同時也呈現一種較通俗的藝術生產模式。藝術成為一連串運用日常事物的過程，而攝影成為規避製造「好」照片的工具。

這些60、70年代概念藝術家的先行前輩是20世紀初法國藝術家杜象。1917年，被稱為概念藝術之父的杜象將一具工廠製作的尿壺投件給紐約軍火庫藝術博覽會（Armory Show），藉此主張藝術家認定的一切事物皆能是藝術。杜象在作品上投注的勞力微不足道：他只把尿壺從使用時的垂直位置轉成水平狀，然後簽上虛構的假名「R. Mutt, 1917」，這是尿壺廠商名（Mott）及暢銷漫畫《穆特與傑夫》（Mutt and Jeff）的雙關語。關於這名為《噴泉》（Fountain）的作品，今日人們要一窺原件真貌，只能透過攝影家艾爾佛雷德·史提格利茲在紐約291藝廊拍攝的照片 <u>11</u>（這件雕塑後來製作了許多複製品，更進一步質疑了杜象想要挑戰的藝術「原創性」）。《噴泉》那赤裸、挑釁的特質在史提格利茲的照片裡展露無疑。照片構圖尤其凸顯了杜象作品裡的神祕象徵主義，以及它在形式上與聖母瑪利亞像或佛陀坐像的關連。

在此引述這些藝術創作的歷史關鍵時刻，並不意味著現今前衛藝術與攝影間仍有相同的相互作用。我們想要闡述的是，攝影將自身定位為藝術，既是藝術行為的紀錄，也是藝術品，因此與藝術維持了一種曖昧的關係，而此一傳統，正是許多當代創作者發揮想像力運用攝影的原因。法國藝術家蘇菲·卡爾融合藝術計畫與日常生活，是概念攝影的最佳範例之一。著名的《威尼斯攝蹤紀》（Suite Vénitienne, 1980）始於

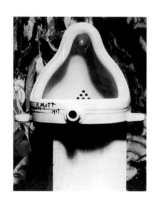

11 Alfred Stieglitz,
<u> </u>1864-1946
The Fountain, 1917
艾爾佛雷德·史提格利茲
《噴泉》

12 Sophie Calle, b. 1953
The Chromatic Diet, 1998
蘇菲・卡爾
《彩色餐點》

卡爾在6天內每餐只吃單色食物。這個融合藝術策略與日常生活的作品,是這位法國藝術家充滿想像力的代表作。

她某日在巴黎偶遇一名陌生男人兩次。第二次相遇時,她與這位匿名為亨利B的男子簡短聊了幾句,得知他將去威尼斯旅行,便決定悄悄跟去義大利,並在威尼斯街道尾隨同行。她用照片與筆記,紀錄了這段男主角在不知情的狀況下帶著她同行的旅途。卡爾的隔年作品《旅館》(*The Hotel*),是她在威尼斯旅館當服務生、每天打掃房間時用相機拍攝的旅客個人用品紀錄,並藉此挖掘或想像這些人的真實身分。她打開行李箱、閱讀日記與文件、檢查髒衣物和垃圾桶,有系統地拍下自己每項入侵行為,加上注記,並於日後出版展出。卡爾的作品融合真實與虛構、暴露和窺視,以及行為表演與觀看角度(spectatorship)。她創造那些磨耗自身的情節,將事態推演至失控、挫敗、無疾而終,或是意外的轉折點。當卡爾與作家保羅・奧斯特合作時,她特別仰賴劇本創作的特性更形凸顯。在小說《巨獸》(1992)裡,奧斯特以卡爾為原型塑造瑪麗亞一角。藉由不斷更正書中關於瑪麗亞的陳述,卡爾將自身的藝術人格混入小說角色裡。當卡爾實際從事奧斯特在小說裡為瑪麗亞虛構的活動時,她也邀請奧斯特為她本人創造活動。這包括為期一週裡每餐只吃單一顏色食物組成的餐點 **12**。卡爾在最後一天增添轉折:她邀請賓客從這些餐點中任選一道當晚餐。

13 Zhang Huan, b. 1965
*To Raise the Water Level
in a Fishpond*, 1997
張洹
《為魚塘增高水位》

張洹為拍攝而策畫了這場集
體行為表演,照片成為藝術
行為的最終成品。張洹與馬
六明 (b. 1969) 及榮榮 (見
右頁) 同為「北京東村」成
員。攝影一直是此團體行為
表演的一部分。

行為表演在中國80、90年代藝術發
展裡占重要地位。在前衛藝術被官
方認定為非法的政治氛圍下,不
倚賴藝術機構支持、以行為表演為
根基的藝術形式,以其短暫的戲劇
感,提供異議者發聲的機會及管
道。行為表演的身體本質也挑戰中
國文化對個體的壓抑,從而成為批
判中國政治的重要劇碼。最著名的
團體是短命並遭政治迫害的「北京
東村」。北京東村從1993年開始活
動,大部分成員都受過繪畫訓練,

他們用行為表演讓生活與劇場的界
線變得模糊,藉此提出令人心驚的
宣言,以質疑、反抗並回應中國文
化所經歷的劇烈轉變。這些行為表
演都在室內或偏僻場所進行,觀眾
寥寥可數。張洹、馬六明及榮榮
(盧志榮) 在極端的行為表演裡試
煉人體極限,藝術家同時經歷肉體
痛苦與心理不適。攝影無論是作為
藝術攝影家的詮釋工具,或藝術行
為的最終成果,都一直是行為表演
的一部分[13][14]。

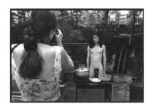

14 Rong Rong, b. 1968
Number 46:
Fen.Maliuming's Lunch,
EastVillage Beijing, 1994
榮榮
《芬·馬六明的午餐,北京東村》

烏克蘭藝術家歐雷格·庫力克的藝術實踐也很類似。他舉行動物型的抗議與擬獸式行為表演,藉此主張人類是動物的另一個自我,動物就是我們。庫力克的行為表演具有一種直接、政治的對抗元素,例如他模仿野狗,恣意攻擊警察與其他權勢代表。庫力克十分投入自己的「藝術家動物」(artist-animal)概念,這不只是他行為表演時的角色扮演,更是一種生活方式,他甚至成立自己的動物黨(Animal Party),好在政治領域傳達理念。早期概念藝術家對庫力克作品的影響尤其明顯。在一場為期兩週的行為表演裡,他扮演紐約的狗,作品名為《我咬美國,美國也咬我》(_I Bite America and America Bites Me_)。此作品援用了德國藝術家約瑟夫·波依斯的反越戰作品《我愛美國,美國也愛我》[15],以此向行為表演所開啟的政治影像傳統致敬。波依斯將自己與一頭土狼關在紐約藝廊裡,拍攝兩者奇特的同居狀態。庫力克的《未來家族》[16]是由照片與畫作構成,內容思索人類與動物的行為態度若能

15 Joseph Beuys, 1921-86
I Like America and
America Likes Me, 1974
約瑟夫·波依斯
《我愛美國,美國也愛我》

16 Oleg Kulik, b. 1961
Family of the Future,
1992-97
歐雷格·庫力克
《未來家族》

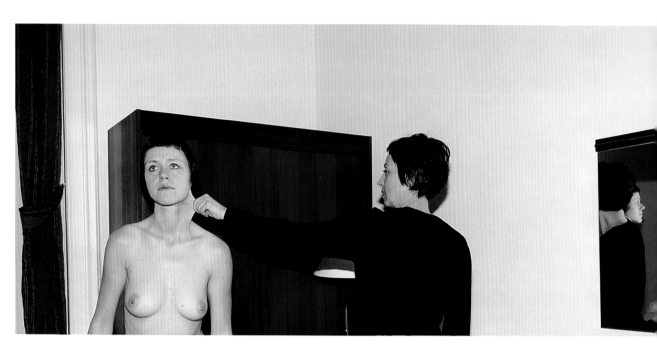

17 Melanie Manchot, b. 1966
*Gestures of Demarcation
VI*, 2001
梅蘭妮・曼秋
《劃界姿態 VI》

融合為單一生活風格,兩者將會產生何種互動關係。庫力克在作品裡赤身裸體與狗共處,並進行一種半人半獸的行為表演。展覽的黑白照片用家庭攝影的小片幅規格沖洗裱框,展示在一間家具小於正常尺寸的房間裡,人們必須倒下身體、四肢著地如犬,才有辦法入內觀賞。

攝影作為創造、展現另類現實的工具,也有較不那麼特定,但同等有趣的應用方式。梅蘭妮・曼秋的系列作品《劃界姿態》**17** 裡,當旁人拉扯藝術家脖子上的彈性皮膚時,藝術家面無表情,靜止不動。她的

影像有股荒謬的劇場感,這可回溯至60年代概念藝術脈絡下行為表演的嬉鬧及怪誕傳統。不過她的場景是特地為了攝影而安排,而非行為表演的拍攝成果。曼秋謹慎選擇地點、相機角度與合作對象,這些前置功夫使得作品裡那預先設想的本質,反倒被狀似自然偶發的姿態給掩蓋了。影像意義因此保持開放,觀者必須運用想像自行詮釋。

珍妮・鄧寧對肉體也有類似關注。她的照片展示器官狀的腫大團塊,這團塊極為抽象,抽象到甚至在內外層面都同時取代了真正的身體器

18 Jeanne Dunning, b. 1960
The Blob 4, 1999
珍妮‧鄧寧
《球體 4》

官。在作品《球體 4》<u>18</u> 裡，一袋宛如巨大矽膠的物質遮蓋了女子軀幹，其笨重龐大、朝著相機滑動的樣貌，恰似一團浮腫肉塊。此球體展現了人類肉體的困窘脆弱。相關錄像作品裡，一位女子努力將球體穿進女裝，掙扎模樣就像擁有一具不聽使喚的笨重身體。在鄧寧的照片與錄像作品中，球體都從心理層面象徵人體的非理性與難以駕馭。

「麵包人」是日本藝術家折元立身行為表演的角色，他將臉隱藏在一團雕塑品般的麵包後方，然後從事日常活動。在行為表演中，他的卡

通角色表現並不特別戲劇化。當他在鎮裡散步或騎單車時，那怪異但不具威脅性的外表，通常都被路人禮貌地視而不見，但偶爾也引起一些人的驚喜與好奇。這種影像之所以能表現出荒誕的介入感，通常有賴於人們是否樂意暫時拋開日常事務，與藝術家互動並走入鏡頭。折元立身也用麵包扮裝與患有阿茲海默症的母親一起拍攝雙人肖像照 <u>19</u>，透過影像，將母親病中的心理狀態和他關於身體差異的行為表演結合為一。

在艾溫‧沃爾變化多端的肉身行動

19 Tatsumi Orimoto, b. 1946
Bread Man Son and Alzheimer Mama, 1996
折元立身
《麵包人兒子與阿茲海默症媽媽，東京》

20 Edwin Wurm, b. 1954
The Bank Manager in front of his bank, 1999
艾溫・沃爾
《銀行前的銀行經理》

沃爾拍攝自己與那些同意合作擺出雕塑般荒謬姿態的人們，有時還會運用一些日常物件製成的道具。這些「一分鐘雕像」無需特殊體能技巧或器材之助，攝影家藉此鼓勵人們在日常生活裡將自己轉化為藝術作品。

21 Edwin Wurm
Outdoor Sculpture, 1999
艾溫・沃爾
《戶外雕像》

與照片裡 **20 21**，同樣可以發現這類打亂日常陳規的表現。在《一分鐘雕像》（*One Minutes Sculptures*）裡，他提出一套行為表演教戰手冊，包含大綱、操作方式與說明，無需具備任何特定身體技能，也不講究道具或地點。例如：立刻將所有衣服穿上，站在一個水桶內，並在自己頭上放置另一個水桶。沃爾擴大邀請對象，任何有意者都能參與，藉此主張藝術就是概念，而藝術家用肉身體現藝術，用意也不在壟斷創作行為，而在鼓勵他人參與實踐。沃爾照片裡的被攝者包括友人、展覽觀眾及報紙廣告招來的人。沃爾自己有時也會出現在照片裡，但不是充當權威的創作者，相反地，是對藝術家身分進行悲喜劇式的戲仿。

Edwin Wurm

22 Gillian Wearing, b. 1963
Signs that say what you want them to say and not signs that say what someone else wants you to say, 1992-93
紀麗安・渥林
《你想要他人說的牌子標語，而非他人要你說的牌子標語》

攝影概念主義（photoconceptualism）以簡單動作解構日常生活表象。這也出現在英國藝術家紀麗安・渥林的作品《你想要他人說的牌子標語，而非他人要你說的牌子標語》**22**。渥林與倫敦街頭陌生人接觸，請他們在白紙牌上寫出心事，她再拍攝他們手持標語的姿態，照片成果透露了被攝者的情緒狀態與心事。渥林將自我意志的掌控權交還給被攝者，挑戰傳統紀實肖像攝影的概念。她將肖像照重心擺在被攝者的內心思緒，以此主張傳統紀實攝影風格或構圖並不保證能捕捉到日常

生活的深刻與經驗，而藉由藝術介入與策略運用，反而能有效觸及這些面向。

這也是當代藝術攝影的重要主張，而當被拍攝者依照指示行事，從而解除心防，在相機前擺出較自在的姿勢時，這一點尤其明顯。德國藝術家貝蒂娜・馮・茲華爾的三部曲系列中，被攝者無法掌控自身外表也是一例。在整個三部曲裡，她要求拍攝對象穿上特定顏色衣物，坐下，並接受一些簡單任務。在第一部分[23]，被攝者穿上白色衣物就寢，然後被叫醒，在臉上還清楚帶著睡意時進行拍攝。在第二部分，他們須穿藍色高圓領毛衣，把自己弄得筋疲力竭，攝影家再拍攝他們

23 Bettina von Zwehl, b. 1971
#2, 1998
貝蒂娜・馮・茲華爾
《#2》

24 Shizuka Yokomizo,
— b. 1966
Strangers (10), 1999
橫溝靜
《陌生人，10》

橫溝靜挑選她能從街道上拍到室內的房屋，寫信給住戶，請求這些陌生人在晚上特定時間將窗簾及燈光打開並站在窗前。照片呈現這群遵照陌生攝影家指示，在預期將被拍攝的情況下擺出姿勢的人們。

在臉紅、心跳加速的狀況下仍努力裝作沉穩鎮定的模樣。拍攝對象在第三部分顯得很緊張。馮・茲華爾讓他們躺臥在工作室地板上，她再從上方拍攝他們屏息的模樣。

拍攝者與被攝者的類似共謀，也出現在日本藝術家橫溝靜的作品《陌生人》**24** 裡。此系列作品以19張夜間攝於一樓窗戶前的單人肖像照構成。橫溝靜找出可從街上直視的窗戶，然後寫信給住戶，詢問他們可否在特定時間打開窗簾、面向窗外。由於這些開窗的陌生人已預知自己將被拍攝，因此照片所呈現的，也是這些人觀看自己的姿態，窗戶在此宛如鏡子。此系列作品的標題「陌生人」，不單指被攝者對藝術家與我們而言是陌生他者，也指涉了當人們不期然看見自己時，那怪異的自我認識或誤認（misrecognition）。

荷蘭藝術家海倫・范・梅尼拍攝少女與年輕女性。我們無法確認，影像裡的人物姿態究竟是出於刻意建構，抑或笨拙突兀的自然行為？這些女孩是為了拍攝才如此穿著，或

25 Hellen van Meene,
b. 1972
Untitled #99, 2000
海倫‧范‧梅尼
《無題，#99》

只是在玩耍時大方接受拍攝[25]？影像裡那撩人的含混曖昧，讓人無法確知究竟這是神祕難解、超脫現實的女性肖像？還是精心虛構、用以描繪女性特質的細緻寓言？攝影家對自己想要拍攝什麼已有定見，但也刻意在拍攝時拋開事先準備的腳

本，用相機捕捉現場自然發展。她的策略是先建構一套環境，再藉此引導出想拍攝的主體，這首先有賴攝影家的編排，其次則是個別被攝者的反應。

如前所述，當代藝術攝影重新在人

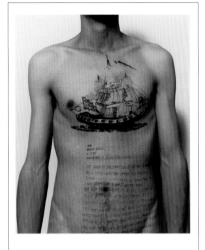

SELF PORTRAIT AS A PART OF THE PORCELAIN EXPORT HISTORY

Ni Haifeng, 1999

體上書寫文化、政治意涵，而這用來形容中國藝術家倪海峰是再貼切也不過。在本書的影像裡26，他的軀體上有18世紀中國瓷器圖樣，這些瓷器是昔日荷蘭貿易商所設計，用來迎合西方市場對「china」（瓷器／中國）的想像。他身上的字樣，是用博物館標籤及目錄條目的風格書寫，讓人聯想到收藏家慣用語彙，以及貿易、殖民主義的社會意涵。林蔭庭同樣強調文字與影像，他的作品27指出了照片需要圖說，才能闡述其概念意涵。影像若

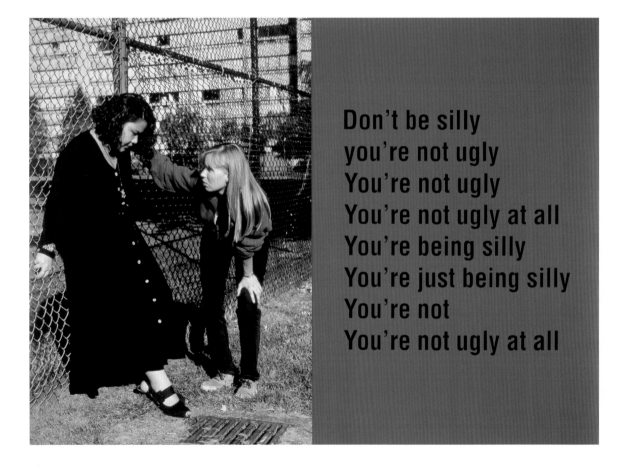

Don't be silly
you're not ugly
You're not ugly
You're not ugly at all
You're being silly
You're just being silly
You're not
You're not ugly at all

沒有附加文字「解釋」作品意義
（即便這是藝術家一手導演的影
像）便會顯得問題重重、意義含
混。在作品《別傻了，妳不醜》[27]
裡，他用白人女性對友人的安慰來
凸顯一個社會對美醜及種族的評價
是如何投影在日常生活中。

荷蘭藝術家羅伊‧維勒佛耶則反向
運用此一策略，全然以影像呈現文
化差異。維勒佛耶和印尼伊里安查
亞（Irian Jaya）的阿斯瑪提（Asmati）聚
落合作，長期進行藝術探索。他關
心的是與荷蘭殖民史有特殊淵源的
顏色與種族。在作品《禮物（三個
阿斯瑪提男人、三件T恤、三份禮
物）》[28] 中，維勒佛耶請三名當地人
穿上荷蘭的T恤，並站成一排，讓
他以19世紀人類學照片的懷舊風格
拍攝。維勒佛耶的策略反映了兩個
文化的歷史貿易聯繫，以及西方人
是如何一頭熱地把自身品味、禮儀
規範強加在被殖民的原住民身上。
其他照片描述阿斯瑪提人如何依照
自身構思改造T恤，暗示著他們面
對西方世界宰制時，既非不堪一

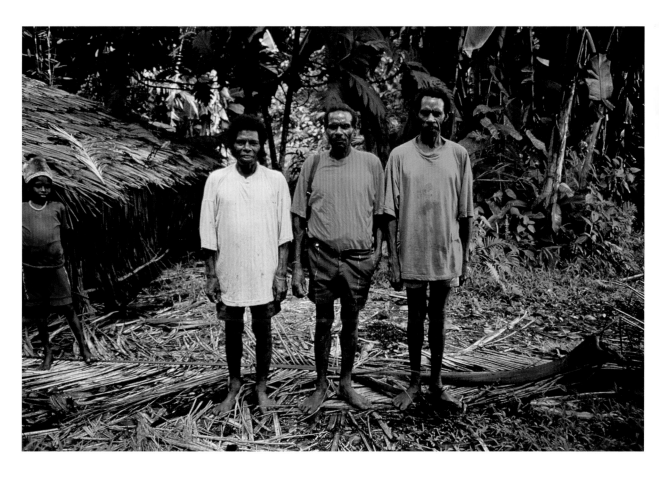

擊，也非安靜不動，而是能依自身
需求，將外來勢力挪為己用。

量身改造自然界，是美國藝術家
妮娜‧凱查杜里安90年代中葉以降
創作計畫的戲謔標誌。在1998年的
《修復蘑菇（一流輪胎橡膠補片
組）》（*Renovated Mushroom [Tip-Top Tire
Rubber Patch Kit]*）裡，她用鮮豔的腳
踏車輪胎補片修補蘑菇傘裂縫，並
拍攝下來。在《修補蜘蛛網》<u>29</u>系
列裡，她用硬挺的色線修補蜘蛛
網。她的手工創作計畫有一個意料
外的波折：蜘蛛會在一夜之間試圖

移除、更改她的「修補」。凱查杜
里安小規模且刻意笨拙地干預大自
然，放在藝術史的脈絡下，其實是
一種揶揄且女性化的反駁，而她反
駁的對象，是1960及70年代動輒以
宏偉姿態介入自然的「地景藝術」
（land art）。

文‧德爾瓦以機智幽默在雕刻與攝
影作品裡營造視覺妙語。他的照片
唐突地結合世俗功能與崇高裝飾，
正如他那製作精巧、洛可可式的木
製混凝土攪拌機，以及那由切片薩
拉米香腸與臘腸構成的細緻馬賽克

29 Nina Katchadourian,
b. 1968
*Mended Spiderweb #19
(Laundry Line)*
妮娜‧凱查杜里安
《修補蜘蛛網，#19（曬衣繩）》

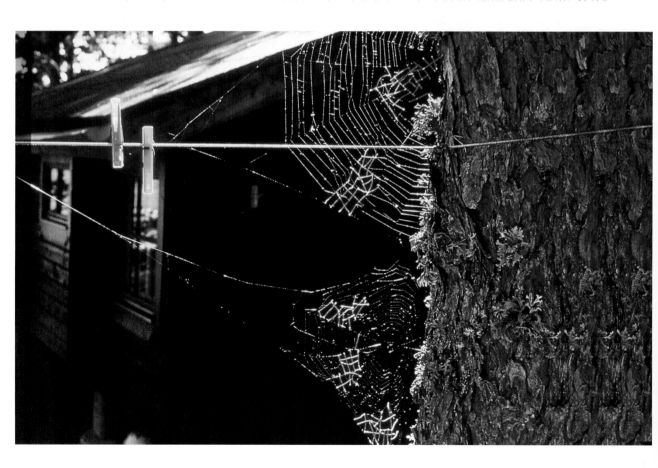

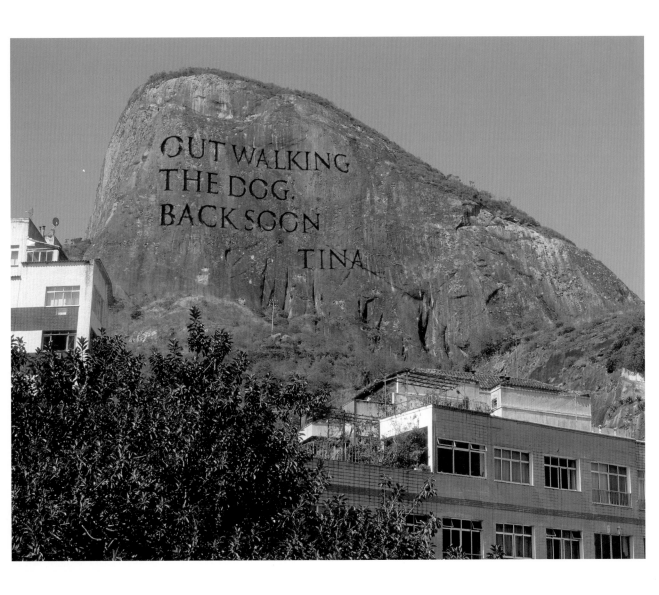

30 Wim Delvoye, b. 1965
Out Walking the Dog,
2000
文 ‧ 德爾瓦
《出去遛狗》

圖案。德爾瓦用這樣的手法創造美感上令人愉悅,心理上卻很異常的視覺經驗。他把一般用於紀念碑或墓碑銘刻的字體,與通常丟在門階或餐桌上那潦草寫下的便條紙用語混合起來 <u>30</u>。他的作品詼諧地融合誇大與平凡、公共與私密,藉此嚴詞批判當代生活對自然資源的消耗及溝通行為的本質。英國藝術家大衛・史瑞格里的攝影與素描採用一貫的驚愕效果與視覺雙關語,並特別向超現實主義致意。他用一種狂亂、學童般的態度拆解藝術的狂妄

自負 <u>31</u>。拍攝這種反智識的攝影概念主義,關鍵在於想法突然起了大逆轉,而觀看者也要能立即理解並喜歡影像的意義。史瑞格里採用刻意拙劣的素描,搭配馬虎且無作者意涵可言(unauthored)的照片風貌,旨在告知觀者,至少在技巧或熟練層次,實在無需太嚴厲要求藝術家。我們對作品的理解享受,還比較像是我們日常生活中對廁所笑話與教室塗鴉的體驗。

這種幽默與黑色玩笑,在英國藝術

31 David Shrigley, b. 1968
— *Ignore This Building*,
1998
大衛・史瑞格里
《別理這棟建築》

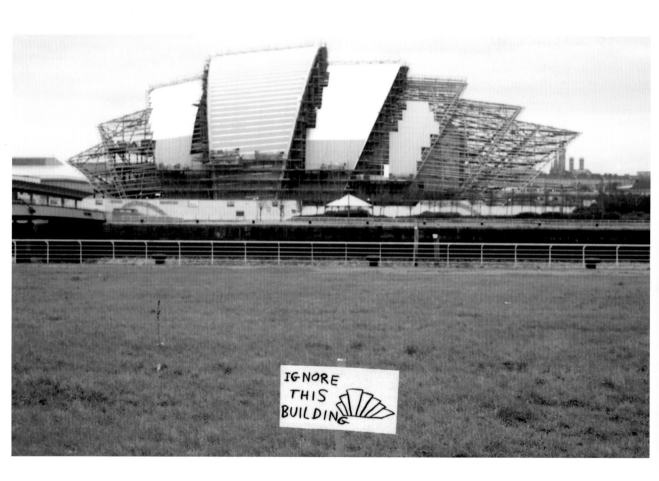

家莎朗・露卡斯的作品中也很明顯。露卡斯經常在她刻意粗糙、利用現成物的藝術創作中使用攝影作品。《滾下你的馬,喝你的牛奶》 <u>32</u> 有一種直率風趣的粗魯風格。藉由特定的編排,該作品融合庸俗小報圖片故事裡那大眾化的卡通語言,以及前衛藝術所運用的行為表演與分格照片。我們在本章稍早已提到裸體如何成為藝術家接觸、傳達敏銳經驗的工具,然而,露卡斯作品的重點是一般報章雜誌所慣常呈現人體的方式。在本書收錄的照

片裡,她翻轉、顛覆人們習以為常的性別角色與影像呈現:人體不再是慾望象徵,而是一場滑稽鬧劇。

在瑞典藝術家安妮卡・馮・豪斯渥夫的《萬物皆相關,嘻,嘻,嘻》 <u>33</u> 裡,攝影家也嘲弄了情慾身體的表達方式。她那洗手檯內浸水衣物的照片,也可解讀為一幅性的圖像,其中水龍頭宛如陽具,清洗著避孕環。馮・豪斯渥夫創造了一套視覺遊戲,讓我們先看見浴室洗手檯的真實物件,從而思索概念層次

32 Sarah Lucas, b. 1962
*Get Off Your Horse and
Drink Your Milk*, 1994
莎朗・露卡斯
《滾下你的馬,喝你的牛奶》

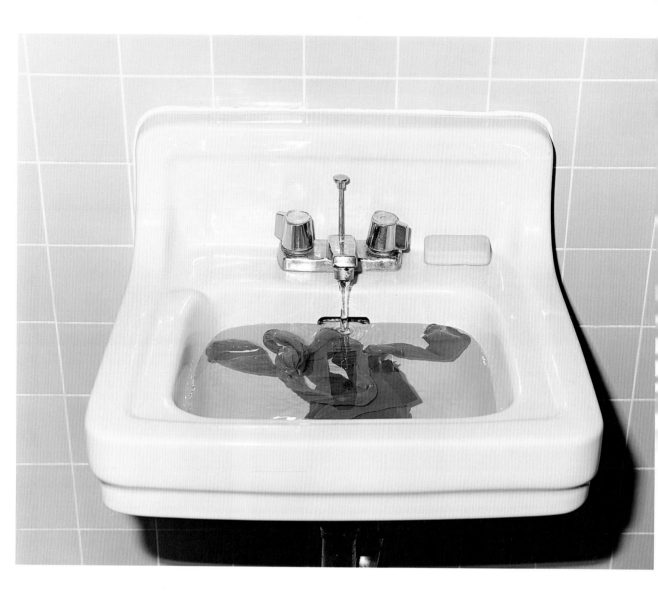

33 Annika von Hausswolff,
b.1967
*Everything is connected,
he, he, he, 1999*
安妮卡 ‧ 馮 ‧ 豪斯渥夫
《萬物皆相關，嘻，嘻，嘻》

34 Mona Hatoum, b. 1952
Van Gogh's Back, 1995
摩娜 ‧ 哈童
《梵谷的後背》

的性議題。照片中兩種不同圖像的
交互作用，與本章先前提及當代藝
術攝影的搖擺定位息息相關：攝影
既是記錄行為表演、策略或偶發藝
術的工具，本身也是很清楚的藝術
品。亦即，在馮‧豪斯渥夫的作品
中，攝影既是記錄觀察的實用工
具，也是促使視覺元素互相作用、
產生效果的手段。

摩娜‧哈童作品《梵谷的後背》<u>34</u>
的視覺轉換就是如此：我們的心靈
從一個男人後背濕潤捲曲的體毛，
跳躍到梵谷那張星空捲曲的畫作。
我們對此張照片的鑑賞，有賴於將
影像當成三度空間場景（由於影像
呈現一個我們相信曾真實存在的立
體物品或事件，因此我們視其為三
度空間），以及將平面所呈現的二

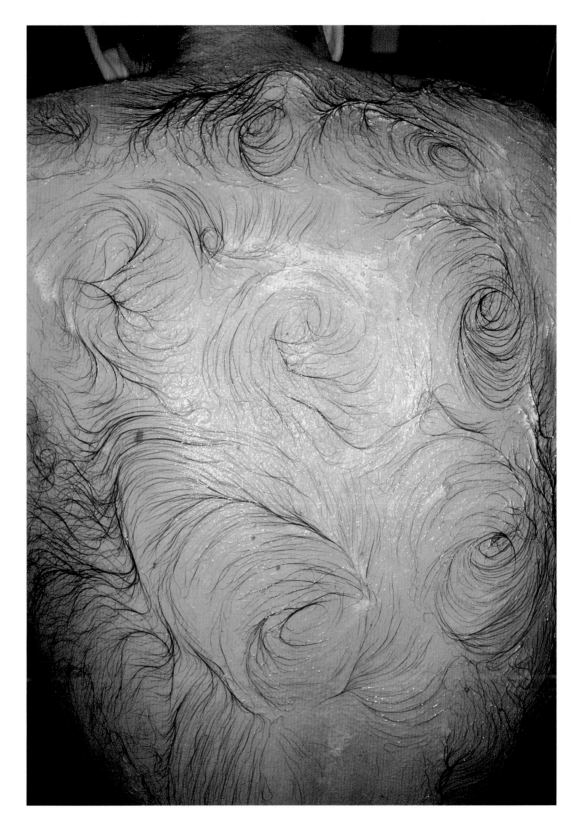

Mona Hatoum

度空間捲曲潮濕體毛，經由梵谷的典故，聯繫到那幅圖案化的夜空。二度與三度空間的交互作用是觀看照片的主要樂趣。攝影能夠描述立體造型的形式、轉瞬即逝的事件，或兩者的結合，並將之化為平面的二度空間，而正是此一特性不斷吸引、挑戰著過去與現在的攝影家。

在當代藝術攝影裡，媒材本質的問題不只涉及藝術家使用的技法，也常是整幅作品的**主體**（subject）。

這正是法國藝術家喬治·盧斯照片的主線。盧斯在廢棄的建築空間工作，用油漆與灰泥改造場地，從特定角度拍攝時，圓圈或棋盤設計之

35 Georges Rousse, b. 1947
Mairet, 2000
喬治 ·盧斯
《梅瑞》

36 David Spero, b. 1963
— *Lafayette Street,*
New York, 2003

大衛・史派羅
《拉菲爾街，紐約》

類的幾何、色彩形狀彷彿盤旋漂浮於影像表面 **35**。乍看之下，整個過程似乎只是簡單地用染料在照片上鋪上幾何造型，但這其實是細心建構場景並搭配相機位置才能完成的幻覺。盧斯的藝術行動，是在物質空間創造一幅獨立劇畫（參見第2章），在圖像平面上精心打造另一個空間。在《球照片》（*Ball Photographs*）中，英國藝術家大衛・史

派羅在不太大的空間裡放置一些彩色橡膠球。橡膠球入鏡後形成滑稽但優美的空間標點符號 **36**，宛如簡易自製的星空，傾斜滑過地板、窗台，以及每個場景的表面，讓我們注意到照片裡的諸多靜物，以及這些靜物如何轉化為鏡頭下的主體。

本章其餘作品的重心是「重複」。此一手法或可類比為田野工作，或

37 Tim Davis, b. 1970
_McDonalds 2,
Blue Fence_, 2001
提姆 ‧ 戴維斯
《麥當勞 2，藍色柵欄》

38 Olga Chernysheva, b.1962
_Anabiosis (Fisherman;
Plants)_, 2000
奧加 ‧ 切尼榭娃
《起死回生（漁夫；植物）》

對假說的準科學驗證。攝影家重複將臆測轉化為提案，這是由於重複的行為彷彿證實了某些事情。我們經常被要求比較事物的相似處及相異處。美國攝影家暨詩人提姆‧戴維斯的系列作品《零售》（_Retail_）**37**，內容刻畫美國速食連鎖店霓虹燈入夜後映照在郊區房屋窗上。這些照片揭露了當代消費文化是如何悄悄滲入家居生活。這系列照片或

Olga Chernysheva

39 Rachel Harrison, b. 1966
Untitled (Perth Amboy),
2001
瑞秋・哈里森
《無題（佩思安保）》

許只需一張，便能讓人警覺到戴維斯那令人不安的社會觀察，但藉由重複呈現這類夜間景象，他的想法成為一套理論，闡述消費主義如何污染我們的隱私與個人意識。俄國藝術家奧加・切尼榭娃色調柔和的系列照片《起死回生（漁夫；植物）》38，拍攝俄國漁夫站在覆蓋白雪的浮冰上，全身裹著厚重衣物以抵禦刺骨酷寒。他們靜止不動，

狀似破雪而出的植物幼苗，讓人幾乎無法認出標題所提到的人體輪廓，而這也影射了他們彷彿在假死狀態中化為蟲繭的與世隔絕生活方式。切尼榭娃以系列呈現一個個漁夫身影，凸顯了這些孤寂勞動者熟悉中的反常1外貌。

在作品《佩思安保》39中，美國藝術家瑞秋・哈里森觀察一種怪異又

隱晦的人類姿勢。照片呈現紐澤西某間房屋的窗戶玻璃，謠傳聖母瑪利亞曾在該處顯靈。這棟屋子的訪客會將手放在窗戶任一邊，希望藉由觸覺感官體驗神蹟。攝影家重複呈現人們對這棟房屋的回應，一方面使《佩思安保》成為人類面對超自然現象的綿綿沉思；二方面，這些重複的姿勢看起來仍很深奧，而我們對這姿勢的好奇也如鏡子般對映了朝聖者想理解神蹟的渴望。

將美國攝影家菲力普‧羅卡‧迪柯西亞排在本章或許有些出人意料。他強烈影響了編導式攝影的崛起，而這將是下一章的主題。但是他的系列作《頭像》 <u>10</u> <u>40</u> 是預先計畫藝術策略的極端案例。迪柯西亞先在紐約某條繁忙街道的工地鷹架上裝設閃光燈於行人上方。若有人很明確地踏入他「瞄準」的區域，便會觸動閃光燈，其光柱照亮路人，讓迪柯西亞用長鏡頭捕捉路人的面容。《頭像》系列的核心設計，奠基於建立一套攝影裝置，讓拍攝對象無法察覺自己正被觀察、拍攝，而攝影者這一方也要接納這種自動偶發、無法預期的拍攝形式。拍攝成果讓我們能持續凝視著平時與自己擦肩而過的路人，這是一種強烈、具啟發的觀看經驗，也是一種被攝者完全無法左右自己如何出現在照片上的肖像形式。

40 Philip-Lorca diCorcia,
_ b. 1953
Head #23, 2000
菲力普‧羅卡‧迪柯西亞
《頭像 #23》

Roni Horn

41 Roni Horn, b. 1955
You Are the Weather,
1994-96
羅尼‧宏
《你是天氣》（展場照）

羅尼‧宏的《你是天氣》[41] 是用一位年輕女子在幾天內拍攝的61張臉部肖像照構成。她的面容神態變化細微，但由於整個系列重複呈現她的臉部特寫，當我們比對每張影像時，臉部的細微差異會被擴大為一系列情緒波動，而我們嚴密、熱烈地檢視她的肉體，照片也因此具有情色意涵。這件作品的標題來自拍攝時女子站立水中，她的表情因此受肉體舒適與不舒適的程度所左右，而這又取決於拍攝當下的天氣狀態。然而標題《你是天氣》的「你」，指的正是觀看者自己。觀看者受到鼓勵，成為作品的參與者，想像自己就如天氣般引發照片中女子的情緒。正如我們在本章裡不斷見到的，當既定的結構與無可預期、無法駕馭的元素相互抗衡時，常能創造神奇成果。

注 **1**
_

反常（uncanny）一詞在此有佛洛伊德心理學上的意涵，該詞在德文裡是Das Unheimliche，英文亦可翻成un-home-ly。對佛洛伊德來說，這是一種狀似熟悉，卻又陌生，因此顯得更為怪異的感受。在此折衷譯為「熟悉中的反常」，以求保留這層意義。譯注

42

第**2**章
很久很久以前

42 Jeff Wall, b. 1946
Passerby, 1996
傑夫・沃爾
《路人》

沃爾將攝影家分成兩種：獵人與農夫。前者追蹤、捕捉畫面，後者則花時間培植場景。在《路人》這類作品裡，沃爾刻意融合這兩種手法，將照片安排得像是街頭自然發生的場景，以此述說一則關於都市生活、人身安危，以及陌生人威脅的寓言。

本章探討的是當代藝術攝影的敘事（storytelling）手法，其中有一部分作品明顯涉及人類集體意識中的寓言、童話、偽作1，以及當代神話。其他照片則為某些事物提供較為迂迴、開放的陳述，即便我們根據影像的安排，知道這些事物具有深遠的意義，但其含意，還有賴我們將自己所受的敘事訓練以及心理思緒投入影像中。

這類攝影創作將圖像敘事濃縮在單一幅影像，即一張完整獨立的照片上，因此通常稱為劇畫（參見19頁譯注1）或活人畫（tableau-vivant）攝影。在20世紀中葉，攝影敘事多半都是圖片報導或照片散文，印在圖片雜誌上，依序以編排好的順序呈現。本章呈現的許多照片，雖然只是系列作品的一部分，但其敘事都融合在單一畫面中2。劇畫攝影的前身是攝影史前時代的藝術與18、19世紀的具像繪畫，而我們若要理解那由角色、道具組成的意味深長的故事片

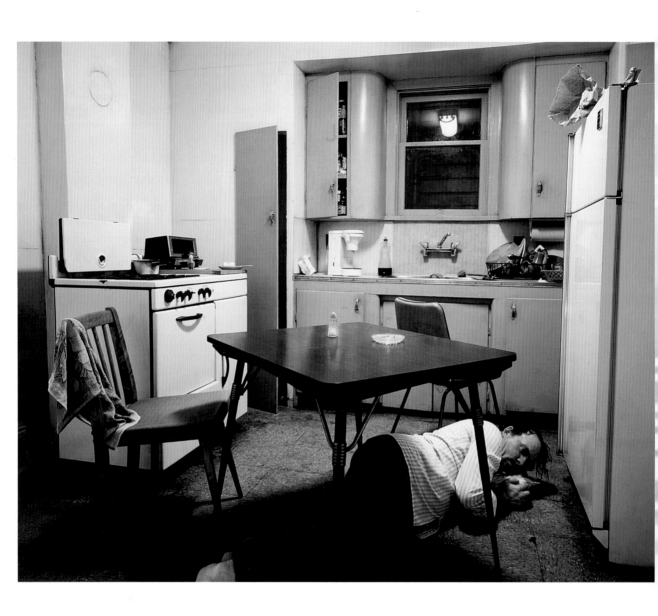

刻,也有賴這方面的文化涵養。當代攝影與具像繪畫十分神似,但我們絕不能將這點簡化成單純的模仿或懷舊復古。反之,這種神似指出一種共識:編導出一幅場景,使觀影者理解畫面正在訴說一則故事。

加拿大藝術家傑夫・沃爾是劇畫攝影的先驅之一。他在80年代晚期受到藝評重視,創作手法則是70年代晚期在攻讀藝術史研究時養成。沃爾的照片並不只是他做學術研究時使用的插圖,即便如此,這些作品也確實是一種例證,展現藝術家在詳細理解圖像的運作與構成方式後,如何將劇畫攝影推向最佳境界。沃爾說明自己的作品包含兩大範疇:一是照片的華麗修飾風格,運用故事的幻想本質彰顯照片的策略計謀。為了製作這類效果,他自80年代中葉起便經常使用數位修圖。另一範疇,是編排狀似微不足道的事件,宛如不經意瞥見的場景。黑白攝影作品《路人》42裡人物轉身遠離的姿態,乍看之下彷彿夜間拍攝的報導攝影,正說明了此點。沃爾藉由預先設想、建構場景等實際程序,讓狀似抓拍擷取的片刻在外表與內在間充滿張力。

《失眠症》43在構圖設計上近似文藝復興時代的繪畫。廚房場景的角度與物件引領我們觀看整幅照片,並理解照片中的人物行為與敘事。

室內布局提供連串線索,說明此刻之前可能發生的事件:男子煩躁地在空洞的廚房內走來走去,但仍無法紓解情緒,只好放棄,絕望地倒臥在地板上,以求入眠。廚房內缺乏家居氣息,或許反映了主角的生活風格或失眠狀態,但也神似舞台上的戲劇場景。此場景的風格化程度,足以讓我們懷疑這是一場精心編造的事件,藉以寓意內心苦楚。

建構這類場景所需的勞力與技術,幾乎等同於畫家在畫室耗費的時間與精力。這種為了攝影而特意備齊所有事物的藝術手法,同樣質疑了攝影家是獨自作業的概念。創造劇畫攝影需要演員、助手、技術人員,這將攝影家的角色重新定位為指揮者,他指揮演員與工作團隊,是關鍵人物但非唯一的製作人。攝影家因此十分近似電影導演,運用創意駕馭人們的集體幻想與現實。

沃爾有許多照片都在藝廊裡以大燈箱呈現,燈箱的空間感與發光特性給予照片一種壯觀、實質的存在感。燈箱本身既非照片,亦非繪畫,但讓人同時聯想到這兩種視覺經驗。沃爾運用燈箱之舉,常被認為提供了另一個思考作品的參照點:燈光看板廣告。然而,即便沃爾的照片具備廣告的尺寸與視覺張力,他似乎很少直接批評商業影像。既然他的作品需要長時間觀看

44
—

Philip-Lorca diCorcia, b. 1953
Eddie Anderson; 21 years old; Houston, Texas; $20, 1990-92

菲力普・羅卡・迪柯西亞
《艾迪・安德森、21歲、德州休士頓、20美元》

劇畫攝影經常使用電影場景的打光,將光線同時打在場景的數個位置上,創造出模擬自然的效果,並克服演員在場景裡四處移動的狀況。選擇特定時間也可增加戲劇或心理張力,例如在日落時拍攝,自然與人工光線結合,會營造出場景與故事的戲劇感。

鑑賞,其本質自然不同於街頭廣告那強烈、即時的視覺衝擊。

菲力普・羅卡・迪柯西亞的系列作品《好萊塢》(*Hollywood*),也同樣為當代藝術攝影敘事建立影響深遠的典範。《好萊塢》是一系列男性肖像照,迪柯西亞在好萊塢的聖塔莫尼卡大道一帶找到這些男性,請他們擺出姿勢拍照。每張照片的標題都標示出被攝者的姓名、年紀、出生地,以及迪柯西亞請他入鏡所付出的酬勞。這些照片在觀眾腦海裡形成一套故事,例如:是什

麼樣的志向與期望,將這些年輕人帶到好萊塢花花世界?拍照的微薄酬勞,讓人不禁懷疑他們是否時運不濟,只得出賣肉體給攝影家使用(強烈的性產業聯想)。

在作品《艾迪・安德森、21歲、德州休士頓、20美元》<u>44</u>裡,一名男子腰部以上全裸,站在餐桌窗戶後方。這張照片混雜兩種訊息:他的年輕肉體強健有力,可任人雇用,卻是名符其實的衣不蔽體。照片設定在黃昏時分,象徵一個轉折時刻,介於安全正常的白晝以及隱蔽

45 Theresa Hubbard, b. 1965
— Alexander Birchler, b. 1962
Untitled, 1998
泰瑞沙・哈伯與亞歷山大・伯切勒
《無題》

Alexander Birchler . Theresa Hubbard

且暗藏危機的夜晚之間。這種戲劇化的光線效果，有別於肖像攝影的均勻或重點打光，通常被形容為「電影感」（cinematic），尤其常用來描述迪柯西亞的風格。用「電影感」一詞來描述一般劇畫攝影運用的光線，確實精確，但廣義地將迪柯西亞的作品定義為「電影」，或將劇畫攝影設想為電影的靜態版本，都有誤導之虞。劇畫攝影不藉由模仿電影來達到同等效果，即便真試圖這麼做，也注定失敗，因為兩者運作方式不盡相同。電影、具像繪畫、小說及民間傳說，都只是劇畫攝影的參照物，協助劇畫攝影創造出最多可能的意義，讓人們體會它用創意揉合真實與虛構，也用創意將特定主體與其象徵寓意暨心理意涵融為一體。

泰瑞沙·哈伯與亞歷山大·伯切勒製作了在象徵上刻意曖昧不清，但同樣強調敘事效果的照片。哈伯與伯切勒架設拍照場景，與挑選出的專業演員一同工作，並指導演員入鏡。在《無題》45 裡，相機感覺上像是架在屋內地板與牆面的接合處，製造出一種景框外的上下左右四方都彷彿潛伏著什麼的怪誕、恐怖感。此種構圖也有另一種解讀方式：畫面彷彿是橫跨兩格影像的一段底片。此種設計意味著，在劇畫攝影裡，不同時刻可以合而為一，影像得以涵蓋一段跨越過去、現在到未來的連續時光，或指向另一個只露出一角的時刻／景框。劇畫攝影這種空間切割與時間暗示，很類似文藝復興時代祭壇繪畫（altarpieces）的手法：在同一張圖像裡涵蓋不同時間點。劇畫攝影常以這種方式向昔日的特定藝術作品致意。

英國藝術家珊·泰勒伍德的《獨白1》46 展現一位年輕美男子在沙發上死去的模樣，他的右手臂垂在地板上，姿態及後方的光源模仿了維多利亞時期畫家亨利·沃里斯（Henry Wallis）的《查特頓之死》（The Death of Chatterton）。沃里斯在畫中呈現了羞愧的17歲詩人在1740年的自殺場景——他謊稱自己的詩作是15世紀僧侶的出土作品，但被識破。沃里斯在19世紀中繪製這幅作品，呈現一位年輕藝術家的理想化人格，他受到誤解，志向才幹被當時的布爾喬亞階級否定扼殺，而其自殺則被視為自我意志的最終表述。泰勒伍德的照片不但重新建構了藝術史上特定時期裡普遍風行的劇畫式作畫形式，更有意識地喚起沃里斯畫中那股理想主義氣息，而那豐厚的巴洛克風格通常是用來塑造波希米亞或時髦放蕩的人物。她在編導式攝影中映現自己生活，例如將摯友安排入鏡。泰勒伍德因此扮演了當代宮廷畫家的角色，刻畫包括她自己在內的藝術、社會菁英眾生相3。

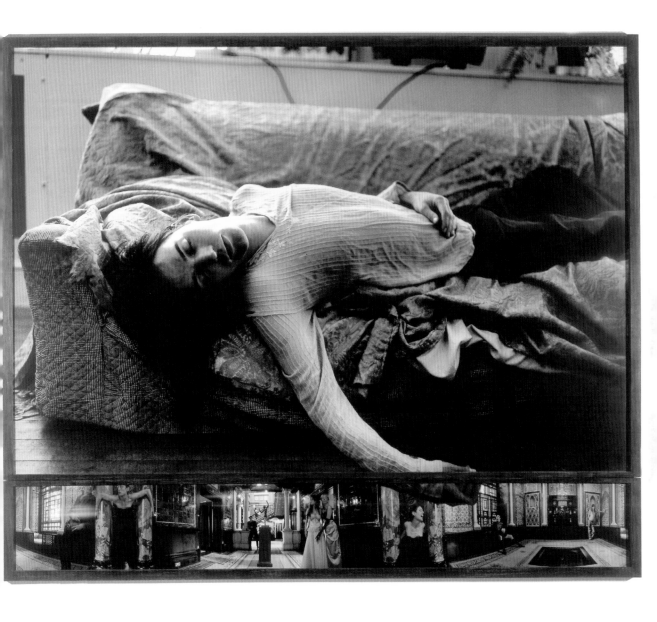

46 Sam Taylor-Wood, b.1967
— *Soliloquy I, 1998*
珊・泰勒伍德
《獨白 1》

這張照片色調濃厚，尺寸龐大，結合了
基督教聖母慟子圖裡的耶穌遺體意象，
及文藝復興時代宗教畫與祭壇裝飾雕帶
（frieze）上的生動動作。橫跨影像下半部
的裝飾雕帶是以360度全景相機拍攝。

英國藝術家湯姆・杭特的系列作品《生與死的思索》（Thoughts of Life and Death）也以當代作品改造維多利亞時期的繪畫（尤其是前拉斐爾畫派）。作品《返家之路》（The Way Home）[47] 的構圖敘事，更直接參照畫家約翰・艾佛雷特・米萊（John Everett Millais, 1829-96）的作品《歐菲莉亞》（Ophelia），該幅維多利亞時期畫作重塑了莎士比亞劇作《哈姆雷特》的悲劇角色。而激發出《返家之路》這幅作品的，是一名年輕女子在派對後返家途中不慎溺水而亡的意外事件。照片裡這位現代的歐菲莉亞跌落水裡，轉化為自然的一部分——此一寓意長久以來不斷

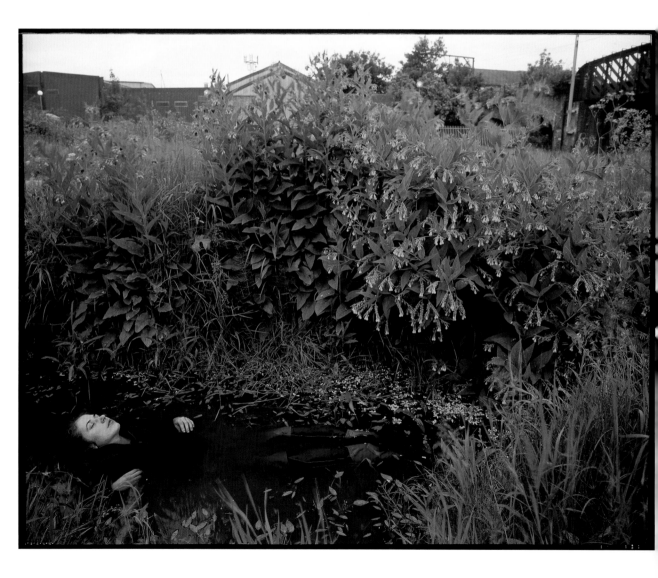

Tom Hunter

激盪著視覺藝術家。大尺寸照片裡豐美的色彩，與米萊畫作明亮的清晰感類似。杭特的早期系列《無名人士》（Persons Unknown）也是如此手法：受到維梅爾（Jan Vermeer, 1632-75）畫作啟發，描繪收到強制搬遷令的佔屋族（squatters）。

當代攝影以這種方式引用歷史上的視覺命題，等於確認了現代生活與其他歷史時期具有一些類似的象徵性與文化執念，而藝術作為當代寓言的編史者角色，也於焉確認。藉著使用大片幅相機，劇畫攝影回溯了攝影史與19世紀的通俗劇畫時尚——當時那成為一種室內消遣，以及廉價、可替代畫作的收藏品。在這個傳統攝影式微，業餘者、專業人士及某些藝術創作者都已轉而投向數位相機的時代裡，採用大型相機之舉，本身便是在向過去的攝影形式致意。這種刻意為之的復古，也出現在英國藝術家馬特・克里肖（Mat Collishaw, b. 1966）的作品中。他以過時、平庸且土氣的風格，並常搭配一種濫情媚俗的感性，去呈現衝突性的主體，例如內容應是觀光名勝的耶誕雪球4，裡面卻裝著街頭流浪漢。同樣地，在拍攝半裸男孩的《理想男孩》（Ideal Boys, 1997）系列裡，他安排的當代場景便具有19世紀晚期的準田園風格。照片是用立體相機（lenticular cameras）拍攝，這種新奇的器材通常用於明信片，藉以

創造出誇大的三度空間感。克里肖藉由這種非藝術的輕鬆手法提出令人不安的議題：我們對待孩童身體的方式，是如何從往昔的感傷與戀慕，轉變為犬儒與不知所措。

奈及利亞裔英國藝術家印卡・修尼巴爾的《維多利亞浪蕩子日記》48 由他本人擔綱演出，描述浪蕩公子哥某天生活裡的五個片刻。該作品明顯引用了威廉・霍加斯（William Hogarth, 1697–1764）的畫作《浪子的演變》（The Rake's Progress），這是關於年輕惡棍湯姆・洛克威爾（Tom Rockwell）的道德寓言。霍加斯刻畫了洛克威爾人生中的七段經歷，生動詮釋該角色縱情酒色的愉悅與後果。修尼巴爾的現代版設定在一天內的不同時刻，全部發生在室內歷史場景裡，他與演員身穿維多利亞時代的高貴服飾入鏡。照片裡的白人對藝術家和他的膚色視而不見，而他扮成浪蕩公子哥，似乎保住了他在維多利亞社交圈的地位——他在儀態服飾上明顯用盡心機，從而確保了他所宣示的自我形象與忠於自我。霍加斯這一系列諷刺當時社會的畫作曾刻版付梓，以版畫這種18世紀的大眾媒體形式廣為流傳。有趣的是，修尼巴爾的《維多利亞浪蕩子》一開始是倫敦地下鐵系統委製的海報作品，原意也是要在今日通俗、商業的影像空間裡流通。

48 Yinka Shonibare, b. 1962
Diary of a Victorian Dandy 19:00 hours, 1998
印卡·修尼巴爾
《維多利亞浪蕩子日記，晚上七點》

本章上述作品，敘事上多倚賴特定的影像、文化符碼，而其他使用劇畫手法的攝影家，所著眼的則是更含混曖昧、缺乏明確指涉的敘事。特定地點、特定文化的色彩變淡了，挖掘出照片攝於「何時、何地」的期待感被抹除，一種夢境的質地從而誕生。莎朗·多拜的作品《紅房間》**49** 顯然是齣內心戲，但情節卻刻意開放。屋內完全不具個人色彩，我們也無法判斷究竟這是居家環境或公共空間。紅色毛毯可能象徵了角色的品味，也可能只是為了簡單蓋掉粗糙老舊的裝潢。照片其實拍攝於多拜的住處，她用實

際、熟悉的環境來編排心理意涵濃烈的系列影像，並把一些生活的物質標記納入作品中。角色的姿態具有多種面向，懸盪在親吻或性行為發生之前或之後。兩人怪異且掩住的面容，使得這場相遇充滿緊張與不確定感。女子身上的白背心，一方面象徵了日常性行為的枯燥本質，另一方面則意味著深刻的自覺，再加上人類共有的焦慮夢境：在公共場所露出半裸身軀被人看見。

荷蘭藝術家麗莎·梅·波斯特的照片與電影具有魔幻、夢境般的質

49 Sarah Dobai, b. 1965
Red Room, 2001
莎朗·多拜
《紅房間》

正如多拜的其他作品，這張照片有著幾乎對立但都能成立的解讀。女子的角色較為強勢，伴侶的擁抱則既溫柔，又帶有侵略性。

地。她通常使用量身訂做的服飾道具，將表演者的身軀墊高或扭曲成奇特外型。在作品《陰影》<u>50</u>裡，兩名角色身穿中性服飾，性別年紀難辨。站在前面的人踩著高蹺鞋，姿勢搖搖欲墜，後面的人則穩當得多，但一個狀似爪子的道具把他連向一個附著輪子、罩著流蘇布的怪異物體，因而擴大了畫面裡的脆弱感。照片細節極為真實，就如一場超現實夢境，這些元素的組合與視覺張力構成開放的敘事，任憑觀者詮釋。劇畫攝影的一大優勢，在於這種形式具有強烈但曖昧的戲劇性，可任憑觀者馳騁想像。

美國攝影家莎朗·洛克哈在直接呈現主體的紀實攝影形式中混入其他元素，用意是動搖我們對這類影像的信任。洛克哈的系列攝影與短片刻畫一組日本女子籃球隊，展現她在真實與虛構間維持平衡的知名功

50 Liza May Post, b. 1965
Shadow, 1996
麗莎·梅·波斯特
《陰影》

51 Sharon Lockhart, b. 1964
_Group #4:
Ayako Sano_, 1997
莎朗·洛克哈
《團體 4: Ayako Sano》

洛克哈拍攝日本女籃球員的單獨姿勢，強調球員的幾何線條，把我們的注意力從比賽或練習中抽離，轉而關注到球員動作中更抽象、富含想像的潛在力量。

Sharon Lockhart

力。她框取單一球員與團隊行為，裁減景框裡室內球場所占的比例，讓球員動作與比賽的本質變得抽象。在《團體4: Ayako Sano》<u>51</u>裡，洛克哈孤立了單一人物芭蕾般的姿態，這位應該正在比賽的女生，動作因此顯得可疑：她的姿勢，或許完全是攝影家編排的成果。此一疑慮滲入影像的意義間，而運動比賽的規則與紀實攝影的功能，在此也一併遭到顛覆。

在劇畫攝影中，要為影像意涵注入焦慮或不確定性，有種手法是讓角色的面容背對我們，角色身分因此變成空白。在法蘭西斯·柯兒尼的系列作品《五位思考同一件事情的人》<u>52</u>裡，五個人就以這樣的方式在空曠的住宅內做著簡單雜事。我們無法知道這些身分不明的人究竟

52　Frances Kearney, b. 1970
Five People Thinking the Same Thing, III, 1998
法蘭西斯·柯兒尼
《五位思考同一件事情的人 3》

在專注想些什麼，畫面中的人物姿態與居住環境只有隱晦且簡單的描繪，觀者只能運用想像，從中提出可能的解釋。

漢娜‧史塔基的《2002年3月》[53] 運用相同手法，讓坐在東方餐館的女子身影籠罩在超現實且神祕的氛圍裡。我們試著解開此一女子的身分，她可能是等待約會對象的世故都市人，或另一種更具想像力的生命：一頭灰色長鬈髮披在肩上，宛若從餐館牆上水景裡走出的美人魚。史塔基編導的照片，細述了她的細膩觀察力，她重新擺設、修飾場景，從而在人們熟悉的空間裡開展想像，使得這齣微妙的攝影劇碼充滿幻想效果。柯兒尼與史塔基照片中的人物都背對鏡頭，我們因此缺乏足夠的視覺資訊去關注角色刻

畫。相反地，我們是以一種動態的過程將室內空間及物品連結到人物可能具備的個性上，影像的意義由此而生。角色身邊的安排陳列不只確認了這些人的身分，更是我們推判他們究竟是誰的唯一線索。

這種現代生活裡的神祕超脫，也是波蘭裔美籍藝術家賈斯汀‧柯藍的創作主題。她拍攝仙子般的年輕女子（雖然較年長的女性與男性現在也出現在她的作品裡），場景則是她們在美麗大自然中的活動天地 [54]。柯藍編排的當代田園牧歌帶著一抹懷舊，在綠草如茵、夕陽優美的地方，重新搬演了1960年代那股回歸自然的生活風潮。

英國藝術家莎朗‧瓊斯近期的少女肖像是在室內拍攝，在影像上與感

53 Hannah Starkey, b. 1971
March 2002, 2002
漢娜‧史塔基
《2002 年 3 月》

史塔基的劇畫攝影出自高度預先設想。她的創作始於內心想像的場景。選擇拍攝地點、選角、編排，都只是實際執行她腦海中的圖像。

54 Justine Kurland, b. 1969
Buses on the Farm, 2003
賈斯汀・柯藍
《農場巴士》

柯藍的風景照中，描繪的角色以女性為
主，她們既像森林仙女又像嬉皮少女。柯
藍藉著融合當代與歷史元素來傳達一種超
脫現實的社群感。

受上，她都刻意營造出真實與自我投射間的張力。在作品《客房（床鋪）1》55裡，我們看見一間褪色、缺乏人味的房間，床鋪上躺著一名少女。如標題所示，照片並非攝於女孩自己的房間，床鋪因此成為作品的命題，並從藝術史裡汲取象徵意義（令人憶起馬奈的名畫《奧林比亞》），而龐大床鋪所畫出的水平線，也讓人聯想到地景或海景的構圖形式。女孩的長髮雖很自然，卻與特定的當代時尚無關，這是為了維持這個角色的曖昧性：既是原型，也很私我。同樣地，女孩姿勢有部分是來自瓊斯的現場指導，但部分典故也可回溯至攝影發明前女性在繪畫及雕塑裡斜臥的儀態。

類似這種在編導與紀實間拿捏平衡的手法，也見於謝爾蓋·巴特寇夫的作品《義大利學校》56。該系列是在他的故鄉烏克蘭哈爾科夫（Kharkov）的少年感化院中創作。地方官員同意他拍攝院中孩童，前提是照片成品必須包含宗教教誨，巴特寇夫因此決定在感化院圍牆內的場地上指導這些因貧困、偷竊或賣淫而被拘留的孩童搬演聖經故事，他再把表演過程拍攝下來。

溫蒂·馬克莫多在作品《海倫、後台、梅林劇院（對視）》57中運用數位科技，讓女孩與其分身5同時出現，藉此凸顯影像被預先建構的本質。女孩在舞台上面對分身，一臉

Sarah Jones , b. 1959
The Guest Room (bed) I,
2003
莎朗·瓊斯
《客房（床鋪）1》

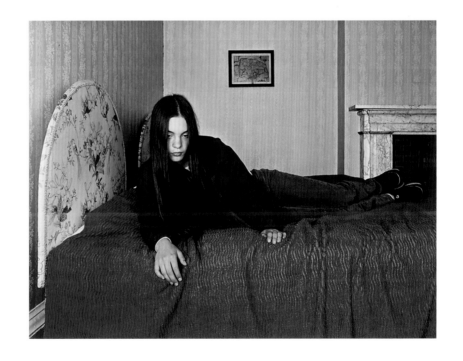

56 Sergey Bratkov, b. 1970
#1, 2001
謝爾蓋·巴特寇夫
《作品 1》

巴特寇夫是烏克蘭哈爾科夫藝術團體Fast Reaction Group的成員（本書第5章的攝影家鮑里斯·米哈伊洛夫也是成員之一），他讓藝術表演與紀實攝影在作品裡冷酷對撞。在《義大利學校》（*Italian School*）系列裡，他指導感化院學童身穿戲服排演宗教戲，並將之拍攝下來。

困惑（選擇以舞台為場景，一方面暗示了照片的編導本質，二方面則在提示劇場的轉化空間概念）。劇畫攝影藉由凸顯熟悉中的反常（參見49頁譯注），將人們的集體焦慮與幻想化為影像，而在這當中，主角普遍非常年少。古巴藝術家黛博拉·梅莎·派拉利用少女重新詮釋童話與通俗故事，成果令人心神不寧，她採用的便是這種強力的視覺暨心理手法。我們可以很快辨識出她的場景和道具都出自兒童故事，例如《綠野仙蹤》裡桃樂絲所穿的紅鞋，這故事在1939年改編成暢銷電

影；或是金捲兒（Goldilocks）被返家的三隻小熊喚醒時所待的那間臥房 6。梅莎·派拉將情境安排成人們熟知的故事場景，但藉由打光及窺視般的拍攝角度，帶出戲劇化與不祥的氛圍。她同時也混雜、扭曲了故事情節：金捲兒或桃樂絲的腳旁蜷縮著一小撮童話鬧劇 7 獅子的尾巴，宛如陽具。

安娜·賈斯凱爾的照片也具有強烈的敘事特質，她結合了劇畫攝影常見的幾種手法：採用孩童演員、有時遮住臉孔、表演內容走調或漸趨

57 Wendy McMurdo, b. 1962
Helen, Backstage, Merlin Theatre (the glance), 1996
溫蒂·馬克莫多
《海倫、後台、梅林劇院（對視）》

58 Deborah Mesa-Pelly,
— b. 1968
Legs, 1999
黛博拉・梅莎・派拉
《腳》

59 Anna Gaskell, b. 1969
— *Untitled #59 (by proxy)*,
1999
安娜・賈斯凱爾
《無題 #59（代理人）》

醜惡。此處刊出的照片出自《代理人》系列 <u>59</u>，文學典故出自魯道夫・拉斯佩（Rudolf Raspe）的童話寓言《蒙喬森男爵的冒險》裡莎莉・莎特[8]這個角色，同時也融入了真人真事：1984年因謀害雙親而遭定罪的小兒科護士吉諾瓦・瓊斯（Geneva Jones）。照片揉合了誘惑與排斥、好女孩形象與護士服拜物情結，而照

片裡上演的兒童故事，似乎就要急轉直下，變得醜陋險惡。照片沖洗後的實質美感，與敘事中含混不清的道德觀結合，形成令人緊張不安的視覺享受。劇畫攝影的一大主要特徵，便是聚焦於熟悉中的反常：作品的敘事意涵是顛覆社會或令人難以消受的，而這又表現在一種豐富且誘惑的視覺美學上。我們遠在

Anna Gaskell

理解作品的真實意義前便受到吸引，沉醉於享受與欣賞的境界。

荷蘭藝術家搭檔伊內茲‧馮‧蘭姆斯韋德與維努德‧瑪達丁同時跨足藝術與時尚圈，兩人在90年代以數位技術影像修圖，藉此傳達令人不安的敘事。在系列作品《遺孀》60裡，一名可愛女孩裝扮成具有宗教、喪禮及流行感的複雜角色，一派純真無垢。此等強烈又形式化的藝術作品，操作上近似時尚界的工作方式。這兩位攝影家在安排拍攝風格前，會先規畫複雜的故事與角色描述，並精挑細選演員與模特兒。兩人自90年代初期起便使用數位技術，力求將超脫現實的畫面修得更加細膩。流行產業促使兩人必須加快腳步、不斷改變，以趕上並提升時尚界推陳出新的實驗能力，但藝術計畫則不受時尚業主的限制，目標較高，歷時也較長。然而有種說法是，兩人為了因應時尚產業需求，不斷開發攝影風格及手法，因而得以在藝術創作上自由探索新的視覺領域，而劇畫攝影只是

60
Inez van Lamsweerde, b. 1963; Vinoodh Matadin, b. 1961
The Widow, 1997
伊內茲‧馮‧蘭姆斯韋德與維努德‧瑪達丁
《遺孀》

馮‧蘭姆斯韋德與瑪達丁製作了廣告與時尚攝影界一些最創新的攝影作品，在這個領域，兩人共享作者身分。但在藝術創作裡，只有馮‧蘭姆斯韋德掛名為藝術家，瑪達丁則是她的協力伙伴，這種情況部分歸因於藝術圈對單一作者的偏好。

61 Mariko Mori, b. 1967
Burning Desire, 1996-98
森萬里子
《熊熊慾望》

兩人晚近十年美學型態的一支。

和傑夫・沃爾一樣,日本藝術家森萬里子也常用燈箱展示照片。她的照片與裝置藝術,製作水準媲美奢華的商業影像產品,通常讓人想起現代時尚住宅的建築與銷售設計。將東方傳統藝術與當代消費文化結合是森萬里子的註冊商標。她精心挑選一系列風格與文化脈絡,在視覺創造上將攝影家的角色提升至接近時尚造型師或藝術總監的位置。她作品中常見的一個主題,是自己身為藝術家的角色定位,而她自己也常是影像裡的核心人物**61**。森萬里子在時尚及藝術學院的訓練,加上在模特兒界的歷練,使她能在作品中引用消費文化,形塑出壯觀的

藝術場面。

美國藝術家奎葛瑞・庫德森曾自述他精巧構築的通俗劇是受到童年記憶的影響。他父親是心理醫師,在紐約家中地下室執業,庫德森幼年時會將耳朵貼近地板,試著偷聽並想像病人在診療中訴說的種種故事。90年代中葉,庫德森在攝影棚中搭建郊區後院或樹叢的場景,以此模式創作劇畫攝影。這些照片既怪異又令人不安,但卻「camp」9味十足且富娛樂性。填充動物與鳥兒正舉行怪異不祥的儀式,而庫德森身體的石膏像則逐漸遭昆蟲啃食,四周盡是豐饒茂盛的樹葉。庫德森隨後轉向更近似導演的創作模式,在黑白系列作品《盤旋》(_Hover_)

在這張照片裡，庫德森將場景設定在戰後美國郊區，重新詮釋了莎士比亞筆下的歐菲莉亞。他的《暮光》系列充滿了這類精心製作的場景，同時引用了科幻電影、寓言、當代神話及劇場。

中，他在郊區社區設計特殊的偶發事件，再從屋頂上以升降機取景拍攝。晚近系列《暮光》**62**裡，他與一整組宛如電影團隊的演員班底及工作人員合作，照片不僅表現出某種儀式或超自然現象，也營造了各種原型人物，以這些角色的演出打造心理劇（psychological drama）。有意思的是，《暮光》一書最後章節是「紀實觀點」單元，描述了整個製作過程與團隊成員，以及照片拍攝前後的現場情景，更加凸顯了庫德森劇畫攝影裡製作層面的重要性。

庫德森的美國同儕查理‧懷特以九張照片組成系列作《了解約書亞》**63**，其中的約書亞是參照科幻故事塑造出來的玩偶，一半是人類，一半是外星人。懷特將約書亞放在美國青少年郊區生活的場景裡，把他設定為自我厭惡的主人翁，自我

意識薄弱，而周遭朋友家人並未察覺他的外表異於常人。這些照片不但充滿趣味，對於劇畫攝影的主題與創作者沉溺於女性刻板印象的傾向，也展現了抗衡的意圖。

在美麗且情慾的事故現場，逝去的女子身著華麗的設計服飾——日本藝術家伊島薰編導的場景具有強烈窺看感，因而注入一種非常不同的男性視角**64**。這些視覺幻想融合了誘人的攝影風格與從性別觀點出發的敘事。除此之外，伊島的作品標題大剌剌地列出（通常都很出名的）模特兒姓名，以及她們身上衣物的設計師品牌名。此舉是向70年代以降的時尚攝影手法致敬：讓文化上及商業上的美麗概念與悲慘的社會故事攜手演出。

劇畫攝影家大多採取開放、模糊的

懷特的作品在藝術圈中完成一道艱難的任務：注入幽默感。在拍完這張照片後，懷特又製作了以童話故事可愛動物為主題的媚俗（kitsch）影像，以這種手法批判、揭露了通俗明信片與日曆裡甜膩討好的一面。

Izima Kaoru, b. 1954
#302, Aure Wears Paul & Joe, 2001

伊島薰
《作品 302 號，身穿 Paul & Joe 的奧雷》

社會或政治立場，而在英國藝術家克里斯多夫・史都華的作品《美利堅合眾國》<u>65</u> 裡，這種效果尤其明顯。白晝，旅館窗簾緊閉，一名可能具有中東血統的男子正偷偷監看窗外情景，並等待身旁電話響起。看來像是場祕密行動，但我們無法確定這行動是合法還是非法。史都華拍攝私家保全公司（其成員多為前任或現任民兵成員），視其為西方社會不安與歇斯底里的當代

寓言。有別於傳統的紀實或新聞攝影手法，他匠心獨具地運用劇畫攝影來描述保全業的實況，藉此賦予他目睹的監視實況一股濃濃的戲劇感。

本章最後一部分探討的作品不再倚賴現場人物，而是從實體及建築空間中挖掘戲劇性與寓意。芬蘭藝術家凱翠娜・柏斯拍攝的空蕩室內場景是專為性愛遊戲所設計<u>66</u>。這些

65 Christopher Stewart, b. 1966
United State of America, 2002
克里斯多夫・史都華
《美利堅合眾國》

這張照片攝於訓練課程，保全人員正學習
如何藏身。令人訝異的是，雖然燈光充滿
戲劇感，室內也沒有讓人分心的事物，照
片卻是在史都華完全不干涉人物也沒有改
動室內布置的狀況下完成。

位於紐約、舊金山及洛杉磯的主題房間是合法出租的性愛場所，柏斯的照片描述了人類性幻想的老套本質，無論是在私密或制度化空間都離不開那一套。她的照片可以深刻理解為：建築空間包含了人類行為的蛛絲馬跡，而這些痕跡將能啟動故事。自90年代中葉起，瑞典藝術家米瑞安‧巴克史特姆也在攝影作品裡提出不同但形式類似的詰問。她拍攝博物館及室內傢俱公司重新布置過的房間**67**，房間看似尋常，但相機的取景角度暗示了照片一開始可能是住宅的紀錄照，或某個店

66 Katharina Bosse, b.1968
— *Classroom*, 1998
凱翠娜‧柏斯
《教室》

柏斯拍攝的性愛出租房是為了迎合最熱門的性幻想而設計，她在空無一人時拍攝，房間宛如表演前或表演後的舞台布景。

67 Miriam Bäckström, b.1967
Museums, Collections and
Reconstructions, IKEA corporate
Museum, 'IKEA throughout the
Ages'. Älmhult, Sweden, 1999, 1999
米瑞安‧巴克史特姆
《博物館、收藏與重建,宜家博物館,「穿
越時代的宜家」,阿姆胡特,瑞典,1999 年》

68 Miles Coolidge, b. 1963
_Police Station, Insurance
Building, Gas Station,
from the Safetyville
project_, 1999
邁爾斯·庫里吉
《警局、保險公司大樓、加油
站，出自「安全村」計畫》

家的廣告宣傳照。巴克史特姆要求我們關切房間的可信度，並藉此思索制度化及商業化的力量是如何建構了我們的家庭生活空間。我們通常認為個人品味與活動決定了空間的陳列方式，但在這張照片裡，空間卻是以預先設定的模樣出現。我們在住宅裡展現的個人認同，不但可以商業複製，也能被輕易模仿。加拿大藝術家邁爾斯·庫里吉的《安全村》<u>68</u>計畫有股熟悉中的反常氣氛，內容是座廢棄的小鎮，杳無人煙，沒有垃圾，缺乏個人生活細節。安全村是美國加州80年代建

造的小鎮模型，尺寸是真實城鎮的三分之一，用於教導學童道路安全。照片凸顯了企業與政府單位的招牌，這些符號賦予這座小鎮模型近乎真實的細節。藝術家此舉強調了當代西方生活裡，商業與政府機構力量之大，甚至蔓延到這塊假造的都市空間裡。

德國攝影家托馬斯·德曼處理的主題是無孔不入的單調物體，主要是在建築內部<u>69</u>。德曼的創作是由建築場景的照片出發，有時是特定空間，例如畫家傑克森·波拉

克（Jackson Pollock, 1912-1956）的穀倉畫室，或是英國黛安娜王妃車禍傷亡的巴黎地下道。他隨後在工作室裡用泡沫塑料及紙板製作出簡單的場景模型。有時他會在重建時留下瑕疵的小痕跡，像是紙板撕痕或空隙，提醒觀看者這並非完全可靠的場景重建。他接著將這些場景拍攝下來。雖然模型上沒有磨損污穢，且可辨識出是由粗糙材質組成，因此毫無實用性，觀者仍被引導，試圖解讀此空間的意義與或許發生過的人類活動。我們在場景裡尋找故事（即便有跡象警告我們，這是擺設出來的虛假空間），而這有助於養成一種極為敏銳的觀點。場景的逼近感，及作品本身的巨大尺寸，使得我們不再只是面向空洞舞台的觀眾，而更像是探索者，反思自己在想像視覺意義與故事的內容時，

69 Thomas Demand, b. 1964
Salon (Parlour), 1997
托馬斯・德曼
《客廳》

所需要的實質物件是多麼少，而能夠達成此一效果的攝影手法又是如此之多。

英國藝術家安·哈蒂拍攝狀似廢棄的室內空間。一如德曼的手法，哈蒂在攝影棚製造場景並安排相機位置，以確保照片裡不會出現不相干的東西。《裝卸工》[70]這類作品的技巧，是避免在影像裡塞入太多明顯的符號與寓意，同時也給觀者一種錯覺，認為自己所觀看的並非精心製造的場景，而是日常生活中可以見到的空間。哈蒂先到都市街頭撿拾廢棄物，然後用這些喪失歸屬與用途的物件建構場景。在這張照片裡，樹木來自耶誕過後數週的倫敦街頭，整個空間像是廢棄耶誕樹的儲藏室。但是室內的環境、綠色植物堆積出的險惡形貌，以及樹木背後彷彿藏著什麼的想法，使得影像的意義強烈懸盪在這可能是什麼地方，以及它那令人不安的氛圍之間。

70 Anne Hardy, b. 1970
Lumper, 2003-04
安·哈蒂
《裝卸工》

71 James Casebere, b. 1953
Pink Hallway #3, 2000
詹姆士·凱斯貝爾
《粉紅拱廊 #3》

凱斯貝爾拍攝的是小型模型,模型將建築空間簡化為脆弱的平面組合,他藉此挑戰了我們認為人造空間堅固又持久的信念。

自70年代起,美國藝術家詹姆士·凱斯貝爾便在攝影棚製作拍攝用的桌上型建築模型。凱斯貝爾專注於探索完全不見人類生活用品的公共空間,在一系列監獄與修道院小房間的照片裡,他將場景簡化為單色調且孤立的環境,強化那種等待與沒有事情發生的感覺。作品《粉紅拱廊 #3》**71** 是座拱廊模型,仿造自美國麻州19世紀早期建立的寄宿學校菲利普·安多瓦學院(Phillips Andover Academy)。凱斯貝爾消除建築細節,並用水淹沒這個場景,藉此營造出一種超現實且幽閉恐懼症式的迷亂感。

72 Rut Blees Luxemburg,
b. 1963
*Nach Innen / In Deeper,
1999*
路特‧布列斯‧盧森堡
《深入》

德國藝術家路特‧布列斯‧盧森堡運用燈光與水面倒影等元素,創造出壯麗的琥珀色調都市建築影像。她的作品《情詩》(*Liebeslied*)是一系列各自獨立但美學表現彼此相關的建築場景。在作品《深入》**72**裡,觀看者宛如置身在河流堤岸台階上方,台階淤泥上的腳印指向冷峻發亮的河水,這是側光[10]造成的視覺效果。盧森堡的攝影作品替夜間都市攝影增添了華美的新視覺元素。

夜間都市攝影起源於20、30年代攝影家對輕便閃光燈的實驗與超現實運用,其原則歷經一世紀仍未改變:都市夜景經由戲劇化的打光效果,展露出空間的超現實感與心理張力。不過,每個時代都有特定的藝術考量與敘事方式,盧森堡的影像作品,一方面是從夜間攝影的傳統汲取養分,但又將當代、個人的都市體驗注入照片中。

73 Desiree Dolron, b. 1963
Cerca Paseo de Martí,
2002

迪賽爾·多倫
《鄰近馬蒂大道》

荷蘭藝術家迪賽爾·多倫的作品《鄰近馬蒂大道[11]》73，運用影像融合了剛結束的事件與一個地方的歷史，並以此為敘事基礎。這幅作品描述古巴哈瓦那的一間教室，空蕩的桌椅面對著黑板上的激昂政治宣言及黑板右方的卡斯楚肖像。雖然敘事上的政治色彩比德曼、凱斯貝爾、盧森堡、哈蒂、柏斯等人要來得直接，但這張照片同樣鼓勵我們利用影像裡的蛛絲馬跡和想像力去

填補那些照片裡的缺席者。多倫的攝影計畫在古巴執行，一個為建立繁榮與獨立的國度而從事革命逾半世紀，至今仍未停息的國家。她在詩意的風化痕跡（這表現在哈瓦那建築的斑駁油漆與崩裂上）裡找尋古巴文化的精神與矛盾，以及日常生活裡綿綿不絕的政治化符號。

英國藝術家漢娜·柯林斯的攝影棚靜物照與街頭攝影對於建築劇畫攝

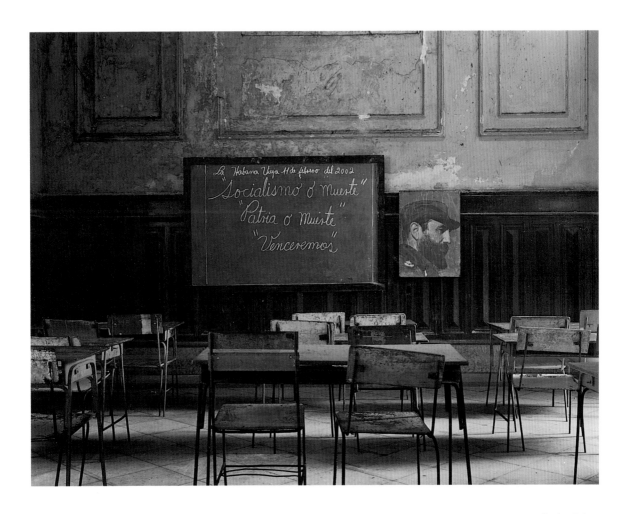

74 Hannah Collins, b. 1956
*In The Course of Time, 6
(Factory, Krakow)*, 1996
漢娜・柯林斯
《最終 6（克拉科夫工廠）》

Hannah Collins

影現象學（phenomenological）[12] 的發展貢獻良多。她的照片尺寸龐大，裱貼或直接輸出在畫布上，再掛上藝廊牆面。作品《最終 6（克拉科夫工廠）》[74] 高度超過兩公尺，寬達五公尺。站在這樣一件作品前，觀眾實際上是與場景建立了具體的關係。這幅波蘭工廠的照片，尺寸雖然小於實物，但仍給觀眾一種接近且即將進入圖像空間的感覺。這件作品也可以影射表演開場前的舞台布景。柯林斯90年代作品是對後共產時代歐洲的沉思，追溯歷史與時事聯手塑造的當代生活是如何在建築空間中留下印記。恆久不變的工作面貌、不斷改變的工作面貌，兩者都融入了這些空間中，空間本身的結構就是一部獨特的社會史。柯林斯的照片展現並刻畫了這段歷史。她用全景相機處理這個題材，因為這種影像規格要求我們以深刻的目光持續凝視（這是藝術對觀眾的一貫要求），藉此解析人類行為與歷史裡各種細膩微妙的敘事。

注1

Apocrypha，指未納入基督宗教正典（聖經）的文獻，原意為隱藏的、祕傳的、偽造的，也可泛指來源不詳、權威受到質疑的作品。編注

注2

換言之，此種攝影之敘事，並不仰賴照片的連續排列，而是以單張畫面為主要表現方式。譯注

注3

珊・泰勒伍德對年輕理想主義的著迷，以及她劇畫攝影裡的戲劇張力，在近作中又有進一步發展。2009年她轉而擔任導演，拍攝John Lennon年少生涯的傳記電影《搖滾天空：約翰藍儂少年時代》（Nowhere Boy），頗受好評。譯注

注4

原文snowstorm ornaments指的便是雪球（snow globe），一種在耶誕節熱銷的飾品，圓球狀玻璃罩內會有風景造型與飄雪意象。此詞在華文世界缺乏約定俗成的翻譯，只能折衷翻成耶誕雪球。譯注

注5

Doppelgänger一詞來自19世紀中葉德文，也就是doubler，通常意指一位仍在世者卻同時在兩地出現，或由第三者目睹另一個自己的神祕現象。在某些文化傳統裡，見到自己的分身便意味著死期將至。此一概念在歐洲文學、電影裡時常出現，日本導演黑澤清也曾與演員役所廣司合作，拍攝電影《分身奇譚》(2003)探討此一主題。譯注

注6

作者在此提到的是19世紀童話《三隻小熊的故事》（Goldilocks and the Three Bears），故事裡小女孩金捲兒意外闖進森林裡小熊家庭的住處，吃了留在房內的食物，並在床上睡著，直到三隻小熊返家才被叫醒。《三隻小熊的故事》是歐美等地極受歡迎的童話，但在華語世界的知名度較低。譯注

注7

pantomime是一種流行於英國的喜劇形式，在耶誕假期前後特別風行，故事常改編自眾人熟知的童話故事，表演形式強調觀眾參與、滑稽喧鬧、雅俗共賞，與老少咸宜，華語世界無約定俗成之用語，在此只能折衷譯作童話鬧劇。但原型出自童話故事的pantomime，表演形式卻常包含不少成人笑點與性暗示情節，某種程度上模糊了大人與孩童間的界線，這也是作者在此引用此典故的源由。譯注

注8

《蒙喬森男爵的冒險》（Adventures of Baron Munchausen）是18世紀著名奇幻小說，莎莉・莎特是故事中的小女孩，機智勇敢，與蒙喬森男爵同行，並協助男爵脫險。編注

注9

Camp一詞主要來自蘇珊・桑塔格收於《反詮釋》（Against Interpretation）的名文Notes on "Camp"，指一種在美學上刻意的、有所自覺的俗氣、媚俗與矯揉造作。該詞缺乏準確對應的中文概念，勉強意譯有誤導之虞，故在此直接使用原文。譯注

注10

相對於「正射光」（normal light），「側光」（raking lighting）一詞指的是將光源置於拍攝物一側，使光線斜照在受光面，產生對比分明、層次明顯且具立體感的光影。譯注

注11

馬蒂指的是被尊稱為「古巴國父」的José Martí（1853-95），在中南美洲地位極高。譯注

注12

現象學（phenomenology）是一門哲學派別，主要致力於探討人類意識，以及關於物體現象的直觀經驗，代表人物包括胡塞爾、海德格及梅洛・龐蒂。譯注

75

DEAD-
PAN

第3章
冷面

DEAD-
PAN

75 Celine van Balen, b. 1965
Muazez, 1998
賽琳．范．貝倫
《慕安贊》

范．貝倫的阿姆斯特丹臨時
宿舍攝影系列，包括一系列
伊斯蘭少女從頭到肩的肖像
照。她採用尖銳、冷面的攝
影美學，藉此呈現少女在面
對照相機與當代社會時所努
力展現的沉著穩重。

近十年來，有越來越多攝影作品是
為了藝廊展示而作，其中最突出，
可能也是最普遍的風格就是冷面美
學（參見19頁譯注）：一種冷靜、疏離
且銳利的攝影風格。這些影像一旦
印在書上，難免會流失一些細節，
還請讀者見諒。我們必須將影像的
宏大規模與令人屏息的視覺清晰度
默記在心，當觀眾親身體驗這些照
片原件時，那將壓倒一切。然而，
從本章所附的照片，我們仍能約略
看到拍攝者的自制與看似疏離的情

緒。冷面美學使藝術攝影遠離那些
誇大、感傷且主觀的表現手法。這
些照片或許讓我們認識了充滿情感
的題材，但攝影者可能會有的情緒
卻不再是觀眾理解影像意義的明確
指南。因此，攝影的重點在於超越
個別觀點的侷限、洞察單一視角所
看不見的面向，並刻畫出那些統馭
人造世界與自然世界的各種力量。
冷面攝影或許是以極特定的手法來
描述其視覺主體，但它狀似中性與
全面的視野則堪稱史詩格局。

冷面美學自90年代開始盛行，尤其常用於地景與建築題材。如今看來，這種攝影風格的若干元素，正好契合當年藝廊與收藏界的風氣，其程度之深，甚至提升了攝影在當代藝術界的地位。藝術界尋求新潮流以抗衡既有的「藝術運動」，這股動力促成攝影在90年代初的顯赫發展。80年代藝術圈高度關注的，是繪畫與所謂新表現主義、主觀的創作風潮，在那之後，攝影則提供了一種客觀且近乎超然的表現模式，因此有種煥然一新的清新感及魅力。攝影照片的尺寸自80年代中葉起不斷增大，攝影不但因此能與繪畫或裝置藝術等量齊觀，也能駕馭不斷新增的藝術中心與商業藝廊等展出空間。這些照片的題材涵蓋工業、建築、生態及休閒產業的製造地點。影像裡壯觀的建築可望而不可及，宛如完美且自我指涉的藝術品，它們通常是工業倉庫或廠房，而這些地方如今也常是當代藝術的展出空間。冷面攝影技術上的巧奪天工、呈現出來的純粹無瑕、影像訊息的雄渾豐厚，加上莊嚴宏大的存在感，讓其格外適合在藝廊特闢的新空間裡供人賞析。

雖然藝術界早在90年代初就正視這種新手法，但當今最頂尖的創作者，當時仍有至少五年光陰是在不受重視的狀況下創作。我們現今所見的冷面美學，時常被形容為「德國風」，這個外號不只點出了許多核心人物的國籍，更明指其中許多人都曾受教於德國杜塞道夫藝術學院的貝歇夫婦。這個學院解放了攝影教育，使其不再侷限於傳授就業技術或專業技能（例如新聞攝影），而是鼓勵學生創作獨立且具備藝術觀點的影像[1]。「德國風」的說法，也指涉了20、30年代德國攝影的「新客觀主義」[2]傳統。前輩攝影家亞伯‧蘭格－帕奇（Albert Renger-Patsch, 1897-1966）、奧古斯特‧桑德（August Sander, 1876-1964）與艾溫‧布盧門菲爾德（Erwin Blumenfeld, 1897-1969）三人，是最常被提及的冷面攝影先驅。他們的手法近似百科全書：藉由持續拍攝同一主題，編撰出自然、工業、建築或人類社會的類型學影像，而他們對當代藝術攝影的影響，也以此點最為深遠。

正如本書導言所述，貝歇夫婦對當代冷面攝影的形成具有強烈影響，至今仍方興未艾。本章介紹的許多攝影家都曾師事其下，包括安德列斯‧科斯基、托馬斯‧魯夫、托馬斯‧施特魯斯、坎迪達‧荷弗、亞克瑟‧鈺特、賈哈‧史托博格（Gerhard Stromberg），以及希蒙‧聶維克（Simone Nieweg）。貝歇夫婦自1957年起持續拍攝系列黑白照片，至今仍創作不輟。兩人捕捉了前納粹時代的德國工業與常民建築風貌，例如水塔、油槽、礦井口等[6]。系列中

的每棟建築都以同樣的視角拍攝，每張照片都附上注記，藉此有系統地建立一套類型學。貝歇夫婦的作品被收錄在1975年巡迴美國的展覽《新地誌學：人類造就的地景照片》（*New Topographics: Photographs of a Man-Altered Landscape*）中。這個展覽開創先河，率先表揚北美與歐洲攝影家重新投入地誌及建築攝影的成果。創作者藉此手法探討當代都市的時代意義以及工業文明對生態的影響，而展覽的重要性，則在於讓政治、社會議題能在藝廊脈絡與概念藝術的討論裡發聲。基於這種社會與政治考量，我們可以理解當時的攝影者為何會摒棄個人化的攝影風格，轉而投向中性且客觀[3]的手法。

當代冷面攝影的代表人物是安德列斯·科斯基。他在80年代末期改用大相紙輸出，並在90年代將照片尺寸推至新高點。他的照片現在通常高達兩公尺、寬約五公尺，本身儼然是件阻擋在觀眾面前的龐然大物，而他的大名如今也與大尺寸作品畫上等號。科斯基的照片結合新舊技術（他用傳統大型底片相機取得最高清晰度，並以數位技術精修影像），在他之前，這種彈性變通僅見於商業、廣告攝影圈。特別的是，科斯基的作品通常不被視為某個系列作的一部分，他比較像傳統畫家，是以一張張令人激賞的完美成品去累積其畢生創作，他發表的

每張照片都有機會為他創作整體的盛名錦上添花。科斯基因此得以免去大多數攝影家在追尋不同且截然分明的創作路線時，所可能遭遇的風險。一個嶄新的創作系列也許能將攝影家帶入未知領域，但大眾看到時，仍不可避免會拿來跟攝影家的舊作相比。若評論認為作品前後矛盾，或覺得攝影家仍掙扎於某一藝術理念，這樣的比較就是負面的，會削弱攝影家在藝術界的整體地位。從另一方面來說，科斯基的創作主題一向前後連貫，發表的作品也都能成為獨立的視覺經驗。科斯基作品嚴謹的一致性，讓他在商業與評論上都獲得佳績。

然而，科斯基的重要性，不只來自影像上的完美無瑕，更來自他的特殊才能：他在世界各地尋覓拍攝題材，並讓觀眾信服唯有他選擇的視角，才最能滴水不漏地呈現每個場景。他的招牌拍攝角度（通常也被認定是他的創舉），是利用一個觀看平台來遠眺地景以及工業、休閒、商業場所，例如工廠、證券交易所 **76**、旅館，及公共體育館。科斯基通常讓觀者遠離拍攝內容，我們因此全然不涉入畫面裡的活動，成為超然且批判的觀者。此一觀看位置讓我們不再需要理解地點、事件裡的個人經驗，而是從旁觀者清的角度，勘察現代生活如何受各種力量宰制。人物通常異常微小，被

76 Andreas Gursky, b. 1955
— *Chicago, Board of Trade II, 1999*
安德列斯·科斯基
《芝加哥，證券交易所 II》

77 Andreas Gursky
Prada I, 1996
安德列斯·科斯基
《Prada I》

人群緊密包圍，而較為突出的個人動作或姿勢，就像音樂表演裡構成和弦的音符。科斯基的作品無比生動鮮明，讓觀眾彷彿擁有全知觀點，甚至就像站在交響樂團前方的指揮家，能洞察渾然一體的場景是由許多微小部分組成。科斯基讓拍照從單眼視角（monocular）的侷限裡解放出來（傳統上認為攝影術是在模擬人類的視野[4]），而這不只是單純退到史詩格局的拍攝距離所能達成的。科斯基近年也有其他類型的作品，尤其是在一些照片中，他讓我們誇張地逼近拍攝主體，例如拍攝往昔畫作裡局部放大的細節，使觀者困惑地迷失在二度空間裡。科斯基也建構自己的拍攝場景，例如這張出自《Prada》系列[77]的照片裡，他罕見地將視覺主體放在人類

習慣的高度與距離上。此一令人不安且冰冷的想像世界散發著均勻的光線，使得當代店面櫥窗這座缺乏靈性的神壇更顯特異突出。

科斯基雖然主導了我們對冷面攝影的認知，但他絕未壟斷這類攝影的風格與題材走向。許多攝影家同樣藉助大型底片相機的深刻精準來探索世界，但未必會用數位技術後製。華特·尼德邁的大型照片主要專注於拍攝當代旅遊業，畫面反映了我們的時間，尤其是工作以外的時間，是如何冰冷且令人灰心地受其他力量所控制。在次頁的照片中，雪山下的木屋與休閒區彷彿廣大地景上的單薄添加物[78]。尼德邁從超然的遠方拍攝木屋，影射一種如同觀賞玩具城鎮或建築模型的視

78 Walter Niedermayr,
— b. 1952
Val Thorens II, 1997
華特·尼德邁
《瓦托倫斯 II》

尼德邁記錄了旅遊業侵蝕山區地景的狀況。他的全景影像尺寸宏大，刻畫出非凡的地形，與風景繪畫美學以及19世紀地形攝影有著異曲同工之處。他的作品同樣也處理了當代商業化如何侵害自然環境。

覺經驗。他對我們的慾望提出質問：我們休假時，一方面希望能投入無拘無束的自然環境，但又倚賴唾手可得的物質安逸。尼德邁的照片就像示意圖，揭露人們自以為是在大自然中享受個人的自由時光時，其實是被同樣的都市規劃所制約，體驗到的建築、路徑及人體工程規畫，都與平日工作無異。無獨有偶，布麗姬·史密斯也以一張機場照片79展現她對拉斯維加斯建築的探索。遠方地平線上出現一排賭場旅館，這些建築渺小到近乎滑稽、埃及金字塔、人面獅身像，以及曼哈頓天際線5都寄生在這座拉斯維加斯大道的建築牢籠裡。史密斯選在白天拍照，而不在燈火通明、異常迷人的夜間拍攝，藉此提供一個真確而較不美化的都市意象。

在愛德華·伯汀斯基拍攝的加州油田裡80，人造地景被工業所占據，地表乃至後方遠景的山脊都布滿了抽油幫浦與電線桿。創作主題背後的社會、政治與生態議題都化為影像，成為當代生活後遺症的客觀證據。對當代觀者而言，觀點看來中立的攝影，主要用途即在此：以一種狀似公允無私的姿態，呈現爭議性的敘事。冷面攝影常有一種「陳述事實」的姿態：攝影家的個人政治態度表現在題材選擇上，並期待觀眾能去分析此一選擇，而不是藉由文字或影像裡大刺刺的政治宣言來達成。

日本藝術家Takashi Homma6拍攝日本郊區剛完工的住宅81，以及一切都按照規劃布置的周遭地景。他將

79 Bridget Smith, b. 1966
— *Airport, Las Vegas*, 1999
布麗姬・史密斯
《拉斯維加斯機場》

80 Ed Burtynsky, b. 1955
— *Oil Fields #13, Raft, California*, 2002
愛德華・伯汀斯基
《13 號油田浮台,加州》

Ed Burtynsky

81 Takashi Homma, b.1962
— *Kanagawa*, 1995-98
ホンマタカシ
《湘南國際村，神奈川》

攝影家呈現了一個冷峻且缺乏
人味的日本通勤圈新城鎮，廢
棄的住宅開發與住在這地區的
孩童及寵物，在照片上都顯得
冷冰冰、毫無生氣。

82 Lewis Baltz, b.1945
— *Power Supply No.1*, 1989-92
路易斯・巴爾茨
《供電一號》

這張照片的色調與嚴峻幾何，凸顯了美國
與歐洲冷面攝影的共通處，並強調兩地的
共同關切：將當代生活如何受到管控化為
影像。在這裡，是「乾淨」產業那令人不
安的完美世界。

相機架設在低角度拍攝，只在景框內無人的狀態按下快門，賦予這些在郊區蔓延的外圍房舍一股不祥氣息。新落成的感覺、為居民打造的生活藍圖，在照片中觸目可見。Homma這一類的創作理念最早出現在70年代，當時的住宅區擴張政策、工業用土地及去人性化的衝擊，都被攝影冷靜且分門別類地紀錄下來。此一初期階段的先驅是美國攝影家路易斯‧巴爾茨，他因作品被收入1975年的《新地誌學：人類造就的地景照片》而備受國際推崇。巴爾茨在接下來數十年成為影響最深遠的鼓吹者，以批判角度重新定義美國地景與建築攝影，並以冰冷的黑白照片刻畫了工業與住宅區計畫如何蠶食原本開闊的地景。巴爾茨在70、80年代藉由攝影媒材的紀實功能描繪快速變遷的社會環境，概念精準，廣獲佳評。他的攝影就像貝歇夫婦的經典作品那般意味深遠，且獨一無二。他在80年代晚期從美國搬至歐洲，此後常用彩色手法呈現研究室與產業界的高科技環境，例如這張出自《供電》系列的照片[82]。改用彩色對巴爾茨實屬必要，藉此他才能專注拍攝「乾淨」[7]的產業奇觀，及在這些純淨空間裡資料正在編碼儲存的感覺。

83 Matthias Hoch, b. 1958
Leipzig #47, 1998
馬泰斯‧霍克
《萊比錫 #47》

德國藝術家馬泰斯‧霍克的當代生活類型學主要著重建築細節與內部陳列。作品《萊比錫 #47》[83] 的幾何與對映感十分明顯，從門屏射來的光讓前景的柱子顯得扁平，賦予場景微妙戲劇感的空間本質因此得以凸顯。這張照片的拍攝時刻，正是冷面攝影處理建築題材的典型切入點：建築已完工，空間也按照使用需求設計完成，但還未啟用，也尚未針對個人特質做客製化改動。霍

克的照片或許帶著一絲反諷，他賦予這個空間一種東方的不對稱感，藉此強調一種設計師做出的禪意，是如何讓置身其中的人得到平靜。

賈奎琳‧哈森克持續進行的《心靈風景》（_Mindscapes_）計畫，探查的是跨國企業中建築空間的公共用途與私人用途[84]。哈森克向一百家美國與日本企業提出申請，成功拍攝了十間房間（包括企業執行長的家

84 Jacqueline Hassink,
b. 1966
*Mr. Robert Benmosche,
Chief Executive Officer,
Metropolitan Life
Insurance, New York,
NY, April 20, 2000, 2000*
賈奎琳·哈森克
《羅伯·班摩榭先生,大都會
人壽保險執行長,紐約市,
紐約州,2000 年 4 月 20 日》

庭辦公室、檔案室、大廳、會議室與餐廳)。她將收到的拒絕與許可文件做成圖表,並與獲准拍攝的房間照片一同展示,這種系統化手法詳細解析了不同企業的普遍共通處(無論其產業性質為何),以及每個企業藉由空間分工呈現的個別價值。例如會議桌是選用圓桌,或更有階級之分的形狀?或,不論是否為傳統企業,空間裝飾是以木製材質為主,或是選用高科技感的極簡主義外貌,以暗示前瞻思考與革新的商務模式?

坎迪達·荷弗拍攝文化機構已超過15年,她創建了一套檔案,以此收錄各種存放及使用典藏品的空間[85]。她直到晚近才使用大片幅相機,並以當代攝影盛行的巨大規格輸出照片。隨同大片幅相機而來的,是她作品中逐漸增強的單色調性(monochromatic colour range),這是

Candida Höfer

85 Candida Höfer, b. 1944
Bibliotheca PHE Madrid I, 2000
坎迪達・荷弗
《馬德里 PHE 圖書館 I》

這張照片刻畫了西班牙馬德里的一所現代大學博物館。荷弗拍攝的是歷史與當代建築空間。有時她會特別凸顯晚近建築空間裡的古典結構，例如這張照片裡貌似圓形競技場的書架構造。

86 Naoya Hatakeyama, b. 1958
Untitled, Osaka, 1998-99
畠山直哉
《無題，大阪》

最清晰的大規格照片在視覺表現上的特色。荷弗在使用中片幅相機時發展出今日的創作手法，這種手持拍攝的相機讓她能在不被察覺的狀況下運用直覺尋覓最合適的拍攝角度。荷弗的作品都以這種手法拍攝，這讓她在架構影像時也能分心顧及預料外的視覺元素。室內場景清晰、深邃的風貌，在荷弗的鏡頭下毫不死寂，這是因為她選擇的視角保留了空間裡的怪誕矛盾感。有時候這光憑拍攝角度便能達成——她很少讓視角居中，這讓畫面裡的空間有種微妙的偏差感，干擾了場所裡的建築對稱感。

冷面攝影擅長以輓歌式的風格拍攝人造奇景。畠山直哉拍攝日本的都市與重工業場景已有二十多年，他自90年代晚期起進行的《無題》系列，以一格格小照片展示鳥瞰角度的東京場景，就像在召喚無限大的攝影視野，藉此俯視這混亂且似乎寸步難行的都市格局。畠山直哉也與建築師伊東豐雄合作，拍攝他興建中的建築作品，並參與建築過程背後的概念與架構思考。《無題，大阪》**86** 裡以俯瞰角度記錄一座正被改建成樣品屋園區的棒球場，在鏡頭下成為近似古代廢墟的當代聚落。照片裡扣人心弦的魔力昭示了攝影家以驚人的洞見，涵蓋了一些無論是貼身接觸或融入繁忙都市活動都無法窺見的事物。

亞克瑟・鈺特90年代中期起以長時

87 Axel Hütte, b. 1951
_The Dogs' Home,
Battersea_, 2001
亞克瑟・鈺特
《巴特西流浪狗之家》

鈺特的都市夜照沖洗成大幻
燈片，然後裱在反光表面
上，此舉使得影像裡的明亮
處得以透光，作品因而增添
了微妙的亮度，彷彿都市正
散發著光線。

間曝光拍攝都市夜景系列，為冷面
攝影注入新元素。這些照片以幻燈
片形式裱在反射板上，影像裡的明
亮處產生一種閃耀效果，而後方的
裱板則如鏡子般清楚可見。夜間攝
影隱含的戲劇感雖然一時之間或許
讓人很難聯想到本章主題，但它呈
現出人類肉眼無法察覺的事物，因
此也被歸入冷面攝影。這類特質，

我們可以在鈺特拍攝的倫敦巴特
西流浪狗之家**87**、畠山直哉的《無
題，大阪》，以及本單元的所有作
品中清楚看出。它們對世態進行深
刻、長期的觀察，一種對攝影主題
的駐足沉思，藉此傳達出場景蘊含
的能量與個性。

英國藝術家唐・霍斯渥斯自90年代

晚期開始拍攝過渡地帶的建築空間與偏僻地景。這些地點通常稱做「中介空間」，是官方或商業規範的漏網之魚。置身其中，人們的地方感大亂。他在入夜後拍攝郊區新購物中心的停車場[88]，夜晚有和停車場相同的短暫性，同時也是拍攝此一繁華空間的最佳時刻。藉由長時間曝光，停車場與車輛的光源變成散發的冷光。這幅影像具有一種強烈的無人氛圍，彷彿在向我們展現肉眼所無法看見的本質。人們也許會很合理地提問：是「什麼」拍了它，而非是「誰」拍了這張照片。感覺就像是某種機器記錄下這令人不安的夜間光景，或許是監視攝影機。

其他冷面攝影家把創作重心從經濟或工業場所轉到其他較不那麼理所當然的當代題材。地景與歷史建築得到關注，是因為這類場所原本就有的能量：將一層層時代壓縮於一處。我們面對的不只是照片拍攝的當下，同時也是照片對消逝年華的描述，以及對過往文化與歷史事件的種種追憶。

美國攝影家理察·密斯拉創作地景與建築攝影已超過30年，焦點特別集中在美國西部及西部所代表的傳統。他拍攝崩毀地景與人類對自然資源的掠奪，以大地瘡痍來傳達政治與生態理念。1998年他受美國自然保育協會委託，拍攝內華達沙

88 Dan Holdsworth, b. 1974
Untitled (A machine for living), 1999
唐·霍斯渥斯
《無題（謀生機器）》

89 Richard Misrach, b.1949
— *Battleground Point #21,*
1999
理察・密斯拉
《爭戰點 #21》

漠的歷史場景「爭戰點」（美國原
住民Toidikadi族一場傳奇戰役的地
點），此處由於晚近洪水氾濫，
導致整區荒蕪。在密斯拉的照片
89中，一座沙丘庇護著殘留洪水，
顛覆了人們對沙漠地景的既有認
知，並賦予場景一股超脫凡塵的荒
蕪感。他藉由影像表達出即便是如

此重大且歷史悠久的地景，仍有可
能改變。他以一種客觀的姿態見證
了一座訴說著自身故事的場景，而
也唯有去除專橫誇大的強烈個人色
彩，攝影才能有效將此一場景化為
影像。

托馬斯・施特魯斯的特色是以刻意

Thomas Struth, b. 1954
Pergamon Museum I, Berlin, 2001

托馬斯‧施特魯斯
《佩加蒙博物館 I，柏林》

在這張觀眾造訪藝文機構的照片裡，施特魯斯用一種狀似冷眼旁觀的方式取景拍攝，因此，當我們審視場景時，會覺得自己的觀看之舉與照片裡博物館觀眾的行為有所差別。當這種藝廊場景照片在藝廊或博物館展出時，觀眾特別容易產生共鳴，因為它們讓觀眾有機會省視觀察自己的文化行為。

創造出來的情境來構成影像，這股氣息在照片中無所不在。例如80年代與90年代初他在杜塞道夫、慕尼黑、倫敦及紐約的道路正中央拍攝的街景，或是在日本或蘇格蘭拍攝的家庭正式肖像照。他的作品讓我們意識到，我們要觀看的不只是拍攝清楚的視覺主體，還涵蓋攝影家所設計的影像形式。施特魯斯的拍攝題材總是有趣刺激，但很少被認為是觀眾可以全心沉浸其中的經

驗。他的目標，不是讓觀眾有身歷其境之感，或對畫面裡的關係產生同理心，更不是認為影像顯示了某些重要片刻，而是讓觀者訝異於影像的觀點，並驚喜於仔細察看照片一事是如此有趣。施特魯斯拍攝藝廊與觀眾的照片揭示了人類的集體文化行為。例如柏林的佩加蒙博物館90，館藏包括古希臘雕刻與建築，而施特魯斯將這個場景呈現為交會之所，相遇的兩方分別是當代

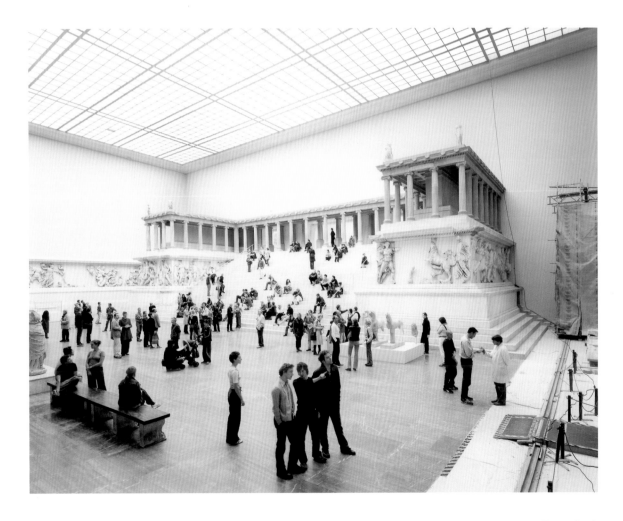

在這張建築照片裡，瑞迪找到了最平衡的拍攝點。這種刻意的選擇，使得觀眾較不易察覺攝影者對於場景的觀點與反應，並讓觀眾與拍攝題材間產生一種較直接的關係。

社會裝模作樣的社交姿態，以及遠古社會宏大文明遺跡的展現。照片中人物雖然當眾擺出各種姿勢，但卻有著怪異的孤立感，彷彿他們是獨自站在博物館內，孤身面對眼前的歷史場景。

施特魯斯的佩加蒙博物館照片揉合了不同時代，這有賴於一種不甚鮮明、近乎單一的色調。這種特質在約翰‧瑞迪近期由黑白轉為彩色的

作品裡也很明顯。他過去對於彩色攝影持保留態度，主要是因為拍攝建築時，色彩的時間感容易把場景釘在拍攝的當下。瑞迪感興趣的是，攝影能否揉合不同時間，並藉此召喚出空間背後的歷史。在作品《馬布多（火車），2002》91裡，藍綠色的牆漆與長椅成為該地殖民史中某個時刻的褪色印記[8]，而拍攝的那一瞬間則展現在正中央的火車車廂上：一個將要啟程遠離、消失

無蹤的視覺元素。瑞迪以精準的角度拍攝，讓建築物左右對稱，此一特意選擇，是不想讓特定角度凸顯了攝影者的觀點或經驗。廢墟也有更戲劇化的表達方式，例如加布里爾·巴希柯1991年的貝魯特鳥瞰照 <u>92</u>。從屋頂拍攝的都市影像呈現一片人口眾多、稠密擁擠的龐大區域。巴希柯非常清晰地呈現這場景，讓我們得以看見炸彈造成的坑洞，它們就像繁忙日常生活內的肉身疤痕，是這座城市20世紀後期歷史的見證。巴希柯的視角選擇意義重大，他以此引導我們閱讀影像：選出一個拍攝點，將大馬路與人類活動的痕跡置放在畫面中心，並使其延伸至遠方地平線，藉此強調在這座被戰事撕裂的都市裡人類迅速復原的能力。

德國攝影家希蒙·聶維克自1986年開始把拍照重心擺在祖國下萊茵區

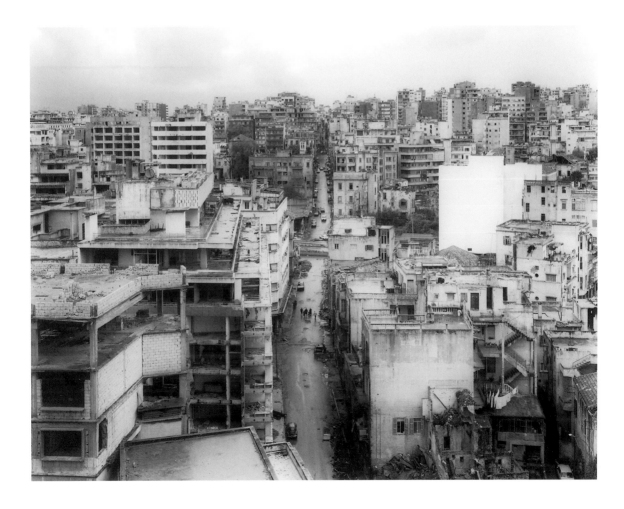

93 Simone Nieweg, b. 1962
*Grunkohlfeld, Düsseldorf - Kaarst,
1999*
希蒙・聶維克
《葛朗克夫，杜塞道夫−卡斯特》

Yoshiko Seino,
1964-2009
Tokyo, 1997

清野賀子
《東京》

清野賀子的照片通常具備矛盾元素：藉由拍攝工業污染下的自然世界，她揭露了這些地方的有機生命為求生存而開始演化的現象。她低調的美學風格，也象徵了影像裡頑強的生命是纖細而非張狂的。

與魯爾區的農業地景。雖然她偶爾也拍攝其他區域，但還是偏好在居住地附近創作，因為唯有如此才能長時間探索。聶維克偏好冷面美學，其風格鮮明的清晰視野，搭配陰天分散的光源，正適合她深沉細膩的觀察。有鑑於前輩（例如印象派畫家）對這類風景的處理手法，聶維克尋找地景裡的重複形式，例如她特別強調灌木河岸與森林地帶的平坦質感，以及犁溝與農作物的線條組織。這些元素牢牢扎入土地中，不但決定了她的照片結構，也影響了拍照的視角。她的影像經常

包含輕微的農業秩序崩壞，例如作品《葛朗克夫，杜塞道夫-卡斯特》93 裡，她把受到病害的農作物放置在前景中央，以此述說一則大自然對抗人類農作的微妙寓言。

日本藝術家清野賀子的照片時常呈現人類努力開發、使用的土地逐漸被自然界奪回的景象。大自然與工業化交手時誰勝誰敗？人們的預測在此受到顛覆。她選擇在不特定的邊緣空間拍攝，意味著她的重點並不在呈現建築或工業場所的頹圮毀壞，而在於人類的忽略如何開啟了

自然的回歸94。德國藝術家賈哈・史托博格在他展示的人造地景（例如為了砍伐而種植的小灌木林）95中摒除了個人影像風格，所以當我們觀看時，會覺得影像非常接近未經中介的實景。地景是藝術的傳統題材，也是具隱喻意義的場所，史托博格的攝影藉由這幅景色的特殊狀況，述說了一則殘酷的潛在故事：樹木的斷枝殘幹傾倒於前方，濃密的樹林邊界隱身於後。

英國藝術家詹・索罕的系列作《畫家的池塘》將場景設定在森林裡，照片中是一面半徑不超過25公尺的林中池塘，分別攝於不同時節96 97。整個區域看似繁衍過盛而未經

開墾，但這處位於英格蘭西南方的場景，其實是一位畫家為了專注繪製池塘而特地築堤製成。索罕花了一整年時間以攝影進行互相對比的觀察。畫家只留下一點點造訪的痕跡，例如他用來擺放繪畫器材的燙衣板，而索罕的照片彷彿回應了畫家所面對的窘境（他在此創作長達二十多年，卻直到晚近才完成第一張池塘畫作）：攝影家讓我們看到場景的狀態、天氣的多變，以及季節、光影的不斷流轉，每次造訪該處都會面對一幅新的畫面。《畫家的池塘》是索罕的典型創作模式。他會耗費大量時間在拍攝現場，好更敏銳地察覺拍攝題材在時間流轉中的變化。他的照片傳達了他一次

95 Gerhard Stromberg,
b. 1952
Coppice (King's Wood),
1994-99
賈哈・史托博格
《小灌木林（國王森林）》

史托博格時常漫步鄉間，對季節交替與農耕行為如何改變地景十分敏感，而這也觸發了他對這些場景的情感。

96 97 Jem Southam, b. 1950
Painter's Pool, 2003
詹・索罕
《畫家的池塘》

次接觸並重新觀看這個地方，一次一次都能獲得驚奇感。

韓國藝術家權卜孟自90年代晚期開始創作的《東中國海》**98**系列也有類似表現，同樣是在探索光影變化與水波流動如何支配人們對特定地點的感受。他的作品強化了一個概念：自然的力量無限大，無人能駕馭。他以這種攝影策略思索大自然那不可知、不受控制的性格。這類影像有種刻意的永世感，也不倚賴當代經濟、產業與行政機構甚至任何昔日的視覺符號，而是運用其他象徵來表達我們在這個世界裡所感受到的深奧宏大與變化多端。

克萊兒·理察森的《林木》系列**99**拍攝於羅馬尼亞的農業聚落，她以當代攝影拍攝一個數世紀以來幾乎

沒有變化的世界，照片因此具有一種令人迷惘困惑的效果。理察森的畫面非常清晰，因此，雖然照片表現出這些遺世獨立但運作如常的聚落與前現代生活的連結，但又不至於淪為全然的多愁善感或嘲弄譏諷。如何在地景題材的崇高浪漫內涵，以及一種明確且不那麼主觀的攝影風格間，小心維持兩者的平衡感，此一平衡地帶如今成為當代攝影家的創作沃土。路卡·傑森斯凱與馬丁·波拉克的《捷克地景》**100**聚焦在後共產時代捷克的土地使用與所有權議題。饒富意義的是，兩人仍以東歐地區風行的黑白攝影創作，有別於高度商業化、以彩色攝影為主流的西方藝術中心。在某種程度上，傑森斯凱與波拉克的捷克建築地景攝影具備一種二元性，那很類似貝歇夫婦在60年代之後的創

98 Kwon Boo Moon, b. 1955
Untitled (East China Sea), 1996
權卜孟
《無題（東中國海）》

這個海景系列的構圖都把地平線擺在中間，所以雲朵外形與波浪圖紋的變化是影像裡唯一可以看出的變動要素。

99 Clare Richardson, b. 1973
Untitled IX, 2002
克萊兒‧理察森
《無題 IX》

此一系列大尺寸照片拍攝的是羅馬尼亞的村莊與農田,照片在美麗的地景(並未因現代生活而有任何改變)和精準的冷面美學間取得平衡。如同本章中許多照片,往昔與當下兩種時間在照片裡融為一體。

作：作品一方面與他們的藝術基本
概念有關，另一方面也在國家的變
遷過程中記錄了保存運動。他們的
作品讓人覺得，往昔那種甚少變動
的土地利用方式，如今在晚近資本
主義的衝擊下已處於鉅變關頭。

托馬斯・施特魯斯的《天堂》系列
101 展現了叢林的濃密茂盛以及緊
密精確的取景，兩者造就了他所說
的「冥想薄膜」。這些影像與他80
年代拍攝的荒蕪街景系列有異曲同
工之處，都試圖從複雜的視覺場景

100 Lukas Jasansky; b. 1965;
— Martin Polak, b. 1966
Untitled, 1999-2000
路卡・傑森斯凱與
馬丁・波拉克
《無題》

101 Thomas Struth; b. 1954
— *Paradise 9 (Xi Shuang
Banna Provinz Yunnan),
China*, 1999
托馬斯・施特魯斯
《天堂九號（中國雲南省西雙
版納）》

這張照片出自施特魯斯的一
個系列作，拍攝的是美國、
澳洲、中國以及日本的濃密
叢林。他挑選的那些地點讓
人看不太出位於地球何處，
也不具備異國風味，使人聯
想到植物園。藉由這些美麗
又無法辨識方位的影像，施
特魯斯讓這些有如圖畫且具
感染力的場景成為一個個冥
想空間。

裡提煉純粹的經驗。在《天堂》系列中，彷彿每個有機元素都互有聯繫而無法解開，施特魯斯以審慎但又直覺的描述來回應這個複雜的場景，用攝影來引發觀眾內在的對話與冥想。

本章最後要討論的是去個人化的冷面風格肖像攝影。德國出身的托馬斯·魯夫是80年代極具影響力的肖像攝影家。和施特魯斯一樣，魯夫近二十年來的攝影創作既廣泛且深遠，此處只能略提一二。且不論他表面上拍攝的建築、星象及色情影像（見第7章）等題材，他在不同的攝影影像光譜上也都能游刃有餘。魯夫的攝影沒有單一代表性的手法，而是拋出一個更有趣的議題：人們

Thomas Struth

如何藉由攝影理解各種事物。我們如何以圖像呈現對事物的認識或期待，並以此方式了解事物？他就是針對這一點進行實驗。魯夫自70年代開始拍攝親朋好友，從頭到肩膀的肖像形式讓人聯想到證件大頭照，儘管他用的是更大的底片規格

102。被攝者先選好素色背景，魯夫再指示他們保持面無表情，直視相機。除了些許調整（魯夫自1986年起把背景一律改為灰白中性色調，並再加大照片尺寸），他持續用這個公式進行探索。這種手法捕捉到精密的臉孔細節，連毛囊、皮膚細

102 Thomas Ruff, b. 1958
Portrait (A. Volkmann),
1998
托馬斯・魯夫
《肖像（A. 范克曼）》

103 Hiroshi Sugimoto,
b. 1948
Anne Boleyn, 1999
杉本博司
《安妮・博林》

這張蠟像的黑白照，凸顯了我們如何不由自主地回應照片裡的人體形貌。我們知道照片拍攝的並不是真人，而是一具英國王后的模型。然而，我們對這張蠟像照的回應是揣想她的個性與人格特質，宛如這是一張真人照片。

Hiroshi Sugimoto

孔都一網打盡，作品既無表情，也缺乏能激起視覺反應的細節（例如人物姿勢），這讓我們的期望落空：我們常以為從人物的外貌便可一窺其內在性格。

杉本博司的蠟像館照片也讓我們產生類似的批判性自覺。作品《安妮·博林》[103]高明地總結了我們如何不由自主地在作品裡尋找人物性格的證據，即便面對蠟像假人也是如此，這是因為照片的效果是如此栩栩如生。我們都希望能透過肖像照去多多少少認識一個人的本性，而杉本博司與魯夫的客觀風格圖像都強烈降低了我們的期望。以往我們認為一個人的生命經歷會化為符號，並顯現在面相上，而雙眼便是通往內在靈魂的窗戶，這種概念如今受到挑戰9。假如冷面肖像揭露了一些現實或真理，那也集中在人們被拍攝時的細微反應；藝術家觀察的是被攝者如何面對眼前的攝影者與照相機。

街頭肖像稱得上是冷面肖像最流行的拍攝脈絡。喬伊·史丹菲的肖像照[104]不只質疑了透過外貌得以洞悉個人內在的想法，也揭露了拍攝前發生的事：史丹菲與陌生人洽談商量，希望從一個尊重對方的距離拍攝，他們只需暫時放下手邊工作，準備入鏡。人們對這件事情的反應，包括他們的抗拒，以及是否

要暫時停下日常工作的猶豫不決，都成為刻畫在影像裡的「事實」。我們在觀看照片時，會揣測史丹菲究竟是被什麼樣的行為舉止所吸引。這種微妙的視覺趣味，同時也影響了吉忒卡·漢茲洛瓦的系列作品《女性》[105]。她在這個系列裡造訪不同城市，拍攝不同年齡與族裔背景的女性，並以挑選拍攝對象來發展一套類型學。藉由漢茲洛瓦這連續性、系統化的手法，每位女性的個人風格與特質似乎變得清晰可辨，而她們回應相機的方式也透露了內心狀態。這一類街頭肖像清楚見證了拍攝者與被攝者的相遇，並藉此啟動觀者對影中人的臆測想像，而同一個系列的每個影像之間的相似與相異處，更增強了這種視覺聯想。

自90年代末期起，挪威藝術家梅特·特魯沃便開始將她在攝影棚內發展出來的系統式肖像拍攝手法搬到戶外。她拍攝格陵蘭與蒙古的偏遠聚落，以幾個系列刻畫當地民眾與生活環境[106]。在她的單人或團體肖像照裡，街頭變成了背景，而就如本章其他的肖像照，她的拍攝角度也很直接。冷面攝影美學的慣例是站在最簡單、最中立的位置上拍攝，以此掩飾相機角度的選擇。這意味著我們與拍攝對象有一種很直接的關係，當我們凝視著他們時，他們也會以目光回應致意。

104 Joel Sternfeld, b. 1944
A Woman with a Wreath, New York,
December 1998, **1998**
喬伊・史丹菲
《手持花圈的女子,紐約,1998 年》

史丹菲隔著一段尊重他人的距離拍攝肖
像,他的對象也大多知道自己正被拍攝,
並在這段時間暫時擱下手邊活動配合。史
丹菲並不以嚴格的類型標準挑選陌生人,
雖然若干原型要素(例如都市商人或家庭
主婦)仍然存在,但他也拍攝那些從外貌
無法察明身分的陌生人。

Jitka Hanzlová, b. 1958
*Indian Woman, NY
Chelsea*, 1999

吉忒卡・漢茲洛瓦
《印度女子，紐約雀爾喜》

這張照片出自一個肖像系列，拍攝的是攝影家在街頭偶遇的女人。系列裡每位女子都面朝攝影者，並且知道自己正被拍攝，照片因此有一種嶄新的客觀特質。由於這是一個系列作，每位女性的態度、拍攝地點的相異及相同之處，都提供我們進一步主觀推理的線索，去揣想除了性別之外，是哪些因素聯繫或區分了這些女性。

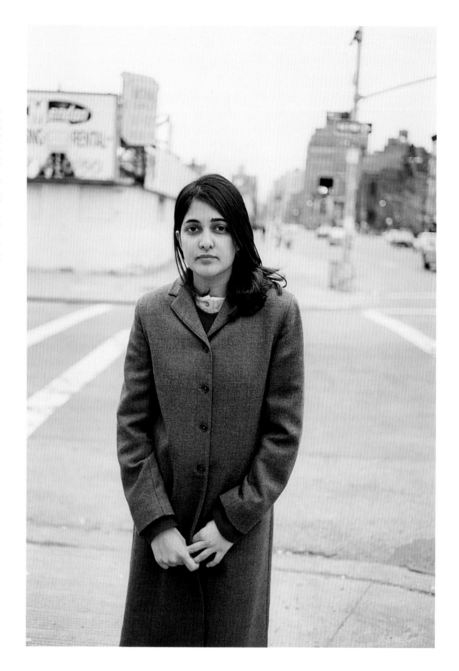

阿爾布雷特・帝步克的《慶典》系列拍攝於公眾節慶的遊行隊伍旁。帝步克邀請他的對象走出人群，拍攝他們暫停狂歡、形單影隻的模樣[107]。有時被攝者全身穿著特製服飾，只露出雙手與眼睛四周。帝步克的照片人物躲藏在扮裝裡，那超越了特定的祭典，而進入了隱喻的

範疇，其中人們的真實身分幾乎難以辨識，取而代之的是用心塑造出來的自我。在這類照片裡，特別能引發共鳴的拍攝對象，是那些即將成年的大孩子們。荷蘭藝術家賽琳·范·貝倫拍攝阿姆斯特丹臨時宿舍裡的年輕伊斯蘭少女肖像照 **75** 也屬於這個創作範疇。成熟的泰然自若掩飾了她們嬌嫩的年輕面容，范·貝倫拍下她們在鏡頭前狀似自信滿滿的模樣。

另一位荷蘭藝術家萊涅克·迪克斯特拉也專注於拍攝這個人生階段。她從90年代初至中葉在海灘拍攝剛上岸的孩童與青少年，這個過渡空

Albrecht Tübke, b.1971
Celebration, 2003
阿爾布雷特‧帝步克
《慶典》

間介於兩個地帶，分別是浸在海中
受海水保護，以及坐臥在岸上以浴
巾掩藏自己。迪克斯特拉在此過渡
空間捕捉未成年人的稚嫩脆弱，以
及身體的害羞不自在。選擇在特定
時間、特定地點拍攝，一向是迪克
斯特拉肖像作品的重要元素，例如

1994年的鬥牛士肖像，她拍攝鬥牛
士剛從場上退下、渾身沾滿血、腎
上腺素剛消退的身心狀態。鬥牛士
的裝腔作勢與警覺狀態，在她拍攝
時都已蕩然無存。同樣在1994年，
她拍攝了三位女性，第一位攝於產
後一小時[108]，第二位是產後一天內

　　　　　　　　　　　　　　　　　Albrecht Tübke

108 Rineke Dijkstra, b.1959
Julie, Den Hagg,
Netherlands, February
29, 1994, 1994
萊涅克・迪克斯特拉
《茱莉，海牙，荷蘭，1994
年 2 月 29 日》

109 *Tecla, Amsterdam,*
Netherlands, May 16,
1994, 1994
萊涅克・迪克斯特拉
《泰拉，阿姆斯特丹，荷蘭，
1994 年 5 月 16 日》

[109]，第三位則在一週後[110]。她以屏除情緒的手法表現母性，專注於刻畫懷孕與分娩對女性的影響，而或許在產後身體一復原，這種衝擊便不再那麼清楚可辨。她的照片呈現了女性與身體不斷變化的關係，以及她們對初生嬰孩的本能護衛。若不是藉由這種系統化且抽離的攝影風格，我們或許永遠不會察覺這些面向。

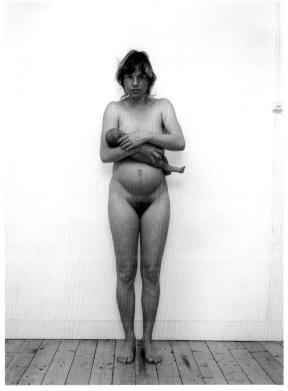

Rineke Dijkstra

110 *Saskia, Harderwijk, Netherlands, March 16, 1994*, 1994
萊涅克・迪克斯特拉
《沙奇雅，哈爾德韋克，荷蘭，1994 年 3 月 16 日》

注 **1**

第一本正視杜塞道夫學院對攝影藝術的貢獻，並將其視為一個「流派」探討的專書，已於2010年上市，名為*The Düsseldorf School of Photography*，作者為Stefan Gronert。譯注

注 **2**

New Objectivity是一門反對「表現主義」（expressionism）的藝術流派，即德文的Neue Sachlichkeit。除「新客觀主義」外，華語世界亦有人譯為「新即物主義」或「新客體主義」。這種流派受到20世紀初蘇聯美學影響，特色包括強調作品的序列性（seriality）、講究近距離特寫、偏好強烈的明暗對比等。譯注

注 **3**

Objectifying除了「客觀化」，此處亦有將拍攝主題「客體化」、「物體化」意涵。譯注

注 **4**

作者此處想陳述的，是傳統上認為攝影光學技術與人眼十分神似：人類瞳孔就像相機光圈，二者都靠光線進入才能得到影像，才能「成像」。由於光線是直線前進的，相機鏡頭拍照因此像是人用單隻眼睛觀看事物的過程，視野理應集中在特定焦點上，比較不會分散，但也因此缺乏整體、全觀感。科斯基的照片重視細節與整體，由於缺乏單一、明顯的視覺焦點（或者說，是有眾多焦點），更著重的是場景的全觀性，作者因此認為他挑戰了既有的單眼視野概念。譯注

注 **5**

作者這裡所指的是照片右方模仿紐約帝國大廈的建築。譯注

注 **6**

攝影家Takashi Homma的日文姓名只有片假名寫法「ホンマタカシ」，華文世界有些人直接音譯為太加西・轟馬，但不普遍。由於名字沒有漢字寫法，加上他一貫以英文名號發表作品（也以此聞名於

世），本書因此選擇保留英文名，不予翻譯。Takashi Homma於1998年獲得日本極受矚目的「木村伊兵衛寫真賞」，本書作者談到的是他最著名的系列作品《Tokyo Suburbia東京郊外》（1998）。譯注

注 **7**

此處作者用加上引號的「乾淨」（clean）一詞形容科技產業，是用來對比傳統產業污穢吵雜的刻板印象。這是一種諷刺用法，而非對產業進行高低優劣的價值判斷。譯注

注 **8**

馬布多是莫三比克的首府，昔日是葡萄牙殖民地。譯注

注 **9**

這種面容「洩漏」了內在本質的概念，在西方稱作「人相學」（Physiognomy），盛行於18、19世紀的歐洲大陸，「人相學」作為一種「偽」科學，其知識形構實踐具有強烈的種族歧視與規訓控制色彩。自攝影術於19世紀中葉發明以來，「人相學」便和帝國主義擴張版圖的「殖民主義攝影」以及警方建檔管理的「犯罪檔案攝影」緊密連結，影深遠。譯注

111

SOMETHING AND NOTHING

物件與空無 — 第 4 章

111 Peter Fischli, b. 1952;
David Weiss, b. 1946
Quiet Afternoon,
1984-85
彼得‧費胥利與大衛‧懷斯
《寂靜午後》

費胥利與懷斯的《寂靜午後》是一系列靜物攝影，他們在攝影棚裡將日常用品拼裝成出人意表的物件。此一系列作品影響深遠，將此一傳統藝術類型與攝影帶入具幽默感並強調概念的嶄新層次。

本章照片拍攝的是人類以外的物體。它們通常平淡無奇，日常生活中舉目可見，卻能藉由攝影呈現特殊面貌。正如章名所言，日常生活用品在此顯然被當成拍攝重點，在照片中傳達若干意涵。然而，我們對這類物件通常視而不見或漠視忽略，想當然耳也不會認為它們具有藝術上的拍攝價值。本章的攝影保留了物件的「物質性」（thing-ness），但藉由攝影的表現手法，創作者在概念上改變了物件的意涵。

攝影賦予俗世凡物一種視覺張力與想像空間，使它們超脫日常用途。他們的創作手法包括：感官且豐美的視覺處理、改變物體尺寸、置放在異常環境中、單純的物件並置，以及呈現造型或形式間的相互關係等。這種攝影流派的圖像學包括了物件的平衡與堆疊、物件的邊緣或稜角、廢棄空間、垃圾與腐朽，以及稍縱即逝的各種形體，例如雪、凝結物或光線等。這張清單看似列出了一連串微不足道、轉瞬即逝的

事物，很難稱得上是值得費心的題材，但是我們要避免將這類攝影理解為只是在呈現微不足道的題材或是不具象徵意義的世間物件。事實上，就攝影題材來說，從來就沒有「未被拍攝」或「無法拍攝」這回事。題材的重要性取決於觀眾的解讀，而此解讀又取決於藝術家對題材的選取與刻意凸顯。這種作品以微妙且具巧思的方式激勵人們用嶄新的角度凝視周遭萬物，從而激起觀眾對影像的好奇心。

自60年代中葉起，一種有趣的概念主義靜物攝影便與後極簡主義雕塑的發展並駕齊驅。簡單來說，這種攝影流派受到一些相關藝術實踐的影響，例如藝術家打破工作室／藝廊與外在世界的隔閡，開始從日常生活取材創作。隨著這股潮流而來的，是一種創作上的共同傾向，探索如何在作品裡掩飾藝術家的技藝。觀者面對這種作品的反應，因此迥異於欣賞傳統的藝術史大師名作。我們不再問是誰的雙手以什麼方式創作了這件藝術品，而是問這個物件是如何變成這樣？是什麼樣的行為或一連串事件使其受到注目？當代雕塑（受到20世紀初期杜象以現成物創作的啟發[1]）與當代攝影都能啟動這種概念上的動能。兩者都創造視覺謎團，擾亂觀眾對物品重量、尺寸的預測，以及對作品是否持久長存的預期。最重要的

是，它們都挑戰了一個觀念：物件是獨自存在的造型形式，與周遭環境無關。

這種攝影幽默地質疑了人們對藝術品本質的期待，其中一個影響深遠的創作計畫是瑞士藝術家彼得·費胥利與大衛·懷斯的《寂靜午後》[111]。照片中那堆放在桌上的日常物品，看起來似乎是在攝影棚中隨手找來。費胥利與懷斯將這些物件固定、平衡成一體，創造出雕塑形式，然後再以單調背景搭配側面打光拍攝，在這些刻意簡陋的臨時雕塑上注入一股滑稽色彩。《寂靜午後》那臨時變通且不炫麗的攝影風格，十分類似60年代之後出現的藝術流派作品，亦即記錄極簡主義雕塑與地景藝術創作的照片。然而這種創作的原意不是把攝影當成最終的藝術成品，而是充當創作歷程的長期紀錄。舉例來說，羅伯特·史密森[2]與羅伯特·摩里斯[3]的諸多藝術創作只能藉由照片來體會與理解。利用照片去散布曇花一現的藝術行動與臨時作品，本身就有一種反諷及曖昧的天性，當代藝術攝影則不斷利用、開發此一特點進行創作。

當代靜物攝影的另一位要角是墨西哥藝術家嘉布利耶·歐羅茲柯[4]。歐羅茲柯的藝術是一場不可思議的視覺遊戲，既機智又充滿創意。無論

Gabriel Orozco, b. 1962
Breath on Piano, 1993
嘉布利耶 · 歐羅茲柯
《鋼琴上的呼吸》

表達形式是照片、拼貼、雕塑，或是上述媒材的精彩互動，歐羅茲柯的裝置與展覽作品的手法總是十分精簡，卻能讓觀者經歷一場有趣的概念旅程。他把在街頭垃圾堆裡撿來的東西帶到藝廊重新擺設，而一開始的攝影是為了記錄這現成物雕塑，使用的是拍立得與35mm相機。他運用影像解釋他重新建構的空間關係與元素。歐羅茲柯一開始只把攝影當作創作歷程的記錄工具，但照片卻逐漸擴展，越來越深入作品核心，成為他展覽及出版作品時極重要的一塊。歐羅茲柯持續質疑藝術是以何種狀態傳達理念，他的攝影要求我們密切留意影像的本質，以及攝影是如何在媒材（medium）與題材（subject）間不斷擺盪。作品《鋼琴上的呼吸》<u>112</u>具體展現了他試圖激發觀眾的特定思路。在某種程度上，這張照片可視為一種紀錄，記下短暫呼吸在光亮無瑕的鋼琴表面留下的痕跡。攝影能以快至毫秒的速度捕捉畫面，這促使我們猜想相機前方（或許才剛）發生了什麼事情。但是這種近乎法醫解剖的觀看，掩蓋了《鋼琴上的呼吸》另一個同等重要的面向，那就是視

Felix Gonzalez-Torres

113 Felix Gonzalez-Torres, 1957–96
Untitled, 1991
菲利克斯・貢札雷-托瑞斯
《粉紅拱廊 #3》

這個計畫最初展示於紐約的廣告看板上,看板上是一張未整理的床,睡過這張床的人在床單與枕頭上留下了痕跡。這幅私密的追憶畫面引發的迴響來自展示的脈絡:公共空間。

影像為影像(see the image as image),將影像視為依附在一層表面上的造型組合,而這正是照片最基本的狀態 5。由於這道模糊的呼吸痕跡被框取為照片,這個微不足道的姿態與攝影媒材本身也因此都納入了藝術的範疇。

菲利克斯・貢札雷-托瑞斯利用攝影來鼓勵觀眾以輕鬆的方式參與、體會作品,一如他將家居用品或社會物件重組為混合媒材裝置,置放在藝廊環境中,藉此賦予它們新的脈絡,效果令人驚奇。他的無題看板113最初展示於1991年的紐約市,之後巡迴歐美各地,內容是一張凌亂的床,床上的伴侶離開了,只在床單枕頭上留下肉體壓出的痕跡。這是一幅私密的場景,卻因掛在都市街頭或高速公路等公共空間供路人細看,而生出了一股戲劇感。公共空間與私密景觀交融,加上照片本身的敏感性,讓觀眾得以將自身經驗投射到作品中,並自行詮釋作品。貢札雷-托瑞斯在所有權合約中聲明,照片擁有者須負責在不同地點的看板上同步展示作品,最少要有6處,而理想上則是24處。這件作品展示時,西方世界的愛滋病意識正高漲,影像裡的失落與缺席感,因此具備了社會、政治意涵6。

英國藝術家理察・溫特沃斯拍攝都市街頭的符號與殘骸已超過三十

114 Richard Wentworth, b. 1947
King's Cross, London, 1999
理察・溫特沃斯
《倫敦國王十字區》

年。他擅長用照片建立視覺趣味,拍攝的是遭遺棄或被回收的物體,這些東西已失去原始用途,卻能藉由攝影獲得嶄新、詼諧的特質。一如其雕塑作品的形體語彙,溫特沃斯的照片順應人類的好奇天性,讓我們藉由觸感、凹凸質感與重量等元素,來體會物體可能蘊含的另類價值與意義。在這張照片114裡,汽車板被塞在大門口,應是想藉助這個別樹一幟卻很有效的方法來保護家產。這個有趣的畫面,也能激發更荒誕奇想的故事情節,例如說:這或許是個激烈的措施,試圖在繁忙都市裡解決令人絕望的停車問題。溫特沃斯的才氣,便在於他能從都會殘骸中發掘並探索這類怪異的視覺形式。

在傑森‧伊文思的黑白系列《新氣味》<u>115</u>裡，攝影家在暴風雨後的海岸邊發現排水孔四周的泥沙淤積成奇特的雕刻造型。這張照片顯示出脆弱、短暫的現象如何藉由攝影來散發餘韻。影像本身是一系列神奇的偶然：天氣狀況先製造出短暫的物理效果，再被攝影家觀察到。拍攝時他採用偏中間的灰階色調，而非彩色攝影。此舉不但是向20世紀街頭攝影傳統致意，同時也以一種最基本的圖形，讓這幅景象引發最大共鳴。在《新氣味》系列中，生活裡偶然發現但又很容易忽略的小

細節，藉由微妙的拍攝、取景，也能充滿視覺趣味。

奈傑爾‧沙弗蘭的《（塑膠桌上的）縫紉組，阿爾馬寓所》<u>116</u>攝於較私密的室內空間。放在邊桌上的縫紉盒不但平衡了整個畫面，象徵了家庭生活，也邀請觀者進行一場想像的視覺探索。沙弗蘭的照片常充滿生活裡可見的造型形式：流理檯上洗好的餐具、工地鷹架，割下來的草等。他的攝影風格內斂低調，使用自然光源，搭配較長的曝光時間，藉此將這些場景轉化為詩

116 Nigel Shafran, b. 1964
Sewing kit (on plastic table) Alma Place, 2002
奈傑爾・沙弗蘭
《（塑膠桌上的）縫紉組，阿爾馬寓所》

意的視覺觀察，探索人們如何下意識地排列、堆疊、陳列物品。沙弗蘭的創作手法十分倚賴直覺，他拒絕建構拍攝場景，而是調整自己，讓自己隨時察覺日常物品的潛力，使它們成為挖掘人類性格及生活方式的工具。

珍妮佛・博蘭的《地球儀》117 也是類似情況，她思索的是物體如何單純卻又充滿特殊意涵地擺放在出人意表的位置。博蘭從街頭拍攝擺在家庭窗台上的地球儀，藉由這個簡單動作，她探討了人們對世界的認知與理解。這些照片明顯地讓我們注意到自己接收世界訊息的方式，是被困在一個侷限、簡化的模式裡，也展示了我們的視野有多麼狹隘，就像被窗戶框住，非得藉著這面窗戶才能與外界交流。博蘭的創作不斷探索人類從微觀到巨觀的各種理解模式，以簡單、微妙的觀察

將人類的井蛙之見化為影像。重要的是，《地球儀》並非單張照片，而是一個系列作品。博蘭對人類行為的反覆觀察，使其作品成為一種關於文化的視覺評論，而非僅是在描述一個單獨特殊狀態。

法國藝術家尚馬克·布斯塔曼的系列作《有些東西不見了》是在不同都市取景拍攝，但拍攝地點卻無法從標題得知。我們只能從若干影像裡的道路標示、廣告或汽車車牌裡找出照片屬於哪座城市。布斯塔曼在這些地方發現的，並非特定地理位置的事實資訊，而是能引發迴響的簡單圖像形式。過去25年來，布斯塔曼的創作主題之一便是在都市的邊緣地景與其他人工空間裡尋覓

117
Jennifer Bolande, b.
1957
2001
珍妮佛·博蘭
《地球儀，紐約聖馬可廣場》

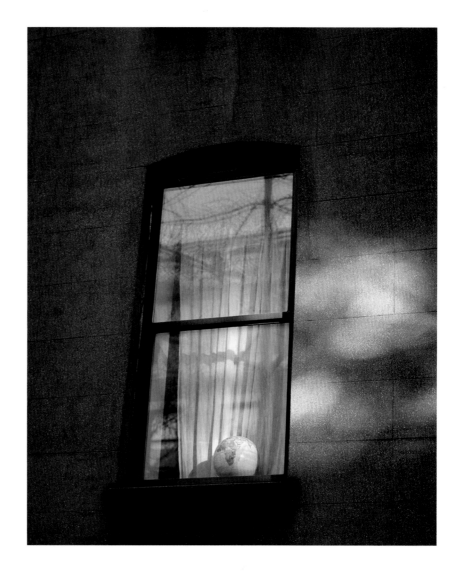

118 Jean-Marc Bustamante, b. 1952
Something is Missing (S.I.M. 13.97 B), 1997
尚馬克・布斯塔曼,
《有些東西不見了(S.I.M. 13.97 B》

畫面。這張照片<u>118</u>裡,我們看到足球場上的人被兩種元素包圍,即前景的鐵絲網與蔓草,以及後景荒蕪的住宅廢墟。這些元素不但整體構成了一組三度空間,也組成了一連串二度空間的圖像平面,可隨攝影家與觀者之意翻轉。照片的視覺主體既是整體圖像,也是它複雜豐厚的層次細節。它們是攝影家日復一日行走四方、追尋影像的成果。

德國導演暨藝術家文·溫德斯的照片就像生活周遭四處可見的景觀被重新發掘並形式化的成果。溫德斯雖以劇情片聞名於世,但他也用靜物照捕捉那些無需他特意建構出戲劇性,本身便已充滿故事的地點。作品《巴黎德州之牆》119 裡的道路裂痕,以及路旁建築那剝落的灰泥、裸露的磚頭,構成一則毀壞脆弱的寓言,電線以令人不安的對角線切割畫面,更加深了它的寓意。

在本章這種類型的照片中,建築大

多破損毀壞,或已超過使用年限,被屋主遺棄,僅殘留一些人類活動的痕跡。安東尼·賀南德茲在1980及1990年代專注拍攝這一類建築空間。80年代《街友地景》(*Landscapes for the Homeless*)的處理主題,是無家可歸者在路旁或荒地搭蓋的臨時遮蔽所。他們的流離遷徙與個別性格,都可從遺留下來的東西中略知一二,影像因此成為一種窮困與生存的鑑識學。在晚近作品《洛杉磯之後》(*After L.A., 1998*)與《阿曆索村》裡,賀南德茲將焦點集中在那

賀南德茲在荒廢空間裡尋找形式、寓意與共鳴。他在《阿曆索村》系列裡重訪自己生長的住宅社區。照片拍攝時,最後的住戶已經遷離,但屋子尚未拆除。

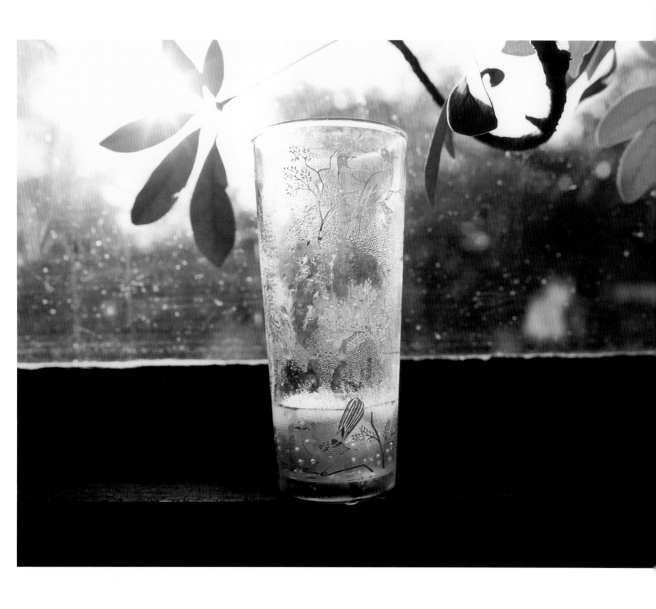

121 Tracey Baran, 1975-2008
— *Dewy*, 2000
崔西‧貝倫
《露濕》

些即將拆除或正逐漸毀壞的空間。他在這些精神空虛的崩壞場所中找尋人們忽視的東西，不論是社會、政治或視覺層面。在這張出自《阿曆索村》系列的影像裡[120]，賀南德茲在自己生長的洛杉磯低收入戶社區裡發現前住戶留下了一個東西，一件微小但扣人心弦的深刻物品。

本章所有作品都試圖以巧妙的方式扭轉我們對日常生活的認知，這種攝影形式低調節制、曖昧開放，卻能引發共鳴。崔西·貝倫感官強烈的靜物照《露濕》[121]裡，一個雕花的潮濕玻璃杯置放在窗台，光線穿透樹葉，灑落杯上。照片細膩展現了平面與造型的自然結合，與其所欲傳達的物質感。我們必須將這張照片放在靜物圖像的傳統脈絡下，方可理解這種自生活周遭取材的構圖偏好。這種取自既有圖像形式的創作，也可見諸英國攝影家彼得·費雪的系列作《物質》[122]。以特寫拍攝的合成纖維粉塵宛如漩渦，既是廢棄殘渣構成的完美微型星系，也是人類周遭灰塵構成的浩瀚宇宙圖像。微不足道、離散四處的塵埃原本毫無定性可言，更遑論文化意涵，費雪卻利用深刻的攝影思索，將之轉化為宛如星辰般神祕的圖像樣式。

曼菲德·威爾曼的《土地》系列[123]處理的是德國Steierland地區某個聚落的儀式、習性與季節變化。他自1981年起花了12年時間完成60張照片，運用靜物、地景與肖像照，表現出他在農村風土民情中體驗到的

122 Peter Fraser, b. 1953
Untitled 2002, 2002
彼得·費雪
《無題，2002》

費雪的《物質》系列觸及本章的核心問題：攝影如何保存日常物體的物質性，同時又能開啟潛在的想像及概念意涵？

Andreas Gursky

123 Manfred Willmann,
b. 1952
Untitled, 1988
曼菲德 · 威爾曼
《無題》

強烈感受。我們雖可將《土地》視為聚落生活的日記，然而威爾曼影像裡的私密與主觀敘事程度，並沒有本書第5章攝影家那麼強烈。他的創作初衷似乎是想尋覓那種只要你細心觀看，便能在一個地方，或者是任何地方都有可能發現的圖像張力，而他最終選出的作品也確實傳達了這一點。這棵樹的枝幹被雪壓斷，裸露出的木質具有微妙的戲劇感，而威爾曼在這幅景致上發現的東西遠多於冬日地景的多愁善感：這個舊時事件遺留下來的輓歌痕跡，正可類比本章稍早那些荒廢、毀壞的建築空間。

美國攝影家羅伊 · 伊瑟利奇依照拍攝題材的性質遊走於不同風格之間。他的作品包括在攝影棚白色背景前以當代仿時尚風格拍攝的肖像照、冷面風格的建築攝影，以及用色搶眼的現成靜物抓拍照 **124** 等。對於伊瑟利奇自信且多樣的攝影創作，有人明確指出他的意圖是扭轉固有的影像類型，讓我們不只是關注拍攝題材，也留意這些題材是以怎樣的攝影類型或模式呈現。

德國攝影家沃夫岡 · 提爾門斯深刻探究攝影與拍攝題材間的對話。自80年代晚期起，提爾門斯開始把現成照片、圖庫影像、影印複本，以及他自己拍攝的照片放在一起編排，並用各種沖印形式展示作品，從明信片到噴墨輸出都有。他的創作跨越不同領域，從雜誌、藝廊到

124 Roe Ethridge, b.1974
The Pink Bow, 2001-02
羅伊 · 伊瑟利奇
《粉紅蝴蝶結》

Andreas Gursky

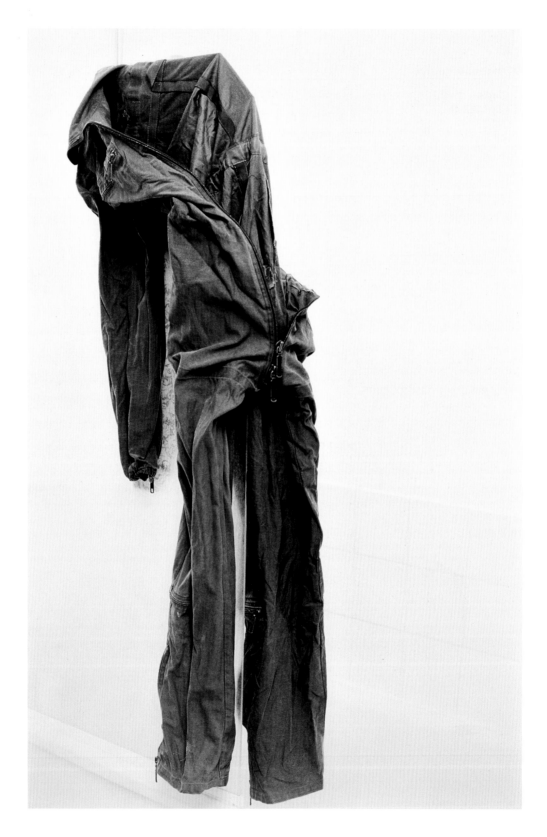

125
—
Wolfgang Tillmans,
b. 1968
Suit, 1997
沃夫岡‧提爾門斯
《衣服》

提爾門斯的拍攝題材及處理
手法雖然不可思議地複雜多
樣，但仍有幾個反覆出現的
命題。例如這種由垂掛或丟
棄在地板上的衣物，所自發
形成的雕塑造型。

書籍出版皆有涉獵，內容涵蓋地
景、肖像、時尚、靜物，以及晚近
因暗房失誤而意外開啟的抽象攝
影。窗台上的熟透水果與廚房裡的
稀落碗櫃，在他鏡頭下都顯得簡潔
而深刻。作品《衣服》<u>125</u>展示他另
一個不斷處理的創作主題：被丟棄
或等待烘乾的衣物，被隨意扔在地

板、門口或樓梯欄杆上。被遺棄的
衣物不知不覺間變成一具具鬆垮的
雕塑造型，就像動物褪去的皮，暗
示了昔日所包覆的肉體形貌，而褪
去衣物的動作本身，則營造出一股
性愛的親暱氛圍。

詹姆士‧威林思索的是如何透過攝

影，讓最微不足道的題材也能具備形式與知性的實質內容。他從不同角度重複拍攝單一對象，藉此探索影像的無限可能。威林在80年代以拍攝一系列垂掛的布幔來把玩題材的意涵：布幔既可以是缺席物體的襯底背景，也可以是影像的主題。在拍攝相同物質細節時，威林藉著巧妙移動相機位置與拍攝光源，質疑了從單一視角便能掌握事物的信念。在系列作品《光源》裡，他拍攝太陽到日光燈等不同類型的光源 <u>126</u>，藉此啟發我們對知覺與題材的看法。《光源》是一個絕佳範例，藉由反覆拍攝，攝影的紀實性可以從一連串有趣的視覺觀察提升至概念層次：無法迅速看出拍攝的主

題，需在觀察各種可能狀態後，被攝物才會逐漸明朗。

乍看之下，傑夫・沃爾的《對角線構圖第3號》<u>127</u>或許不像他的典型作品，裡面非但沒有演員卡司與厲害的場面調度（見第2章），反而像一張隨性且裁切怪異的平庸物品照。然而影像裡的踢腳板、碗櫃、拖把、水桶，以及骯髒的合成地板，全都呈鋸齒狀排列，顯示這並非只是個隨意瞧見拍攝的場景。沃夫仔細建構這組日常物品，藉此質問觀者自己與照片的關係究竟是什麼？為什麼要觀看這張照片？在什麼樣的歷史時刻與生活片段，照片內的地板角落才會成為具象徵性、值得

沃爾這張作品，表面上像是在觀察隨意堆在一起的日常用品，實際上卻是仔細編排出來的靜物攝影。在某種程度上，作品思索的是藉由嚴謹的形式，將日常用品轉化為具有視覺趣味的概念實體。

128 Laura Letinsky, b. 1962
Untitled #40, Rome,
2001
羅拉・萊婷斯基
《無題 #40，羅馬》

萊婷斯基採用17世紀北歐靜
物畫裡常見的流動視點刻畫
殘餘的食物，藉此發展關於
家居生活與親密關係的影像
敘事。

我們注意的影像？狀似單純的取景
以外，影像需要做到何等程度的抽
象化，才能讓這些微不足道的題材
成為靜物影像[8]的創作對象？沃爾作
品的厲害之處在於，它們即便提出
了複雜難解的問題，卻仍能給我們
觀看藝術品的滿足感。

羅拉・萊婷斯基[9]的靜物攝影不但把
家居生活的殘餘物呈現為人際關係
的本質，更促使我們留意圖像呈現
的動作128。她的餐桌照拍攝於用餐

後或用餐時，構圖顯然是向17世紀
的荷蘭靜物畫致意。雖然她無意引
用傳統繪畫類型裡水果、食物與花
朵的特定象徵性語彙，但仍希望觀
者留意家庭物品化為圖像時所蘊含
的隱喻及敘事潛力。照片結合了平
板與柔軟兩種元素，構成一股張
力，顛覆了攝影通常侷限的單一視
角。相反地，萊婷斯基以可轉移的
多重視角，採用靜物繪畫的畫面
[10]，在這道畫面上，物體被撐出一
個向下傾斜的角度，物體的擺放也

很有策略，好讓觀者單靠直覺便能察覺物件與物件間的形式關係另有文章。萊婷斯基不落俗套地使用歐洲北方繪畫的巴洛克敏銳感性[11]，賦予影像高度美感，卻也帶來不穩定的觀看位置。這種特質放在家庭靜物的敘事中，便暗示了脆弱的情緒狀態，以及終結與崩潰。

在靜物攝影中，有一種視角頗具戲劇性：攝影家特別把重點擺在人們對周遭事物的觀看方式（或視若無睹）上。某種程度上，被檢視的其實不是影像裡的事物，而是人們對周遭環境的感受。

德國藝術家烏塔·巴爾茲（Uta Barth）

的《遠遠不及》（*Nowhere Near*）<u>129</u>系列裡，作品題材被精簡為物與物之間的空間。這張照片聚焦在窗框上，而後方的景色一片模糊，代表它們已不在影像的可見範圍內，我們因此可以很敏感地察覺那些因為看不清楚，而被排除或漠視掉的創作題材或概念。當這些照片在藝廊展示時，觀眾特別能體會事物現象的可見與不可見，究竟取決於何等因素。觀眾與照片的距離，在此也介入了空間與題材間，那關於可見與不可見之間的交互作用。

義大利藝術家艾莉莎·希基切利[12]用背光製造出似曾相識的幻覺，影像裡給人熟悉感的不是視覺主體本

129 Uta Barth, b.1956
Untitled (nw 6), 1999
烏塔·巴爾茲
《無題 (nw 6)》

身，而是主體周遭的環境氛圍。由於影像上有兩種光源：幻燈片拍下的光源與背後燈箱射出的光源，因此，照片的明亮處（例如穿透窗戶的光線，或物體明亮表面的反光）產生了一股現世張力。希基切利以這種現象來傳達具視覺感染力但並不明確的室內細節。我們只需要去感受她極力刻畫的空間，卻不必試著去想像空間的特定用途與住戶的個性。她藉此召喚觀眾個人記憶裡那些感受特別強烈的地點。

薩賓・霍尼奇也專注於探討影像與物體間的空間。在作品《門與窗戶》130 裡，相機從戶外透過窗外拍攝房間，房間的兩端（門與窗戶）一併出現在照片裡，而相機後方的建築與樹木也同時映在玻璃窗上而出現在畫面裡。霍尼奇採用一種近似雕塑的手法展示作品，將照片自藝廊牆壁移至三度空間，將它們固定在獨立的塊狀物上，形狀令人聯想到極簡主義建築的邊緣稜角。如同本章其他作品，她的照片也從日常景觀的熟悉感裡取材，對我們身邊的世界投以深切且原創的凝視，引領我們去思考自己是如何觀看與體驗周遭事物。

注 1

杜象的概念藝術對當代攝影的影響，見22頁。原注

注 2

羅伯特・史密森（Robert Smithson，1938-73），美國著名地景藝術家，作品與介紹見http://www.robertsmithson.com/。譯注

注 3

羅伯特・摩里斯（Robert Morris，b.1931），美國藝術家，創作範疇涵蓋雕塑、概念藝術、行動藝術等，對極簡主義理論影響深遠。譯注

注 4

歐羅茲柯曾受邀參加2004年台北雙年

Sabine Hornig

展，該年主題為「在乎現實嗎？」（*Do You Believe in Reality?*），他當年參展作品在紐約揀取廢棄物，再組裝而成的雕塑作品《潘斯基計畫》（*Penske Work Project*）。相關資料可見：http://www.taipeibiennial.org/2004/。譯注

註**5**

作者的本意應在提示，由於呼吸的痕跡既是銘刻在影像「內」的鋼琴「表面」上，卻也如同其他畫面，一併成像於照片的物質「表面」上。這個作品因此既指涉了它所紀錄的事物（影像＝鋼琴「表層」上的呼吸痕跡），卻也提醒觀者留意影像本身之所以得以成立，所倚賴的物質本體基礎（影像＝成像於照片「表層」的「鋼琴上的呼吸痕跡」）。我們可以懷疑：這道呼氣痕跡究竟是出現在影像裡的鋼琴「上」，抑或是浮現在作為物質的照片表層「上」？這種狀似輕鬆隨性，卻又值得嚴肅玩味的含混模糊，便是創作者的意圖所在。譯注

註**6**

菲利克斯・貢札雷－托瑞斯的同性愛人Ross因愛滋病在1991年病逝，他的創作主題之後便圍繞在死亡、失落與缺席等議題。他自己也在1996年因愛滋病辭世。譯注

註**7**

1984年的《巴黎，德州》（*Paris, Texas*）是溫德斯最好的電影，而這張攝於2001年的照片，是他向自己經典舊片的致意之作。溫德斯本人曾為這張照片寫了一個俳句：「若我有鎚子，我會把灰泥多敲落些，好徹底揭露那蘊藏其中的壁畫，可我只有台照相機」。若需瞭解溫德斯的攝影風格，可參考其攝影集《一次：影像和故事》（田園城市）。譯注

註**8**

此處原文為「this...non-subjects to be a still life?」still life在此選擇譯為靜物「影像」，而非靜物「照片」，是因為still life一詞需擺在包括靜物繪畫在內的西方藝術史脈絡

裡，才能完整理解作者與傑夫・沃爾的原意，此處的問題意識因此不侷限在攝影照片，而包括其他關於靜物的影像。譯注

註**9**

萊婷斯基的作品曾參加高雄市立美術館在2005年舉辦的「渡：當代高雄・芝加哥十人展」，當年展覽的中文介紹文字可見：http://elearning.kmfa.gov.tw/crossings/artists/laura-c.html。譯注

註**10**

Picture plane，在描繪透視時所假想的一道垂直平面，位於繪者與描繪對象之間，如同一面玻璃，讓繪者假想如何把眼前所見畫在這面玻璃上。編注

註**11**

盛行於17世紀歐洲的巴洛克藝術牽連甚廣，大致上説，其特徵通常包括反對固定的宗教創作公式，拒絕文藝復興後期過度的矯飾主義，以及古典繪畫與文藝復興藝術所重視的平衡、統一、理性與邏輯。巴洛克時期的歐洲北方與荷蘭繪畫，同樣同有巴洛克的華麗特色，但也注重精細的寫實主義，尤其重視人物、靜物的刻畫。譯注

註**12**

本書並未收錄艾莉莎・希基切利（Elisa Sighicelli, b. 1968）的作品。欲了解希基切利的影像風格，可參考攝影家的官方網站http://www.elisasighicelli.com/。譯注

131

INTIMATE LIFE

親密生活 [1]

第5章

131 Nan Goldin, b. 1953
Gilles and Gotscho Embracing, Paris, 1992
南・高丁
《吉爾與戈喬的擁抱，巴黎》

在南・高丁接近30年的創作歷程裡，有個首要主題是愛人間的溫柔情感。這張動人的照片出自92至93年的攝影計畫，高丁的朋友戈喬陪著身患愛滋病的愛人吉爾，直到後者離開人世。

本章探討當代藝術攝影呈現家庭面貌與親密生活的各種方式。這些影像自然不造作、具強烈主觀，敘事風格有如日記告白，這些都與本書先前所提那些審慎思考、事先籌畫的創作策略有顯著差異。要理解親密攝影是如何建構出來，有個出發點是考察它們如何挪用家庭攝影與快照的視覺語言，卻將影像擺在公開展示的脈絡裡。家庭攝影的技術或手法大部分都不特別出眾，除非家裡正巧有位熱衷拍照而不甘於平庸作品的業餘攝影者。我們也許會後悔當初拍照時構圖不夠細心，沒讓拿著相機的手指避開鏡頭，或用閃光燈時沒處理「紅眼」，然而這些缺陷，畢竟不是我們衡量家庭照成功與否的標準。家庭攝影的重點，在於摯愛親人是否有在重大活動或特殊時刻現身。本章許多照片因此都有常見的拍照「瑕疵」，例如構圖不平衡、影像模糊、打光不均，或是機器沖印導致的色調偏差等。非關藝術的家庭攝影常見的技

術缺陷，被親密攝影轉化為表達個人經驗的視覺語言，那狀似技巧粗劣的影像其實是刻意設想的成果，藉以表達攝影家與拍攝對象的親密關係。

我們通常在家庭生活的重要時刻（那些關乎人際紐帶或社會成就的場合）舉起相機拍照，試圖緊緊抓住這些情感與畫面。一般而言，這些場合包括了共同參與的活動，例如婚禮後向新人丟擲五彩碎紙、吹熄生日蛋糕蠟燭，或在宗教節日端出家庭大餐。家庭照也可能刻畫了生命進入新階段的儀式，例如新生兒抱入家門、試騎新單車、祖父母教導孫兒閱讀或綁鞋帶等。家庭攝影與當下盛行的家庭錄像都將和樂家庭化為影像，並從中挖掘歡慶的情緒，但人們認知裡的世俗瑣事或文化禁忌卻持續缺席。藝術攝影雖然美化了家庭快照的美學，卻常用負面的情感元素取代家庭影像預設的情節，例如悲傷、爭執、藥癮或疾病等。這種攝影也把日常生活的無事之事（non-events）當成拍攝題材，例如睡覺、講電話、開車旅行、百無聊賴與沉默無語。在這類影像中，社交事件常緊緊依附在整體場景上，以仿造生活常態，或表達社交慣例失去效用的失落氣氛。例如：生機盎然的花束置放在醫院病床旁，或是人物對著相機強顏歡笑，眼中卻充滿淚水。

親密攝影也重建了家庭快照的弦外之音。我們總能從私人照片發現家庭關係另有文章的徵兆：在合照裡誰和誰站在一起？誰缺席了？誰又是掌鏡者？我們會運用後見之明，在影像中尋找日後情勢的視覺線索，視其為宿命式的證據，例如：我們能否在婚禮照裡發現兩人日後離異的前兆？孩童的某些姿勢是否預示了成年後的反社會舉止？親密攝影同樣也在影像裡探求異常徵候，編排那狀似自然的私人時刻，藉此揭示照片中人物情感生活的起源與面貌。

親密攝影最直接顯著的影響來自美國攝影家南・高丁。高丁三十多年來持續記錄宛如「家族」的朋友與情人，至今未歇。她的作品不但記載了她身邊圈內人的故事，在許多層面上也樹立了評析親密攝影及這類創作者的標準。雖然高丁早在70年代就開始拍攝身旁友人，其作品卻遲至90年代初才廣受國際肯定，並在藝術市場站穩腳步。她的創作緣起意義重大（尤其是這件事不斷在探討高丁作品的文獻裡出現），最早作品拍攝於青春末期，是名為《扮裝皇后》（Drag Queens）的黑白系列影像，以感同身受的同理角度刻畫兩位扮裝皇后室友的日常作息與社交圈。高丁70年代中葉就讀於麻州波士頓的藝術博物館附設學院（School of the Museum of Fine Arts），在休

學的那一年間，她因無法使用暗房沖印黑白相片而開始改用彩色幻燈片，而這也成為她往後主要的創作媒材。

高丁在1978年搬至紐約曼哈頓的下東村，她加入放蕩不羈的波西米亞小圈子，也持續記錄圈子裡的事件、情境與不斷發展的情誼。1979年，這些幻燈片初次於紐約的俱樂部裡迴巡展出，並搭配了高丁挑選的音樂段落或是樂團演奏。這個原聲帶經高丁不斷調整，直到87年才定案，最後收錄了特別能觸動她與朋友的歌曲，以及其他人推薦的曲目，為她的照片加入相似的音樂性，或反諷的元素2。在80年代初，高丁的展覽觀眾主要是藝術家、演員、電影導演與音樂人，有許多都是她的朋友或作品裡的人物。85年她受邀參加紐約惠特尼雙年展，這是重量級藝文機構首次對她的作品產生興趣，隔年出版的首本攝影集《性愛依存之歌》3則讓更多觀眾見識到她強烈、多產的影像風格。高丁依照主題精心編排影像，照片不再只是照片中人的特殊際遇，而能連結到更普遍的生命經驗與敘事。舉例來說，《性愛依存之歌》可以是針對性愛關係、男性社會的孤立、家庭暴力與藥物濫用等主題的個人沉思。在書中短文裡，高丁特別強調了自己為何一定要拍攝她的摯愛：高丁的姊姊18歲時自殺身

亡，此一事件對當時年僅11歲的她影響深遠，促使她急切地拍攝對她具有情感份量的題材，藉此緊緊抓住自己的個人生命史。

80年代後期，高丁開始接到世界各地藝文機構與活動的展覽邀約，也開始舉辦個展。她的影像風格創新脫俗，回頭影響了過去她受教出身的藝術學院系統。到了80年代末，她的手法被公認、推崇為藝術攝影的成功典範。在90年代初出版的攝影集《我將是你的鏡子》（1992）裡，高丁轉而記錄身邊友人如何在歡慶與失落間求取平衡，她深切刻畫自己與周遭友人如何面對愛滋病、藥物上癮與戒癮的衝擊，以個人角度提供觀眾一個深刻接觸社會議題的管道。南丁同時開始拍攝那些交情並不算深，但吸引著她的朋友。攝影集《另一面》（*The Other Side,* 1993）處理的是她在都市中（主要在馬尼拉與曼谷）遇見的易裝癖與變性人。雖然高丁有時會被認為只醉心於拍攝放浪不羈的反叛文化生活風格，但當她的生活與密友圈改變時，新的創作題材也隨之出現。近年來高丁戒除長年藥癮，開始接觸更多陽光，同時也開始使用日光拍攝，而有別於早期作品裡頻用閃燈打光的陰暗俱樂部與酒吧。她的近作有著嶄新的創作主題與拍攝對象，例如好友的孩童嬰兒、忠貞情侶的性愛、詩意的地景，以及巴洛

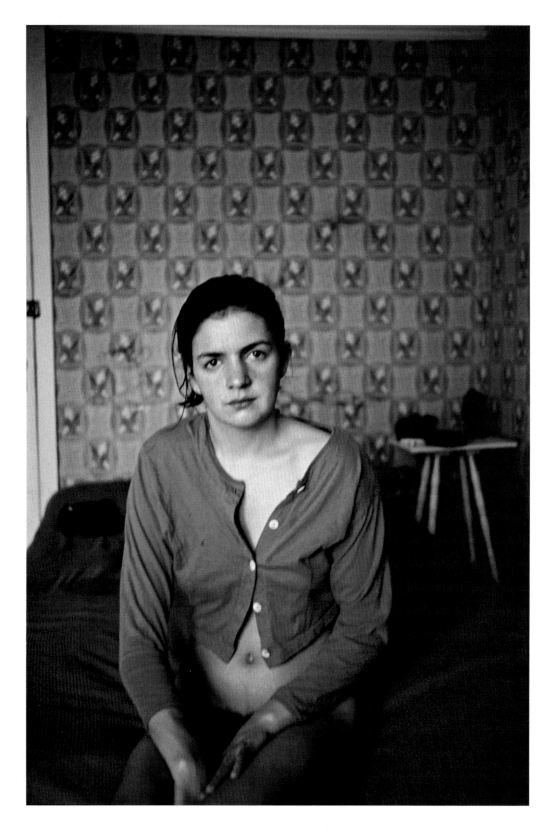

Nan Goldin

南・高丁
《在 A 屋的希歐伯罕 #1，麻州普文斯鎮》

高丁的攝影特色之一，在於她極為成熟的美學感性，能將濃厚的情感張力與自然隨性的人物觀察融為一體。這張自在坦率的肖像照有著豐富色調與繪畫質感。

克風的靜物攝影等。

高丁常在訪談裡坦然剖析童年創傷、下東村的放蕩生活，以及她如何掙扎於藥癮與毀滅式的性愛關係，觀眾因此相信她的親密攝影真誠記錄了個人經歷，而非僅是虛情假意的目擊旁觀。對這類攝影的後繼攝影家而言，同樣重要的啟發在於，高丁最初的拍攝動機完全是出自個人理由，而不是為了開啟攝影名家之路。她的作品是在近乎偶然的狀況下打入藝術圈。她出身自作風開放的藝術學科系統，而不是從商業攝影師的助理幹起，這同時也減緩了外界的質疑：高丁是否過度美化，或理想化了她所拍攝的生活方式？一些追隨高丁腳步的後進攝影家，就得不斷面對這種猜疑。

親密攝影有一套與生俱來的保護機制，可免於嚴肅或過於負面的藝術評論。攝影家長時間累積大量作品後，等於將自身生命與不斷拍照這件事劃上等號。他們推出新攝影集或展覽時，藝評很少會全盤否定，因為那等於是在對攝影家的人生與創作動機進行道德批判。這種狀況在長期拍攝私密生活的日本攝影家荒木經惟身上尤其明顯。荒木在日本60年代以粗粒子且充滿動感的街頭攝影嶄露頭角，做為攝影同人雜誌「挑釁」（*Provoke*）的供稿者，他參與了一個攝影與創新平面設計最

大膽實驗的年代[4]。荒木經惟以處理露骨性愛題材聞名，是淫亂攝影家的化身。他手持各種規格的相機，用一種來去自如的態度獵取數以萬計的影像，鏡頭下的女體、花朵、碗內食物或是街頭景色，無一不充滿著表面與心理上的性慾張力。荒木在日本是大名人，出版了四百多本攝影著作，其版面編排的拼組、並置與排序，無一不充滿活力。

然而要遲至90年代初，荒木才在海外成名，他以藝術家身分立足西方，而這有賴於他照片裡體現的個人主體性，以及影像內容的張狂大膽。荒木拍攝的年輕日本女子影像，通常會被視為他的性生活影像日記，而他也宣稱曾與大部分拍攝對象發生性關係。他的照片通常被視為一種攝影前戲，而非僅是疏離或剝削式的窺淫。作品裡罕見男性角色（男性通常是充當照片中女子的顧客或性伴侶），這也強化了此種解讀方式。評論者有時會把荒木與模特兒的互動形容為一種共謀，甚至把荒木和他的相機詮釋為滿足女子性幻想的工具。或許一個較為精確的說法是，這些女性具有參與拍攝的慾望與好奇心，她們想要成為荒木經惟惡名昭彰傳奇作品的一員。由於他的攝影被視為日記，坦白陳述對異性的真實慾望，也就很少有人爭論他的作品可能隱含了色情與剝削。藝術評論者不從顯而易

133　Nobuyoshi Araki, b.1940
　　 Shikijyo (Sexual Desire),
　　 1994-96
荒木經惟
《色情》

見的角度解析荒木的作品，顯示了親密攝影是如何迴避了許多糾纏著其他當代藝術攝影家與攝影作品的爭議。

如同南·高丁與荒木經惟，美國攝影家暨電影導演賴瑞·克拉克對青春期與青年世代的露骨刻畫也對當代攝影產生深遠影響。他的攝影集《塔爾薩》（*Tulsa*, 1971）、《情慾青春》（*Teenage Lust*, 1983）、《1992》（*1992*, 1992）及《完美童年》（*The Perfect Childhood*, 1993），全都聚焦在狂放不羈的年輕人耽溺於性愛、藥物

與槍枝的自毀傾向上。《塔爾薩》134的拍攝始於1963年，克拉克投注了他整個二十多歲的青春時光拍攝這些粗粒子黑白影像，是他最具自傳色彩的作品，宛如日記般記錄自己與友人的年輕歲月。攝影集《情慾青春》發行時，克拉克已年近30，而他所刻畫的青春也轉向更年少的叛逆世代——他認同並打入了這群人。克拉克用相機記錄了這群虛無的少年如何邁入成人期，並用文字書寫自己的生命歷程，以映照照片上的事件。他也在這篇文章中表明他拍攝《情慾青春》的動機，

134 **Larry Clark, b. 1943**
— *Untitled*, 1972
賴瑞‧克拉克
《無題》

主要來自年少時便渴望拍攝此一題材，卻遲至成年才一償宿願。以上兩點都強化了他在這本攝影集中的圈內人身分。雖然克拉克早在80年代就頗受藝術圈矚目，但名聲要遲至1995年獨立電影《衝擊年代》（*Kids*）上映才廣為人知。該片的成功使其早期攝影集連帶受到重視，揭穿了一般描繪青少年的作品有多麼粉飾太平或流於抒情。

到了90年代中期，這類主觀、寫實攝影所涉及的道德問題，主要出現在時尚攝影圈而非藝術界。完整闡述藝術與時尚的關連實已超出本書範圍，但有一點仍非常重要：隨著攝影在藝術市場水漲船高（雖然價格仍不能與雕塑繪畫相比），加上當代藝術日益風行，藝術創作的風格符號也照例滲入了時尚攝影圈。尤其親密攝影的出現，更讓狂野粗放的寫實影像湧入時尚攝影。80年代後期起，一群倫敦的攝影師、造型師與藝術總監開始在流行雜誌鼓吹所謂的「破爛」5時尚攝影。受到高丁《性愛依存之歌》及克拉克《塔爾薩》、《情慾青春》等攝影集的影響，90年代嶄露頭角的時尚

135 Juergen Teller, b. 1964
Selbstportrait: Sauna,
2000
尤爾根・泰勒
《自拍像：三溫暖》

攝影師更弦易轍，卸下80年代中期用高成本堆砌的虛假浮華，呈現出來的潮流時尚彷彿是為年輕時代量身打造。模特兒要更瘦、更年輕，不再濃妝豔抹，異國情調的拍攝場景也被光禿禿的攝影棚與郊區的單調室內場景所取代。不斷求新求變的時尚展業，迅速在廣告與光彩內頁裡挪用反商業的姿態，導致越來越多媒體批判時尚界是在宣揚虐待

兒童、飲食失常以及藥物濫用。1997年5月，當時的美國總統柯林頓發表一場惡名昭彰的演說，「海洛因時尚」（heroin chic）一詞自此變成大眾流行語，主要用來抨擊廣告裡盡是骨瘦如柴、面容冷漠的模特兒，他認為這些模特兒美化了藥物濫用，而海洛因當時正是炙手可熱的社交藥物。當代藝術攝影基本上避開了這場針對時尚攝影的譴責（雖然柯林頓確實在演說中不甚精確地提及「唐」・高丁的攝影作品），這大概得歸功於親密攝影與生俱來的自我保護特質，如本章稍早所提。時尚攝影的商業企圖明確，缺乏攝影家親身經歷的真誠擔保，也無法呈現私密生活可能會有的悲傷與負面情緒，自然容易成為社會運動的批判目標。

在這種社會氛圍中，有兩位攝影家在藝術界脫穎而出。早在柯林頓發言責難前，德國攝影家尤爾根・泰勒便已遊走於時尚與藝術圈。泰勒的攝影作品在90年代初已是時尚界的搶手貨，之後他以35mm相機重現他那些風格隨性的時尚攝影，搭配未曾發表的靜物照與家庭攝影，在攝影集出版與展覽上皆獲得一些佳評。他的照片耐人尋味，影像編排表現豐富，然而，因為他合作的對象都是模特兒與明星，這些人的生活或許被認為太過養尊處優，所以一開始很難被藝術圈嚴肅看待。

1999年他製作了Go Sees計畫，內容包括短片、書籍與多場展覽，終於得到藝術界肯定。所謂的「Go Sees」活動，指的是經紀公司派模特兒去拜會攝影師，以爭取往後在時尚攝影中露面的機會。泰勒花了一年時間拍攝這些登門面試的模特兒，簡單且生動地記錄了這群少女平庸乏味且不切實際的夢想。這個計畫證明了泰勒不只是會拍攝令人耳目一新但仍屬於消費品的流行影像，也能批判時尚產業。近年來泰勒維持同樣的創作方向，而在2002年的《童話角落》（*Märchenstüberl*）裡，他那坦率殘酷的攝影感性發揮得更極致。在作品裡，泰勒將照相機轉過來直視自己[135]，由於他最初是崛起於時尚圈，此舉更顯得意味深長。

柯琳・黛的時尚攝影雖然一直具有罕見的反叛氣質，她卻明智地拒絕將她90年代初的作品送進藝術世界的競技場。柯琳・黛是模特兒出身，攝影創作起源於拍攝自己的模特兒同儕，對方再把照片用在履歷作品中。這些不做作、不浮誇的照片，引起倫敦時尚雜誌《臉孔》（*The Face*）注意。由於她同時深知鏡頭前後的兩個世界，所以能善用業主委託的拍攝機會，揭露時尚攝影製造神話的魅惑本質。由於對流行業具有敵意，她的業界經歷對於打進藝術圈反倒有益無害。柯琳・黛

136 Corinne Day, 1965-2010
Tara sitting on the loo,
1995
柯琳‧黛
《馬桶上的塔拉》

138 Wolfgang Tillmans/*f*
one thing matters,
everything matter. 2003
沃夫岡‧提爾門斯
《假如有一件事是重要的，那
萬物皆然》

展覽現場，倫敦泰德美術館

提爾門斯提出了一些藝廊展
示攝影的創新概念，影響極
為深遠。他混合各種尺寸、
類型及沖印方式，塑造出影
像間的關連，也在每個展覽
場所中創造不同的體驗。

的特殊之處在於她的時尚攝影彷彿
沒有商業企圖。更重要的是，她一
開始只是隨性拿起相機拍照，而這
種單純正是許多人夢寐以求，如今
也幾乎是親密攝影家的先決條件。
她最著名的時尚影像是模特兒凱
特‧摩絲（Kate Moss），但她拒絕將這
批照片送進藝術界，或許是明白雜
誌裡狀似激進的姿態，若擺在藝廊
脈絡下會意義全失。相反地，她在
90年代末出版了個人生命紀事，聚
焦在幾乎使她喪命的癲癇發作、隨
之而來的住院休養，以及在住院時
發現的腦部腫瘤[6]。在2000年出版的

《日記》（*Diary*）裡，她住院等待手
術、腫瘤順利割除，以及復健過程
的影像，穿插在全書一連串充滿高
低起伏的社交圈照片中，有如斷音
音符。她的攝影集與展覽風格，在
呈現上全遵循了當時已經成形的親
密攝影樣式。除了書後所附的補充
資料，整本攝影集的文字僅有她手
寫的照片標題，讓人想起賴瑞‧克
拉克的《情慾青春》，而就內容而
言，她毫不避諱地記錄自己與朋友
的脆弱與私密時光[136]，對七情六慾
的刻畫則與南‧高丁建立的傳統相
符。

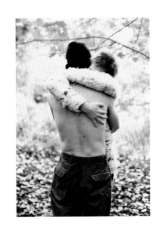

137 Wolfgang Tillmans
*Lutz & Alex holding each
other*, 1992
沃夫岡・提爾門斯
《路茲與艾力士相擁》

沃夫岡・提爾門斯常被誤認為是先從時尚攝影出發，之後才跨足藝術圈。事實上，他不停在雜誌、藝廊與攝影集等不同影像脈絡中摸索，從一開始便非常理解影像意義和影像傳布的潛在變化。90年代初期青少年雜誌的立場是反商業，意味著年輕攝影家有機會在這些新鮮且最容易打入的刊物上發表作品。提爾門斯在90年代初以快照美學拍攝朋友、夜店玩家與銳舞族（raver）的生活，這些作品後來發表在屬性相合的倫敦《i-D》雜誌上**137**。不過提爾門斯的企圖遠超過爭取曝光，他善用照片的可複製性，建構出一種動態敘事：將各種尺寸的明信片、雜誌撕頁、噴墨輸出與彩色照片混在一起，打造出一種具新奇且具挑戰性、各類影像皆平等的觀看方式。在他的攝影裝置作品**138**裡，昔日舊作被當成原始素材，依照場地設計新的影像韻律與連結，給觀眾帶來另一種層次的現場觀看經驗。在藝術攝影的展示中，將照片裱框後一字排開掛在藝廊牆面那種考究的傳統方式已過時，而提爾門斯正是此一轉向的最佳代表。

90年代初起，複合媒材裝置藝術開始大量使用隨性拍下的影像，為作

品注入節奏感，也為敘事生色。傑克·皮爾森運用自然風半裸體與男性裸照，讓感官強烈的攝影與裝置作品間產生對話，他的裝置作品《銀色賈姬》（Silver Jackie）是座後方垂掛俗豔金屬簾幕的小平台。皮爾森以他滑頭的風格，在作品裡納入親密攝影元素，藉以暗示他的視覺慾望與性慾望對象，並進一步加強作品的自傳體色彩。但同樣重要的是皮爾森照片裡的編導色彩，甚至明顯挪用通俗的老套形式，這也可解讀成是有意識地將俗民攝影的視覺語言灌注到當代藝術裡。

英國攝影家理察·比林漢在90年代初因為記錄家庭生活一夕成名。他當時在桑德蘭藝術學院（Sunderland Art College）主修繪畫，為了課業需要拍攝了一系列家庭生活照充當繪畫「草圖」，成員包括父親雷（Ray）、母親麗茲（Liz），以及弟弟傑森（Jason）。一位外校評審正好也是報紙週末增刊的圖片編輯，他在

139 Jack Pierson, b. 1960
Reclining Neapolitan Boy, 1995
傑克·皮爾森
《斜倚的拿波里男孩》

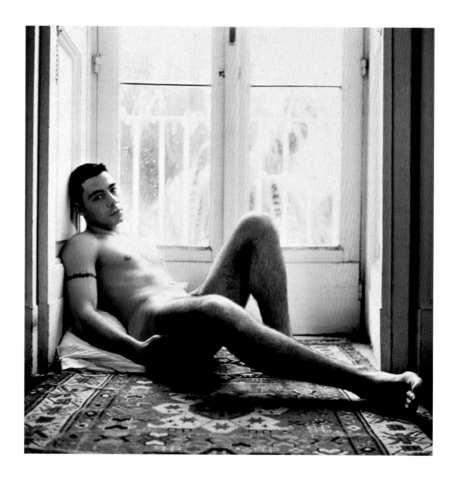

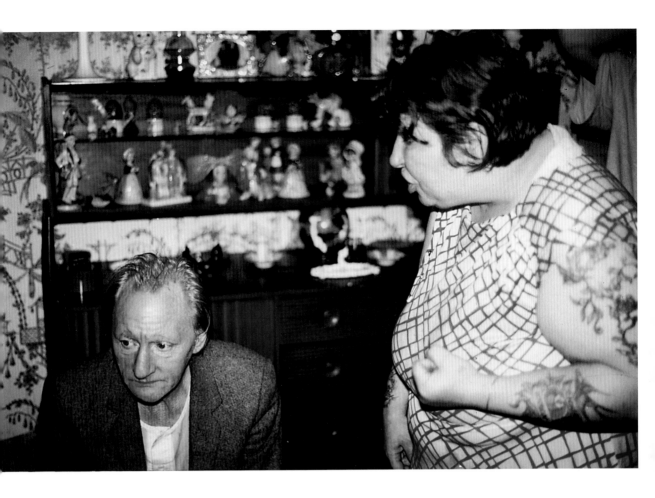

140 Richard Billingham,
b. 1970
Untitled, 1994
理察．比林漢
《無題》

比林漢的畫室看見這些照片，便建議他放下畫筆，改用攝影刻畫家庭生活。1996年比林漢的攝影集《雷是個笑柄》（*Ray's a Laugh*）出版，文字量極少，絕大部分是衝擊強烈的系列影像，包括雷狂飲私釀啤酒並跌個四腳朝天、麗茲與雷激烈爭吵、傑森沉迷電腦遊戲等，全發生在英格蘭中西部的狹窄髒亂國宅裡。這本作品的評論都聚焦在比林漢年輕誠懇的率真行徑，以及貧困的家庭背景。比林漢在拍攝時確實沒料到照片最後會在倫敦的皇家藝術學院展出（1997年惡名昭彰的「感官」大展7），但要說他只是隨手拍下家人，完全沒有表現出他的藝術之眼，恐怕也過於牽強。無論他多麼缺乏專業攝影技巧，這些照片最初都是為了繪畫練習而拍，其構圖形式是以能轉化成藝術為考量。在拍攝這些照片前，比林漢就曾處理過家庭生活的混亂絕望，即便他沒意識到這是當代攝影既有的藝術策略，其作品仍是一種針對生活現實的批判理解。

尼克·瓦平林頓的攝影集《人多勢眾》企圖宏大，他採用複雜充滿活力的系列影像搭配手寫筆記，探討全球旅行興盛時代的青年文化 141。英國雜誌《Dazed and Confused》支持此一拍攝計畫，並在別冊上分期連載。瓦平林頓浪跡天涯於紐約、東京與雪梨間，以隨性自在的攝影風格搭配衝擊強烈的書籍設計，精采捕捉他所遇見的社會團體，他們的共通態度與個人特質。

英國攝影家安娜·福克斯的鏡頭表現不下於瓦平林頓，但在近作中揭露的人類行為或許是位於社會光譜的另一端。福克斯的紀實代表作雖與家庭無關（而是涉及英國80年代中期辦公室文化8），但她也記錄了自己的家居生活。家庭環境提供攝影者近在咫尺的題材與腳本，方便他們摸索事物在鏡頭下會變成什麼模樣，並藉此肯定、彰顯個別家庭生活的獨特性。福克斯早期常用單張照片記錄子女製作或拋棄的物品，近年來她更弦易轍，改用系列照表達影像背後的行為軌跡。在系列照片142裡，福克斯記錄了大兒子花費數天製作耶誕老人模型的過程，滑稽又嚇人的雕塑在系列照裡逐漸成形。她拍攝的不只是孩子想

141 Nick Waplington, b. 1965
Untitled, 1996
尼克·瓦平林頓
《無題》

瓦平林頓的攝影集《人多勢眾》（_Safety in Numbers_）裡，包括一連串印刷出血（注）的肖像照、電視畫面照，以及移動中的汽車與火車窗外風光。他讓各種影像動態地結合起來，藉此跨國探索當代青年文化的多樣性與共通風潮。

注：出血（full-bleed）為印刷術語，原指在設計時讓照片或色塊溢出實際版面，以免裁切後露出白邊。瓦平林頓讓照片出血占滿整個頁面，以製造衝擊性的視覺效果。

Anna Fox, b. 1961
Rise and Fall of Father Christmas, November/ December, 2002, 2002
安娜‧福克斯
《耶誕老人的崛起與衰亡，2002 年 11/12 月》

福克斯這個系列拍攝的是長子的耶誕老人計畫，描述從製作、修改到做出最終成果的過程。耶誕老人模型在每個階段都具有不尋常且怪誕的形貌，而福克斯則採用傻瓜相機拍攝，並將底片交給機器沖印，以濃豔色調凸顯以上形貌。

像力的成果，同時也以隨性、直覺的方式，記錄雕塑和攝影這兩種行為的共同本質：遊戲態度與創意想像的緊密結合。

當萊恩‧麥金利2003年在紐約惠特尼美術館舉行個展時，館方宣稱親密攝影已是一種成熟的攝影類型，而麥金利這類真誠紀錄生活的年輕創作者，也充分理解這種作品在當代藝術的脈絡傳承。時至今日，新進攝影家越來越不可能在無意間拍出類似南‧高丁的作品。麥金利在青少年時期便認識賴瑞‧克拉克，在紐約學習平面設計時已開始拍照，這些對外公布的履歷意謂著一件事：麥金利很早就知道自己及友人的生活照，有朝一日可能會受大眾注目。麥金利拍攝的主要地點曼

哈頓下東村，同時也是南‧高丁早期作品的拍攝地，雖然該處自70年代晚期以降因仕紳化[9]而舊貌全失，但此一聯繫或許意味著麥金利的作品是在回應並改寫親密攝影的傳統。他作品的創新處是抹除了早期親密攝影裡明顯的苦悶感傷，取而代之的是攝影者與拍攝對象的共謀關係，雙方如今改以輕鬆活潑的心態，聯手塑造能夠符合藝術圈脈絡的影像敘事[143]。

本名利川裕美的日本攝影家Hiromix擅長抓拍快照，創作範圍涵蓋自拍、友人、旅行及家庭等，在日本具有偶像地位。她日記般的影像風格被推崇為新世代攝影家範例，一方面具備了荒木經惟的自然直接，卻又有著清新的個人態度與生活故

143 Ryan McGinley, b. 1977
Gloria, 2003
萊恩・麥金利
《葛洛莉雅》

144 Hiromix, b. 1976
Hiromix, 1988
本名利川裕美（Toshigawa Yumi）
出自攝影集《Hiromix》

Hiromix在24歲時已出版5本攝影集，部分反映了日記式親密攝影與書籍形式的高度契合：在版面上運用照片並置與視覺韻律，藉此創造影像敘事。她的走紅也說明了日本攝影家經常藉由書籍出版來實現攝影計畫，而此一現象又回頭影響了西方攝影書的書籍設計。

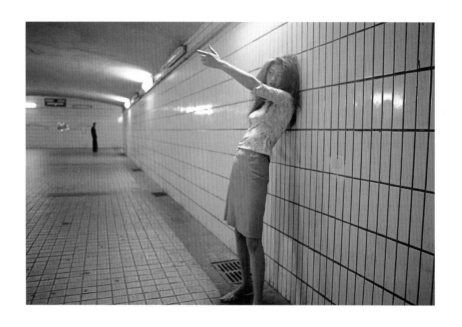

事。Hiromix的性別與青春美貌，正好契合荒木經惟經常拍攝的模特兒類型[10]。她傳達了一種親密攝影帶動的藝術解放感：攝影者把個人角色投注在她（或他）所描述的生活狀態中，而不像其他創作那樣，個人角色常被用來處理年齡與性別的刻板觀點[144]。

有些親密攝影拍攝的是一群人如何把自己的生活當成藝術展出。中國藝術家楊勇藉由拍攝朋友來呈現都市年輕人的生活態度[145]。他的照片大多在中國金融重鎮深圳的夜間街道上拍攝，是他和拍攝對象共同編排的成果。這些照片沒有強烈的表演色彩，重心常擺在個人情緒上（例如無聊），具有一種無事可幹的枯等氣氛。楊勇一夥人將自己的

生活與時尚風格雜誌上常出現的姿態結合起來，尤其是媒體所呈現的90年代青年文化。亞歷山卓·珊吉娜蒂與阿根廷布宜諾斯艾利斯的兩位表妹合作，用四年時間拍攝少女如何藉由戲劇表演與打扮來呈現自我[146]。攝影家不再是表演的指揮者，而是記錄並促成少女自我表述的工具。珊吉娜蒂與表妹間親密信賴的關係，使她有機會在少女卸下表演角色的片刻捕捉到其他更觀察入微的影像。

安娜莉絲·史卓芭拍攝家人已超過20年，對象包括她的兩名女兒以及最近加入的新成員：孫子山穆·瑪西雅（Samuel-Macia）[147]。特別的是，史卓芭家人都已習慣她的拍攝，面對鏡頭非常自在。傾斜、模糊的影

Alessandra Sanguinetti

147 Annelies Strba, b. 1947
In the Mirror, 1997
安娜莉絲・史卓芭
《鏡子裡》

148 Ruth Erdt, b.1965
Pablo, 2001
盧斯・厄德
《帕博羅》

瑞士攝影家盧斯・厄德把16年來拍攝的朋友、愛人與家庭肖像集結出版,自然的畫面與擺拍成果都出現在攝影集裡。我們因此知道,她的摯愛親友不但同意,也協助她拍攝日常生活。

像,意味著史卓芭是悄悄地、敏捷地拍攝親人的作息與互動。她鮮少讓自己入鏡,但我們可從影像裡的視線看出她在現場的觀察角度。家人有時也會面對鏡頭與史卓芭互動,這種畫面以更巧妙的方式讓我們看出她的拍攝位置。她在家中的

角色定位,可從家人在吃飯、睡覺、打掃與走動時,她選擇在哪些時機按下快門中體會。攝影集《光陰影子》(_Shades of Time_, 1998)在居家照片中穿插了家族老照片與地景、建築風貌,賦予家族影像更多歷史、地理與個人的全觀脈絡。

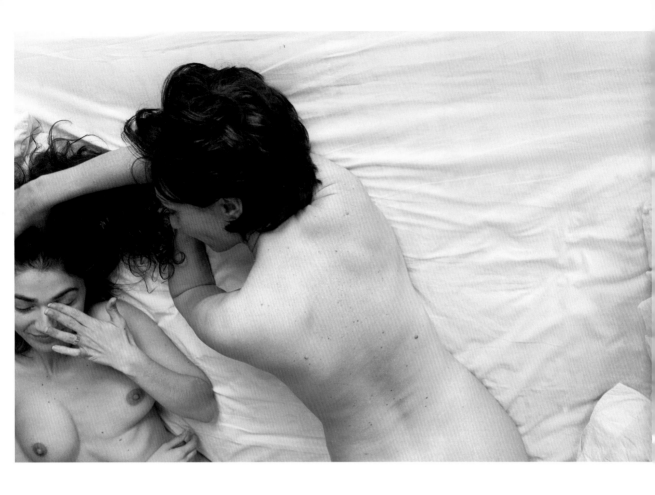

149 Elinor Carucci, b. 1971
— *My Mother and I*, 2000
艾利納・卡魯契
《母親與我》

盧斯・厄德 148 與艾利納・卡魯契 149 感官強烈的家庭攝影皆強調了生命的敘事原型，例如母女間的情感紐帶，或是孩童轉為大人的過渡階段。有別於家庭快照直截了當的風格，她們的手法帶著一股中性色彩，在記錄自己與摯愛親人的關係時，也試圖找出一種拍攝形式，讓影像裡的情感紐帶與特定時刻具有一種普世共通感。厄德與卡魯契都刻意削減服飾與場景布置等細節，避免讓影像出現特定的時代感或變得太過獨特。以這種手法刻畫個人關係，可以凸顯影像中的象徵性與

非特定性。

如前所述，私密攝影通常採用抓拍美學，或展現出拍攝者的坦白無諱，希望藉此真誠呈現家庭生活的自然面貌，但這絕非記錄人性親密的唯一法門。蒂娜・巴尼長期以有別於快照攝影的方式拍攝她美國東岸的富裕家人，被譽為藝術攝影刻畫親族紐帶的典範。巴尼形容自己的手法為人類學式的調查，她以影像界定儀式、姿勢以及環境，而這些都是說明文化如何建構人際紐帶與社會地位的視覺線索。與本章其

他作品相比，她的影像有較濃厚的編導色彩，人物沉穩的神態透露了他們知道到自己正被拍攝[150]。巴尼的拍攝手法近似19世紀肖像攝影：在她迅速更換底片匣並取景構圖時，各種活動如常進行，被攝者只在她拍攝時停下動作配合。這種手法或許有別於傻瓜相機的隨性風格與拍攝方式，但要拍出被攝者舉手投足間所不經意流露的身分認同與關係，仍同樣取決於她對題材的理解與掌握。照片中人物的空間關係顯而易見，家庭成員的感情親疏也可從畫面裡察覺蛛絲馬跡，例如誰望向相機，誰又把臉別開。巴尼仔細地將一群人擺進肖像照的構圖

151 Larry Sultan, b. 1946
Argument at the Kitchen Table, 1986
賴瑞・蘇爾頓
《廚房餐桌旁的爭吵》

蘇爾頓在《家庭圖像》計畫
（*Pictures from Home*）中拍
攝雙親，內容包括擺拍與隨
性拍攝，另外也收入家族老
照片、影片毛片等，藉此描
繪令人動容的血親紐帶。這
個創作計畫也細緻觀察了雙
親的互動模式。

中，彷彿其中一人主導了一整個家
庭單位，而成員間的親疏遠近也逃
不過她的鏡頭。

在刻畫家庭關係張力的肖像照中，
有個影響深遠的宏大計畫出自美國
藝術家賴瑞・蘇爾頓之手。計畫執
行10年後的1992年，他出版了攝影
集《家庭圖像》，以兒子的身分回
憶、探索雙親。攝影集裡有些照片

是擺拍，蘇爾頓解釋這是他和父母
交易、協商的結果，兩人在做家事
雜務時，蘇爾頓可在一旁拍攝。其
他照片（如本頁所附 151）則是感情
豐富的蘇爾頓在參與雙親作息時所
作的隨性觀察。攝影集也涵蓋家族
老照片，以及一連串8mm家庭錄像
毛片的定格畫面，這部分包括蘇爾
頓雙親的工作與社交聚會，而這些
都是孩童時代的蘇爾頓無緣參與的

雙親生活。攝影集裡有些照片是由父親掌鏡，例如母親的照片與蘇爾頓童年時光的錄影毛片，自然流露出家人間的深情。攝影集也收錄了三人談論蘇爾頓拍攝計畫的對話，同樣表現出一股追憶家庭往事的感覺。

美國攝影家米歇・愛普斯坦為期4年的拍攝計畫《家庭生意》是以他的父親為主角[152]。他父親由於一場危機，生活陷入困境，於是他返鄉援助雙親，因此開啟了這項計畫。他用相機與DVD攝影機探索父親那源自二次戰後美國文化價值觀的辛勤工作與誠實美德，何以幾乎導

152 Mitch Epstein, b. 1952
Dad, 2003
米歇・愛普斯坦
《老爹》

愛普斯坦的攝影計畫《家庭生意》圍繞著他的父親，攝影家一方面凝視父親生命的波折，二方面考察了同一時期美國社會的文化與經濟變遷。

致一場個人與家庭的悲劇。《家庭生意》有好幾種視覺元素，愛普斯坦拍攝父親生活的室內場景，包括家庭、辦公室與鄉村俱樂部。他也拍了一系列肖像照，例如父親的員工、家人與父親的朋友。DVD裡則是父親在這個生命階段的關鍵時刻，包含心臟手術後的康復過程，以及準備將庫存家具搬出來清倉拍賣等。攝影者從強烈的情緒感知出發，以細膩的方式拍攝，捕捉題材所涵蓋的一切，從最簡單的人物姿態，乃至或許看似無足輕重，卻充滿象徵的細節，這些都讓攝影集充滿張力。與蒂娜・巴尼的作品類似，愛普斯坦在拍攝自己熟知的人物時，也成功地運用帶著點距離的觀察角度。

柯林・葛瑞長期紀錄自己與雙親的關係，相機的角色也隨著不同階段產生變化。在談論自己的攝影經驗時，他形容相機是種象徵性的工具，使他能駕馭家族紐帶，並將家庭關係化為影像。他自80年代起返回老家，邀請雙親擔任拍攝對象暨

153 Colin Gray, b. 1956
Untitled, 2002
柯林・葛瑞
《無題》

154 Elina Brotherus, b. 1972
*Le Nez de Monsieur
Cheval*, 1999
艾莉娜・布勞瑟拉斯
《沙瓦先生的鼻子》

演員，在他為相機編導的戲劇中重現家人共同回憶的昔日事件，藉此探索家人間的情感張力。最近的一次合作始於2000年，重點擺在葛瑞老邁雙親日益惡化的身體[153]。這些系列顯示家人作息已與以往不同，例如前往醫院與教堂的次數增加了，雙親的角色也互換，母親中風後，改由父親擔任她的主要看護。葛瑞希望藉由影像，讓觀者感受到他面對摯愛雙親日益衰老卻束手無策的無聲掙扎。攝影在此既用來傳達一個人逐漸失落的共通經驗，同時也是一個淨化情感的工具。

在先前幾頁的討論裡，親密攝影從生動描繪小圈子友人與家庭故事，逐漸轉移至比較隔絕、疏離且孤立的個人肖像，而後者正是芬蘭藝術家艾莉娜・布勞瑟拉斯不斷處理的主題。她總在生命最渾沌浮動的當下用相機深刻記錄她的人生。《法蘭西組曲》（*Suites Francaises*）是布勞瑟1999年在法國擔任駐村藝術家時的作品，她當時正苦於遠離平日生活圈，外語能力不足，簡單的住處貼

155 Breda Beban, b. 1952
The Miracle of Death,
2000
布蘭達 · 拜班
《死亡奇蹟》

拜班的視覺日記刻畫了她不斷移動伴侶的骨灰盒，從一個房間到另一個房間，赤裸呈現內心的失落感。在拜班與霍爾瓦季茲合作的電影與攝影作品裡，兩人時常不斷重複相同的動作與儀式。拜班的攝影系列，因此像是回應了兩人昔日的創作手法。

滿立可貼，上面寫著她正在學習的法語句子與詞彙。照片用一種動人但滑稽的方式呈現她的語言學習技巧。有些句子對於異鄉人的日常生活很實用，其他句子則是布勞瑟自己拼湊而成，然後她再表演出來，趣味地指出自己在學習新語言時，只能被迫用陳腐、幼稚的方式與人溝通<u>154</u>。

布蘭達 · 拜班在系列作《死亡奇蹟》<u>155</u>中也動人地表現出攝影家的情緒狀態。影像刻畫她的生活暨

創作伴侶亞費 · 霍爾瓦季茲（Hrvoje Horvatic）於1997年逝世後，她內心的巨大失落感。照片裡的房間充滿霍爾瓦季茲的個人遺物，以及兩人共同生活的痕跡，箱子裡則是他的骨灰。影像記錄了拜班不斷移動箱子，無法給它一個固定的安置處，藉此指出她仍無法接受摯愛已逝的現實。拜班的照片體現了親密攝影的能力：單純地描述生活細節，無需特別構思，卻能呈現濃厚的情感。

注 **1**

Intimate一詞具有親近、私密等含意，本書原則上譯為「親密」而不採更為強調「私領域」的後者，是因為這類攝影的創作重點之一，即在於跨越傳統概念裡對「公」與「私」的「疆界」劃分，若譯為「親暱」或「私密」，恐會讓人誤會這類攝影只執著於私領域的揭露或曝光，而模糊掉其潛在的「越界」意涵。譯注

注 **2**

高丁不斷運用音樂與影像的互文指涉（intertextuality）從事創作。大型展覽《我將是你的鏡子》（*I'll Be Your Mirror*），標題出自美國樂團Velvet Underground的同名歌曲。2003年的攝影裝置作品Heartbeat，背景音樂是冰島歌手Björk改編自希臘東正教彌撒音樂的歌曲 *Prayer of the Heart*。譯注

注 **3**

*The Ballad of Sexual Dependency*這本影響深遠的經典攝影集，標題出自德國劇作家布萊希特代表作《三便士歌劇》（*The Threepenny Opera*）第二幕的一首歌 *Ballade von der sexuellen Hörigkeit*。譯注

注 **4**

荒木經惟當年最具宣示意義的作品，一般公認為是自費出版的攝影集《感傷的旅程》（センチメンタルな旅），內容是與妻子陽子的新婚之旅，但荒木本人並非「挑釁」的核心成員。譯注

注 **5**

Grunge時尚主要來自80年代末、90年代初紅遍世界的西雅圖另類搖滾風潮「Grunge」，代表樂團包括Nirvana、Pearl Jam、Mudhoney等，而最重要的廠牌是發掘Nirvana的獨立唱片公司Subpop。這些樂團的音樂風格稱為Grunge Rock，衣著則以破爛、混搭、不修邊幅、放蕩狂野為特色。Grunge Rock一詞不易翻譯，有人詮釋為油漬搖滾或垃圾搖滾，但不普遍，亦易誤導。本書因為強調的是流行時尚的Grunge風格，因此折衷譯為破爛。譯注

注 **6**

2010年8月27日，柯琳・黛因腦癌逝世，享年48歲，其生平回顧、象徵意涵，以及當年凱特・摩絲照片引起的軒然大波，可參考英國《衛報》的這篇短文http://gu.com/p/2jc2q/。譯注

注 **7**

歷史悠久的皇家藝術學院是英國藝術傳統的橋頭堡，過去向以作風封閉保守著稱。97年館方與富豪收藏家Charles Saatchi合作，從他的當代藝術收藏裡挑選42位年輕藝術家的110件作品策展，名曰「感官」。由於皇家藝術學院內部雜音不斷，加上許多作品具高度爭議性，在媒體推波助瀾下該展名聲大噪，如今被認為是90年代崛起的「年輕英國藝術家」（Young British Artists, YBAs）現象被藝術建制收編的重要分水嶺。譯注

注 **8**

安娜・福克斯最具影響力的攝影作品是出版於1988年的《工作站：倫敦辦公室生活》（*Work Stations: Office Life in London*），她以諷刺、批判的風格記錄了英國80年代在柴契爾夫人的保守黨主政下，新崛起的白領階級辦公室文化，及其崇尚自我、講求競爭，並醉心於獲利的粗鄙面貌。譯注

注 **9**

Gentrification指某個區域因都市計畫更新或中產階級大舉遷入，導致原本佔多數的低所得住戶逐漸淪為少數，或因物價飆漲而被迫遷移的社會過程。譯注

注 **10**

1976年次的Hiromix早在高一少女時代便曾擔任荒木經惟的模特兒，這個經歷引發了她對攝影的興趣。Hiromix的作品很快得到荒木賞識，高中尚未畢業便獲得第11屆寫真新世紀大賞，2000年獲得木村伊兵衛寫真賞。她的崛起扭轉了日本攝影以往重男輕女、年歲偏長的僵化狀態，帶動了年輕人（尤其是女生）用傻瓜相機創作的攝影新風潮。譯注

156

MOMENTS IN HISTORY

歷史片刻 第6章

156 Sophie Ristelhueber,
b. 1949
Iraq, 2001
蘇菲・希斯岱雨貝
《伊拉克》

希斯岱雨貝曾形容她2000至
01年的伊拉克經驗，就像是
「迎面撞入千年歷史：從躺
臥在這片土地上最古老的文
明，到美軍F-16戰機飛在我
們上方執行監視任務的第一
次波灣戰爭。自貝魯特時期
的創作開始，我一直被化石
般景象的視覺樣式所吸引，
而此一長達二十多年的創作
週期，如今即將告終。

本章主題探討攝影如何見證全球的
生活型態與事件。攝影家如何既質
疑照片的紀實力量，但仍堅持利用
藝術策略去維持攝影的社會意義？
面對紀實攝影委託案減少、電視與
數位媒體成為最直接的資訊載體，
攝影工作者的應對之道，是從藝術
的風潮與脈絡裡尋求創作空間。

當代藝術攝影家基本上採取一種反
報導（anti-reportage）的創作立場，他
們放慢拍攝節奏、避開火爆時刻，

並在決定性瞬間過了之後才抵達現
場。他們使用中片幅或大片幅相機
（而非常見的35mm相機），這種
相機在戰爭或災難現場實屬罕見，
至少自19世紀中葉以降就變得很稀
罕。這代表新世代攝影家試圖以一
種設想周全的、沉思的態度刻畫世
界。他們的拍攝題材也有所不同：
與其被捲入混亂不堪的事件中心，
或面對面處理個人的苦難、悲痛，
攝影家選擇的是呈現災難過後殘留
的一切，並常藉由風格化手法展現

其特殊視野。

在以此模式工作的攝影創作者中，法國藝術家蘇菲·希斯岱雨貝的影響力尤其深遠。從80年代初黎巴嫩內戰下的貝魯特，到2000年烏茲別克、塔吉克與亞塞拜然的破碎邊境，希斯岱雨貝將自然與文明不斷重複上演毀滅的悲劇化為影像。1991年第一次波灣戰爭時她前往科威特，利用高空攝影記錄炸彈引爆與部隊移動造成的地表傷痕，並在地面上拍攝慘烈的戰後瘡痍，例如毀棄的衣物或堆積如山的炸彈彈殼等。這個計畫命名為「Fait」，法文裡同時具有「事實」、「完成」與「造成」之意。在2000與2001年伊拉克戰事照片裡，希斯岱雨貝清楚呈現了戰爭的冷酷，以及與一連串難以預測的代價與後果[156]。在她最荒涼的戰火荼毒影像裡，燒毀的樹木殘根同時象徵了死去的生命，也暗喻該地原本富饒的生態。

北愛爾蘭藝術家威利·道何提自80年代起使用錄像與攝影刻畫北愛武裝衝突。他混合多種表現形式，將愛爾蘭歷史的複雜經驗延伸至藝廊脈絡，例如他偶爾在作品裡使用聲音，以表現出某場衝突裡各方人馬互持己見的政治立場。道何提的靜照呈現了邊緣、廢棄空間的腐朽殘骸，這些經濟與社會傷疤是北愛爾蘭為政治、軍事動盪所付的代價。作品《黑暗污點》[157]裡的淒涼荒廢是道何提的典型風格，作品標題指出了基督教的原罪，以及此一概念在愛爾蘭政治辭令上的重要性。

157 Willie Doherty, b. 1959
Dark Stains, 1997
威利·道何提
《黑暗污點》

英國藝術家威利·道何提、保羅·希萊特、大衛·法羅及安東尼·豪伊等人，分頭開發了呈現北愛衝突的視覺策略。道何提用寓言式的攝影揭露複雜的政治局勢，展現了有別於傳統紀實與新聞攝影的手法。

158 Zarina Bhimji, b. 1963
_Memories Trapped
Inside the Asphalt,
1998-2003_
查琳娜・敏菊
《困在柏油裡的記憶》

敏菊將這個關於烏干達的計
畫描述為「學習聆聽差異：
用眼睛聆聽色調的變化與色
彩的差別。」

查琳娜・敏菊使用影片與攝影刻畫
不知名空間的物質性及時間感，藉
此探討影像如何與排除、殲滅、消
抹等主題敘事互相激盪。她的美學
喚起的東西與本章其他藝術家十分
類似：她選擇的形式具有寓言的作
用，再透過極度精簡的手法，不斷
保持懸而未決的開放性。在燈箱系
列作品《困在柏油裡的記憶》**158**
中，她將靜物組合成一則變調、懸
疑情境的隱喻，而日常生活的邏

輯，在此悉數失效。

象徵寓言的運用也見於安東尼・豪
伊的作品。豪伊拍攝世界各國的領
土疆界，包括90年代晚期戰火不斷
的巴爾幹半島。計畫名為《爭議領
土》**159**，最早始於愛爾蘭共和國與
北愛爾蘭[1]間的國界。觀者可以在照
片的細節裡察覺戰火創傷如何深刻
地改變了地方感與文化面貌。在波
士尼亞與科索沃的衝突後影像裡，

159 Anthony Haughey,
— b. 1963
 Minefield, Bosnia, 1999
安東尼・豪伊
《地雷區，波士尼亞》

安東尼・豪伊的《爭議領土》
（*Disputed Territory*）系列攝
於愛爾蘭、波士尼亞及科索
沃。他在地景裡尋覓稀薄微
弱的疆界痕跡，藉此隱喻內
戰帶來的政治社會後果。

豪伊拍出一種輕微、曖昧的暴行痕
跡，這種圖像學如今盛行於當代藝
術攝影圈。以色列藝術家歐利・葛
什的《無名空間3》**160**出自他在約旦
沙漠夜間拍攝的系列作。黑暗吞噬
了前方道路，僅有的光亮是攝影家
的微弱光束，隱喻了不確定感與出
埃及記的出走，當代的以色列藉此
與舊約裡的歷史產生關連。在此，
黑暗成為一種空洞、缺乏人性的虛
無失落影像，同時也是一則寓言，
象徵了攝影家記錄戰事時所面對的

難題：究竟要如何才能呈現衝突苦
難的慘痛複雜？利用藝術手法將社
會事件與歷史代價轉化為視覺形
式，這種創作如今已發展得極為成
熟。

英國藝術家保羅・希萊特的系列作
《隱藏》（*Hidden*）是對阿富汗軍事
衝突的回應，由倫敦帝國戰爭博物
館於2002年委託製作。他用一種哀
悼的概括視野直陳戰爭的徒勞無
益。在作品《峽谷》**161**裡，希萊特

160 Ori Gersht, b. 1967
— *Untitled Space 3*, 2001
歐利‧葛什
《無名空間 3》

這張照片攝於葛什穿越約旦沙漠的旅途，
刻畫了政治異議分子與難民尋求政治庇護
的傳統路徑。照片拍攝時，巴勒斯坦人正
發起最近一次起義，這個地區因此代表著
不安與危險。

拍攝了崎嶇山路裡廢棄的槍砲彈殼，構圖令人聯想到英國早期攝影家羅傑・芬頓（Roger Fenton, 1819-69）的戰地攝影。芬頓的克里米亞戰爭[2]照片中，有一張是交戰後的荒蕪地景，地表布滿擊發後的加農砲彈殼。利用舊有的影像沉思當代事件，這種手法也明顯見諸賽門・諾佛克的阿富汗攝影計畫[162]。在他的鏡頭下，轟炸後的建築殘骸宛如荒

蕪曠野上的羅馬廢墟，讓人聯想到18世紀晚期的西方風景畫。諾佛克向古典繪畫風格取法，背後有著正當且獨特的理由：他以此尖銳、反諷地指出，戰爭的毀滅性，如今已使這片歷史久遠、文化豐富的地區退化至前現代狀態。

攝影在處理人物題材、社會危機或不公義事件的後遺症時，最常見的

162 Simon Norfolk, b. 1963
Destroyed Radio Installations, Kabul, 2001, 2001
賽門・諾佛克
《毀壞的廣播設備，喀布爾，2001 年》

諾佛克拍攝的阿富汗地景一片殘破傾圮，風格近似歐洲浪漫主義時期畫家筆下的文明衰亡圖像。戰事在阿富汗留下滿目瘡痍，而在諾佛克的鏡頭下，戰事殘骸就像考古遺址。

形式是本書第3章所提的冷面攝影。論者通常主張，這種攝影允許被攝者主控自己的呈現方式，而攝影者僅是被攝者存在狀態與沉著神態的見證人。照片的相關文字及圖說也很重要，它們陳述了照片人物的遭遇、何以倖存，以及拍攝地點、時間等事實資訊。有時候照片旁也會引述被攝者的談話，不但給他們發言的機會，也確認了攝影家的角色僅是中介者。若是為了藝廊展示或書籍出版而拍攝某群人物的肖像照，耗費的時間通常會比拍攝新聞事件還要多，造訪次數也較頻繁。此一狀況通常會在照片的配文裡提及，藉以說明藝術創作計畫的倫理與反報導[3]面向。攝影者必須花時間與拍攝對象互動，等待時機成熟，再以一種已充分了解（儘管仍是局外人）的立場拍攝。

法扎爾·雪赫主要拍攝難民營裡的個人與家庭。他使用黑白攝影，既是在反抗彩色照片傳達的誘惑時尚，也將作品定位為意圖嚴肅的紀實肖像。本書收錄的照片出自《給兒子的一匹駱駝》（A Camel for the Son）[163] 系列，內容是肯亞的索馬利亞難民營。雪赫聚焦在女性難民上，記錄她們在祖國與難民營裡遭遇的人權侵害。雪赫挑選特定對象，並在黑白底片上賦予她們尊嚴、近乎永恆的特質。所附文字詳細描寫了難民的際遇，意味著照片搖擺

於傳統肖像（portraits）與深度刻畫（portrayals）之間。雪赫以極大篇幅描述，確保觀眾掌握每位被攝者的個人史，如此我們便可讀著這些令人不平的故事，然後一一對照她們的面容與身體。

緬甸裔美籍攝影家權肇的系列肖像照《出狀況了》，拍攝的是1988年緬甸軍政府的國家法律秩序恢復委員會掌權後陸續逃離緬甸的難民。他們多半在難民聚落裡獨自堅忍謀生，照片拍出他們在隨地搭起的棚子裡暫且停下手邊勞動、等候拍攝的模樣。延伸標題「年輕僧侶，1997年6月」[164]，說明了年輕男子曾是學生武裝團體「全緬學生民主陣線」（ABSDF, All Burma Students Democratic Front）的成員。照片圖說不只強調了文字訊息對於理解影像的重要性，也凸顯紀實影像有時也不過是某人倖存下來的象徵、個人生命史的標誌[4]。

南非攝影家茲瓦勒圖·穆特瓦詳細記錄開普敦市郊貧民窟的民眾與住屋，將危難環境下努力維繫認同與尊嚴的人民化為出色影像[165]。1980年代，南非政策逐漸放寬，允許黑人搬離種族隔離區，導致鄉村黑人人口大量湧入都市謀生，他們大多定居在克難的社區裡。即便1994年曼德拉率領的南非民族議會（ANC）政府上台，這些社區仍幾乎沒有任

163 Fazal Sheikh, b. 1965
Halima Abdullai, 2000
法扎爾·雪赫
《哈利瑪·阿布度拉》

哈珊與她的孫子穆罕默德。這張照片攝於2000年肯亞達Dagahaley的索馬利亞難民營，穆罕默德8年前曾在馬德拉養育中心接受治療。

Fazal Sheikh

Chan Chao

何變化。瑪特瓦記錄了陋室裡手工
打造的獨特感，並讓拍攝對象決定
如何呈現自己：衣服、姿勢、如何
塑造自己的形象，全由他們自行安
排決定。

亞當・布隆伯格與奧立佛・沙納蘭
是服飾品牌班尼頓旗下雜誌《色
彩》（*Colors*）的攝影師及企畫編輯。
《色彩》是近年來少數致力於全球
議題的攝影刊物，布隆伯格與沙納
蘭因此得以進出世界各地，製作與

社會議題相關的專題，例如精神病
患、難民與受刑人的待遇。本書
的照片 166 最早刊載於《色彩》雜
誌，之後並收入作品集《貧民區》
（*Ghetto*）與相關展覽裡。作品每次展
示或發表時，都會列出人物名字，
並引述他們的話。事實上，布隆伯
格與沙納蘭是以大片幅相機拍攝，
為了配合這種相機，兩人簡化、放
慢了監獄裡的活動，讓人聯想起19
世紀的紀實攝影，並脫離新聞攝影
的常見手法。

166 Adam Broomberg, b. 1970; Oliver Chanarin, b. 1971
Timmy, Peter and Frederick, Pollsmoor Prison, 2002
亞當‧布隆伯格、奧立佛‧沙納蘭
《提米、彼得與弗雷德里克,普爾斯摩爾監獄》

「他們把三個人關在一起,假如其中一人
對另一人施暴,那還會有一個人可以作
證。我們其中有一人會是對抗邪惡的防
線。」

Adam Broomberg . Oliver Chanarin

**Deirdre O'Callaghan,
b. 1969**
BBC 1, March 2001
**戴德莉・歐卡拉翰
《BBC 第一台》**

歐卡拉翰的《藏起來》（*Hide
That Can*）計畫拍攝的是倫敦
男性收容所的居民。她同時
在假日陪伴其中一些人返回
愛爾蘭，目睹他們的行為與
自尊在離開收容機構後會有
什麼改變。在一些案例裡，
返鄉的愛爾蘭男子是在失聯
數十年後首度與家人重聚。

戴德莉・歐卡拉翰拍攝倫敦男性收
容所的居民 167，被攝者身上突兀的
珍珠項鍊暗示了他頑強的自尊。這
項《藏起來》計畫耗時4年。收容所
裡有許多居民其實是年輕時便到倫
敦出賣勞力的愛爾蘭人，如今已年
屆五、六十。就像許多愛爾蘭年輕
人，歐卡拉翰自己也是在90年代初
至倫敦求職，同樣是為了生計而離
鄉背井，她對收容所居民尤能感同

身受。計畫開始時，歐卡拉翰僅偶
爾拍攝這些男子，大多時間則設法
讓自己成為收容所的熟面孔，但這
項計畫慢慢融入了收容所的每日作
息，而她也因此得以和這些男人細
聊生命際遇，見證他們的處境。

丹麥藝術家特林・桑德加德在1997
至98年間紀錄哥本哈根中央車站一
帶的女性性工作者，包括她們工作

Trine Søndergaard

168 Trine Søndergaard,
b. 1972
Untitled, image #24,
1997
特林・桑德加德
《無題，影像 #24》

桑德加德影像裡的女子是性
工作者。她們以同樣的姿態
出現：知道有相機在場，並
與攝影家合作紀錄自己的日
常生活與工作狀態。男性顧
客鮮少在照片裡完全現身，
通常只短暫在影像裡匿名出
現。

時及下班後的生活[168]。影像裡不見
光鮮亮麗，尖銳展現了女子的現
實處境。桑德加德的拍攝計畫全觀
且持平，但並不特別強調性工作的
情色時刻，而是不疾不徐地刻畫性
工作者的日常作息與生活環境，因
此，我們才得以理解她們如何撐過
工作中不人性化的那一面。

李典宇[5] 的系列作品《祕密陰影》
（*Secret Shadows*）[169] 處理的是北英格蘭
的中國非法移民，由於被攝者的個
人身分必須保密，肖像照因此不在

他的考慮之列。李典宇轉而拍攝他
們的個人物品，藉此呈現移工[7] 身分
所代表的經濟價值、實用性與個人
記憶。瑪格麗塔・克林博則進入瑞
典北部的農地及叢林，找到替果醬
公司採摘水果的泰國與東歐非法移
工[170]，處理這些無人關心且缺乏保
障的勞動力。工人知道自己正被拍
攝，構圖的隨性則暗示了拍攝過程
非常迅速，就像是在拍家庭肖像照
或度假快照。更講究構圖的照片，
通常需將相機擺在三腳架上，但如
此一來移工可能就會提高警覺，懷

169 Dinu Li, b. 1965
Untitled, May 2001
李典宇
《無題》

這些照片攝於北英格蘭中國
非法移民居住的簡陋空間。
李典宇拍攝他們從中國帶來
的家鄉紀念物，例如一袋泥
土。他也紀錄了居住空間裡
的視覺諷刺，例如把「幸運
船」紙箱當成床邊桌使用。

170 Magareta Klingberg,
b. 1942
Lövsjöhöjden, 2000-2001
瑪格麗塔‧克林博
《Lövsjöhöjden 山丘》

疑克林博是為了官方拍照。這些攝影的衝擊，在於讓我們凝視著日常生活裡很難看到、影像也很少呈現的社會群體。

自1920年代紀實攝影一詞出現以來，刻畫社會邊緣團體便一直是這類攝影關注的焦點。但時至今日，紀實影像卻更常在藝術書與展覽空間出現，而不是刊載在報章雜誌上，這代表了攝影環境的鉅變。紀實雖然不再是藝術圈最風行的攝影形式，但在一些重量級藝術家的手上，仍是重要的社會暨政治工具。

近25年以來，加拿大藝術家艾倫‧薩庫拉藉由寫作[7]與攝影，不斷強烈主張藝術創作為何應該（且如何針對）操控世界的經濟與社會力量進行透徹且政治化的調查。薩庫拉的照片有種刻意的艱深，它們無法化約為簡單的象徵影像，也無法以一幅照片代表所有影像。藉著這種創作策略，他一方面抗拒被藝術市場消費，卻仍然能在國際藝術展覽界（尤其是歐洲）占有一席之地。薩庫拉的大型創作計畫《漁業故事》[171]為期多年，檢驗了當代海洋產業的真實面貌。他利用照片、系列幻

171 Allan Sekula, b. 1951
Conclusion of Search for the Disabled and Drifting Sailboat 'Happy Ending', 1993-2000
艾倫・薩庫拉
《總結：尋覓拋錨、漂流的「美好結局號」帆船》

薩庫拉的《漁業故事》（*Fish Story*）系列探討了海洋產業的歷史與現況，照片取材自美國、韓國、蘇格蘭及波蘭等地的外海及港口都市。薩庫拉利用照片、文字與幻燈展示等媒材，建構出一套詳細的敘事。

172 Paul Graham, b. 1956
*Untitled 2002 (Augusta)
#60*, 2002

保羅・葛雷翰
《無題，2002(奧古斯塔)#60》

自80年代中葉起，葛雷翰便不斷實驗以當代藝術介入社會、政治議題的可能性。《美國之夜》（*American Night*）或許是他目前為止最極端的攝影美學實驗，探討美國政治圈如何忽視社會、經濟上的種族分歧。

燈片與文字論述，讓海上貿易史與該產業的當前困境緊密相扣。薩庫拉不把國際港口呈現為歷史鄉愁的場所，而是將其詮釋為分散世界各處的貿易節點，它們常被全球化論述忽略，卻具備重要的政治意涵。

保羅・葛雷翰的《美國之夜》172 173 計畫始於1998年，共執行了5年，內容大多是難以辨識的非裔美籍人士走在狀似單純、曝光過度的道路或小徑上。影像戲劇化的漂白或霧化處理，暗示了美國對於貧窮與種族議題的政治冷感與視而不見，在系列影像間穿插出現的則是清晰、色彩飽滿的富裕郊區照片，反映出葛雷翰眼中冷酷的當代美國社會實貌。葛雷翰驚人的美學反差手法質問了攝影的紀實性與功能，而這種美學反差手法也同時成為社會分歧的視覺隱喻，進而提醒我們：所有紀實攝影在觀看社會時，都有一定程度的主觀與侷限。

另一位很具影響力的英國攝影家馬丁‧帕爾也持續挑戰紀實風格的界線。帕爾在紀實拍攝計畫中運用許多不同的視覺形式，自90年代中期起，則開始用手持照相機搭配閃光燈與微距鏡頭拍攝視覺主體的特寫。作品集《常識》（*Common Sense*）174-177 裡直率、生動的日常物品與觀察，使帕爾聲名大噪。這些攝影系列共通主題是垃圾食物、俗氣紀念品與套裝假期的庶民風尚。拍攝計畫的範疇雖設定為全球，帕爾也

深入世界各地尋求畫面，但他選定的題材仍具有獨特的英國風。照片裡的茶館方格餐巾或老人鴨舌瑁，都有可能出現在英國人移居的任何角落裡，帕爾藉此提醒我們某種正日漸消逝的文化氣質。他的攝影計畫擁有某種民主性，每個拍攝對象，無論是人的後腦勺、餐盤裡的食物，或價值不斐的財物，都用同一種視覺手法處理：裁切緊密、閃燈打光、抓拍的濃豔色調。帕爾運用編排才能來鋪陳內容敘事，將照

174 Martin Parr, b. 1952
— *Budapest, Hungary*, 1998
馬丁・帕爾
《布達佩斯，匈牙利》

左上圖

175 *Weston-Super-Mare,*
— *United Kingdom*, 1998
馬丁・帕爾
《濱海威斯頓，英國》

右上圖

176 *Bristol, United*
— *Kingdom*, 1998
馬丁・帕爾
《布里斯托，英國》

左下圖

177 *Venice Beach, California,*
— *USA*, 1998
馬丁・帕爾
《威尼斯海灘，美國加州》

右下圖

Martin Parr

片視為可以分類、並置、排序的庶民生活視覺紀錄,就如同他所收藏的攝影紀念品或明信片。《常識》一書揭示了攝影的雜交特質:先拍攝數以百計的照片,再藉由影像拼湊出一個動態、主觀的世界圖像。2000年,帕爾用雷射印表機輸出多組《常識》系列,再將照片送至全球各地合作藝廊同步展出,藝廊可以自行決定布展方式,而絕大多數藝廊都把照片排成方格狀,然後浮貼在藝廊空間或公共建築外。

法國藝術家呂克・德拉耶持續進行的《歷史》系列莊嚴宏大,與帕爾的手法完全相反。德拉耶的拍攝計畫始於2001年,截至目前為止,平均每年只挑選4張照片納入系列中。所有照片都是全景格式,影像輸出後寬度接近2.5公尺,內容環繞在軍事衝突以及阿富汗、伊拉克等戰地上,也有一些照片顯示了戰爭的後續發展,例如前南斯拉夫總統米洛塞維奇的2002年海牙國際法庭公審。德拉耶的拍攝內容表面上是新聞攝影的典型題材,但卻以藝術攝影的宏大、劇畫式規格呈現。影像成果令人震撼,部分原因在於人物的鎮靜沉著,例如本書所附《喀布爾大道》[178],透徹清晰的彩色影像裡,一群人在相機前擺出姿勢,中間卻躺著數具屍體。照片的震撼感也來自影像蘊含的誘人美學本質。德拉耶將新聞攝影常見的題材處理

179 Ziyah Gafic, b. 1980
Quest for ID, 2001
席亞‧加菲
《尋求身分》

失蹤人口委員會舉行的認屍活動，十幾名死者是在塞爾維亞軍隊強占波士尼亞村莊Matuzici時慘遭殺戮。遺體就直接陳列在當地清真寺後方的雜草地上。有個村民洗了地毯，先將地毯攤在附近地上，隨後掛在後方柵欄晾曬。

成歷史劇畫，晚近時事的創傷因此得以引發強烈迴響，縈繞不散。

席亞‧加菲在2001至02年間拍攝內戰結束後的波士尼亞－赫塞哥維納，在回歸正常生活的社會裡，種族屠殺的痕跡卻仍隨處可見。在本書照片中179，失蹤人口委員會在Matuzici一帶挖掘遭到屠殺的穆斯林村民遺體，遺體就放在清真寺後方空地的白色布袋上，方便認屍。屍體骨骸、掛在後方晾曬的地毯與其

代表的家居生活，以及遠方美景，形成了極度驚駭的不協調感。

安得烈‧羅賓斯與麥克斯‧貝歇探討的也是當代社會裡歷史事件的陳跡。在作品《殖民遺物》（*Colonial Remains*）裡，他們前往現為納米比亞的前德國殖民地西南非，記錄該地的德式房舍。展覽文字訴說了殖民者的血腥鎮壓，導致七成五以上的西瑞魯族（Herero）部落慘遭殲滅，而這場屠殺的領導者正是希特勒親

180
—
Andrea Robbins, b. 1963;
Max Becher, b. 1964
German Indian Meeting,
1997-98
安得烈・羅賓斯、
麥克斯・貝歇
《德國印地安人聚會》

在這個略顯怪誕詼諧的系列作裡，羅賓斯與貝歇拍攝了裝扮成美國印地安原住民的德國人，兩人也同時探究作家卡爾・麥在20世紀重新走紅的緣由，藉此探討納粹如何在歷史上尋求政治合理性。

信荷曼・戈林之父。本書收錄照片出自羅賓斯與貝歇的《德國印地安人》系列**180**，攝於向德國作家卡爾・麥（Karl May）致敬的年度慶典，地點在德國德勒斯登近郊。19世紀作家卡爾・麥曾多次為文，斥責西方世界對美國原住民生活方式的傷害[8]，納粹政權後來挪用此一說詞，編造出文化腐敗會削弱國力的無稽之談。

紀實攝影的理念，在於揭露社會真實並反駁大眾偏見。照片做為視覺證據，展現了事物面貌如何異於人們的想像。此一理念，如今也成為當代藝術攝影不斷探索的沃土。伊朗藝術家西納拉・哈巴茲的德黑蘭日常生活影像顛覆了人們對異國文化的期待。她的藝術裝置宛如馬賽克，有些照片構圖正式，有些則隨性，裝置裡還包括了伊朗看板畫家臨摹她的照片所繪成的大幅畫

181

Shirana Shahbazi,
b. 1974
Shadi-01-2000, 2000
西納拉・哈巴茲
《莎蒂，2000 年 1 月》

哈巴茲重新思考伊朗生活的
呈現方式。伊斯蘭革命已過
25 年，而有半數以上的伊
朗人民是在革命後誕生，他
們必須同時適應伊朗神學政
體的律法，以及來自其他國
家的商業、流行潮流。哈巴
茲的照片揭露了這個二元性
格，以及伊朗社會的複雜與
不斷變遷。

作。哈巴茲挪用、顛覆了伊斯蘭藝
術與生活現狀的刻板印象，並進而
主張：如此宏大、古老、複雜的文
化，無法藉由單一視覺形式呈現。
艾斯科・曼尼寇刻畫了芬蘭鄉間文
化的獨特性，他的照片都用二手相
框展示，藉以展現被攝者（主要是
獨身男性）自給自足的生活[182]。散
布在奧盧（Oulu）城郊海岸的農莊，

在他的鏡頭下顯得既幽默又古怪，
以單身男性為主的居民，正孤獨面
對險峻環境。在崇尚高製作成本的
藝術生態中，曼尼寇的手法有種特
別的企圖，就是讓影像具有某種程
度的樸實感，藉此向拍攝對象儉樸
的生活方式致意。

羅傑・拜倫自1982年開始拍攝南非

182 Esko Mannikko, b. 1959
— *Savukoski,* 1994
艾斯科・曼尼寇
《薩武科斯基》

曼尼寇用二手相框展示他的
芬蘭鄉村照片,藉此強調被
攝者離群索居的個人生活方
式。

小鎮的民眾與住家,鏡頭前的波爾
人[9]既是獨立個體,卻也同時象徵了
封閉社區的人物原型。從拜倫90年
代晚期起拍攝的約翰尼斯堡與普勒
多利亞(Pretoria)郊區照,我們可以
察覺到拜倫和社區的關係已有所改
變。照片裡的人群、動物及室內空
間,在構圖上有更明顯的編導色
彩。拜倫將這種布萊希特式的戲劇
感(Brechtian theatricality)形容為自己與

被攝者共同安排的成果,其中許多
人是他長年的拍攝對象。有些人批
評拜倫改用美學化與去政治化手法
呈現南非的後種族隔離年代並不妥
當,甚至進一步抨擊他的黑白照片
雖然繼承了人道紀實攝影的傳統,
卻缺乏描述社會、政治變動的明確
敘事。或許,拜倫的影像創作比較
接近單色繪畫或素描,而非攝影所
呈現的社會史。拜倫彷彿是被拍攝

183 Roger Ballen, b. 1950
— *Eugene on the phone*, 2000
羅傑・拜倫
《尤金講電話》

場景蘊含的造型形式所吸引，而無意藉由拍攝對象傳達自己的價值與信念。

類似的論述及旨趣，也出現在烏克蘭攝影家鮑里斯·米哈伊洛夫的作品裡。自1960年代起，米哈伊洛夫用各種身分從事攝影，時而是機械攝影師，時而擔任新聞攝影記者，現在則是當代藝術的顯赫要角。他可以這樣變換身分，某種程度上反映了攝影家一職在共產及後共產時代烏克蘭社會有多麼受社會認可。1990年代末，米哈伊洛夫開始創作《病史》（*Case History*）計畫<u>184</u>，照片總數超過五百張。他記錄家鄉哈爾科夫（Kharkov）的無家遊民，付錢請他們擔任模特兒，重新呈現個人際遇或基督教圖像場景；或請他們褪去衣物，展示身上的貧困與暴力烙印。與羅傑·拜倫類似，米哈伊洛夫的照片也是與被攝者合作的成果，他使用坦率、強烈的手法刻畫心目中的反英雄，既呈現了自己與被攝者的親近感，卻也透露了攝影家在面對殘酷現實時所流露的批判與疏離。然而，米哈伊洛夫的作品有股緊繃張力，既被視作剝削偷窺的奇觀，也被詮釋為攝影家對拍攝對象的移情認同。對米哈伊洛夫而言，付錢請無家遊民擔任模特兒一事，不過反映了前蘇聯時代公民權遭剝奪的墮落現實。更重要的是，米哈伊洛夫的刻意之舉提醒我們：攝影介入生活與社會的背後，其實充斥著拍攝者的動機與主觀視野。

184 Boris Mikhailov, b. 1938
Untitled, 1997-98
鮑里斯·米哈伊洛夫
《無題》

注 **1**

愛爾蘭共和國1916年宣布脫離英國獨立，並於1922年獲國際承認，然而愛爾蘭島東北方的北愛爾蘭至今仍為英國領土。1960年代開始，以愛爾蘭共和軍為主的武裝力量與英軍不斷流血衝突，自90年代才暫告停歇。愛爾蘭共和國與北愛爾蘭之間缺乏明確國界，兩地邊界亦無護照管制等措施。譯注

注 **2**

克里米亞戰爭發生於1853-56年，是19世紀重要史事。作戰的一方是俄羅斯，另一方則包括鄂圖曼土耳其帝國、法國及英國等。該戰事的歷史意義眾多，如：這是史上第一場大規模使用現代化武器（包括砲彈）的戰爭，死傷慘重；戰地記者首次獲准在場採訪，因此也是史上第一個被媒體（報紙）詳盡報導的戰爭，因此常被認為是戰地攝影的「原點」。譯注

注 **3**

此處的「反」報導，作者用的英文字是「抗衡」、「挑戰」意味較重的counter，而非全盤推翻、徹底否定的anti，言外之意是這些攝影家並非完全排拒報導的概念，而是藉由其實踐手法，去思索一種有別於新聞媒體機構主導、通常僅能蜻蜓點水，並以衝突及時效性為主要考量的傳統報導攝影。作者接下來討論的許多攝影作品，都仍有程度不等的紀實報導風格，更加說明作者文意裡的「反報導」，更強調的是一種針對傳統報導的顛覆、補強與挑戰，而非徹底決裂。譯注

注 **4**

換言之，影像若缺乏文字輔助，其敘事能力是有限的。此類作品不過是作者口中的視覺「符號」或「標誌」，影像背後的政治、社會與歷史脈絡，則遠非紀實影像所能完整承載，而需倚賴文字輔助。譯注

注 **5**

李典宇出生於香港，通常以英文名字Dinu Li發表作品，目前在英國曼徹斯特定居創作，最著名的作品是2007年的攝影集*The*

Mother of All Journeys，內容是他回溯母親如何自中國內陸農村遷徙至香港，最後落腳在北英格蘭的工業城鎮。他親自走訪中港英等地，拍攝母親記憶裡的家族場景，搭配私人留藏的老照片，探討紀實與記憶間的重疊交錯，感人至深。譯注

注 **6**

migrant workers或immigrant labourers即為台灣媒體一般所稱的「外勞」。由於勞動力的跨國移動，實為全球化下的必然趨勢，過於採用「內／外」之分的措辭行文，常只加深了本國人對外來者的歧視與刻板印象，更掩飾了人口遷移現象背後的結構性因素。本書因此採用工運團體鼓吹的中性譯法「移工」，以呼應攝影家們對弱勢勞動者與其遷徙狀態的關注。譯注

注 **7**

事實上，薩庫拉文字論述的影響力，遠比其影像創作還要深遠。他採用傅柯式的權力與規訓觀點，探討攝影術、檔案、身體與資產階級政治霸權間的關連，對攝影理論與視覺文化研究的貢獻良多。譯注

注 **8**

卡爾・麥的小說多以美國西部為背景，但他只在晚年造訪過一次美國，大部分創作都出自其憑空杜撰與文化想像。譯注

注 **9**

南非波爾人（Boer）通常指的是祖先來自荷蘭等地的白人移民後裔。譯注

185

REVIVED AND REMADE

再生與翻新—第7章

185 Vik Muniz, b. 1961
Action Photo I, 1997

維克‧慕尼茲
《行動照片 1》

慕尼茲用巧克力糖漿臨摹漢斯‧納穆斯（Hans Namuth, 1917-90）拍攝的抽象表現主義畫家傑克森‧波拉克照片，再把繪製成果記錄下來。這張照片貼切地重現了藝術名家的工作舉止，促使觀眾動腦串連一系列的影像轉換：這是一張照片，照片內容是一幅畫作，畫作描繪的是一張照片，而這張照片上的藝術家創作行為已經變得跟糖漿一樣神祕難解。

最遲自70年代中葉起，攝影理論便持續關注一個想法：攝影可以是一種表意（signification）與文化編碼（cultural coding）的過程。後現代分析提供了迥異於現代主義觀點的影像理解方式。現代主義主要從影像的作者身分、美學表現、技術發展，以及媒材創新等面向理解攝影，本身擁有周詳的內在邏輯，而其評論的成果則創造了一部攝影大師的正典。攝影史成為拓荒者不斷開發攝影潛力的歷程，而「少數」秀異奇才則從「眾多」平庸攝影者間脫穎而出。在現代主義攝影正典裡，「少數」菁英體現了美學形式與智識才能的超凡卓越，他們的作品遠遠凌駕那些功能性的、職業化的、庶民的、流行的、數量最龐大卻默默無聞的影像生產。後現代主義與此背道而馳，並不致力於打造攝影者的眾神殿（繪畫與雕塑就是以這種方式造神），而是檢視攝影的生產、散布與接收模式，並處理攝影術與生俱來的特性：複製、模仿與

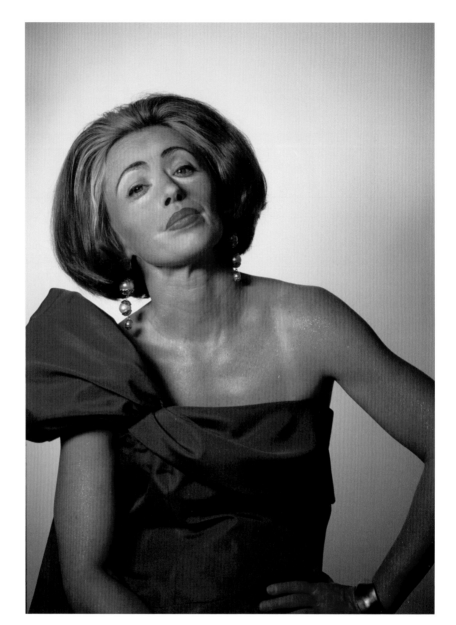

186 Cindy Sherman, b. 1954
Untitled #400, 2000
辛蒂・雪曼
《無標題 #400》

近年來雪曼拍出一些絕佳的
作品，生動刻畫了幾種女性
角色，她們住在美國東、西
岸，保養得宜、生活富裕，
儀態宛如正在專業攝影棚內
拍攝肖像。

造假。照片不再是攝影家原創與否
的證據，也非作者意圖的陳述，而
是一種**符號**（sign），而此一符號的
意義與價值則來自它在社會、文化
編碼龐大系統中的位置。這種主張
深受結構語言學及其哲學分支結構
主義及後結構主義的影響，尤其是

法國思想家羅蘭・巴特和米歇爾・
傅柯的創見。這種理論主張：任何
影像的意義都不再取決於作者意
圖，作者也無法壟斷作品詮釋，影
像意義只取決於它與其他影像或符
號的相互參照（reference）。

本章探討的當代藝術攝影，便是從上述思考出發的成果。很明顯，我們對這些照片的觀看經驗會隨人們記憶裡的影像而變，例如家庭快照、雜誌廣告、電影劇照、監視影像、科學研究、老照片、藝術作品照，以及繪畫。我們對這些影像極為熟悉，因此，決定照片意涵的關鍵，既來自某些特定影像，也來自我們對影像類型的文化知識。這些照片讓人意識到自己在看什麼、如何觀看，以及影像如何觸發、形塑人們的情感及對世界的理解。後現代影像批評的貢獻，在於促使攝影者與觀看者清楚察覺影像傳達了什麼文化符碼。

美國攝影家辛蒂・雪曼的作品精準召喚了電影劇照、時尚攝影、色情影像及繪畫裡的人物經典儀態，在許多層面上都堪稱後現代藝術攝影的最佳範例。70年代以降的攝影論述，若涉及影像類型的挪用拼貼，最常探討的也是雪曼的作品。90年代，評論界宣告了雪曼的《無標題劇照》系列187 是後現代藝術創作者自覺的重要先驅（以現代主義的原創性而言，這顯得有點諷刺）。雪曼在69張中等尺寸的照片裡各扮演一位女性角色，照片的設想是喚起50、60年代黑白電影中那神祕但充滿敘事張力的視覺片刻。《無標題劇照》的驚人之處是觀者可以輕易認出每個女性角色所代表的「類

型」。雖然我們只知道照片搬演的電影情節梗概，但由於熟悉這類電影的文化符碼，人們仍能輕易解讀影像所暗示的故事情節。《無標題劇照》因此印證了女性主義理論的主張：所謂的「女性特質」並非女性與生俱來的天性，而是文化符碼的建構成果。照片的攝影者與模特兒都由雪曼本人擔綱，整個系列成為後現代影像實踐的完美結晶：她是觀察者，也是被觀察者。她同時也是唯一的模特兒，出現在所有影像裡，這便意味著女性特質是可以裝扮、操演1、改變及模仿的。雪曼把攝影者與被攝者兩種角色混而為一，以此呈現的女性特質挑戰了若干影像議題，例如影像再現了**誰**？影像裡投射的「女性特質」是**經由**誰來建構？又是**為了**誰而建構？

雪曼利用視覺快感探討影像與身分議題，人們在《無標題劇照》的敘事推演中得到的滿足、愉快，就是觀看經驗的一部分。在另一個規格龐大、色調豐富的無標題系列作品裡，雪曼盛裝打扮、擺出姿勢，一臉舞台濃妝，戴上尺寸不合的義臉與義肢，此一歷史肖像畫系列是雪曼商業成績最亮眼的作品之一。它們是必須掛在藝廊牆上的驚人藝術品，卻又暗暗諷刺了肖像藝術家倚賴金主贊助的傳統，同時還具有宏偉且令人深刻的美學格局，以及後現代的批判思考2。

187 *Untitled #48,*
 1979
辛蒂・雪曼
《無標題 #48》

雪曼在70年代末《無標題劇照》(*Untitled Film Stills*) 系列扮演電影裡的各種女性角色，藉此展現女性特質並非與生俱來的本性，而是社會集體建構的成果。

188
—
Yasumasa Morimura,
b. 1951
*Self-portrait (Actress)
after Vivien Leigh,* 1996
森村泰昌
《自拍肖像（女演員）模仿費
雯麗》

與雪曼手法相近的創作者中，以日本攝影家森村泰昌最為名聲響亮，他在1985年開始執行的《藝術史自拍肖像》(*Self-Portrait as Art History*)計畫裡扮裝演出，至今未歇。此一系列的首張作品，是他扮裝成當時日本最著名的歐洲藝術家梵谷。森村泰昌最著迷的照片主題是「名聲」，他的身分百變多端，從著名藝術家、女演員到藝術界最具魅力的人物原型 **188** 都有。森村泰昌的非西方與男性身分，某種程度上就像雪曼作品的相對面，但要理解他的作品，我們仍得對西方通俗影像的美學觀與誘惑力有所認識。森村泰昌不斷提醒觀眾注意他的雙重角色：他既是戲謔的攝影家，又是備受崇拜的特定藝術家或演員。

妮基·李的作品，同樣也混合了觀察、表演與攝影。她將作品視為一場「計畫」，而這也指出她為了融入各種社會群體（主要是美國），在研究和準備上下了多大的工夫。妮基的作品計畫包括《西班牙人》(*Hispanic*)、《脫衣舞孃》(*Strippers*)、《龐克》(*Punk*)、《雅痞》(*Yuppie*)及《華爾街經紀人》(*Wall Street Broker*)等。她首先仔細觀察群體的社交習俗、服飾穿著與肢體語言，然後改變自己的外貌，讓自己看起來就像社群的一員。拍攝者若非參與這項計畫的友人，就是該團體的成員。本書所附影像出自《西班牙人計畫》**189**，右邊的妮基·李為了這個計畫改變了自己的體重、髮型、眼睛與膚色。

189
—
Nikki S. Lee, b. 1970
The Hispanic Project (2),
1998
妮基·李
《西班牙人計畫（2）》

崔許・莫里西的《7年》<u>190</u> 結合了私人照片所保存的家庭記憶，以及家庭攝影慣用的視覺語彙。家庭快照可以觸發記憶，讓觀者重新檢視個人身分與家庭關係。莫里西與姊姊同在作品裡擔綱演出，《7年》的拍攝主題是潛藏在家庭攝影中家人關係的弦外之音。道具、衣服來自莫里西雙親的閣樓儲藏室，還有一些則是她為了配合拍攝情境添購的二手舊貨。

紀麗安・渥林（參見第1章）的《相簿》<u>191</u> 探討的也是家族史。她在這個令人不安的系列裡扮裝演出，詮釋家庭老照片裡的雙親、兄長、叔舅以及自己。包括她扮演少女時代的自己，再拍成大頭照；扮成兄長，在臥房拍隨性快照；扮成還未生下渥林的母親，在攝影棚拍肖像照。在本書所附照片<u>191</u> 裡，渥林挪用了父親昔日的身分：一個精幹俐落的青年。渥林在所有照片中都戴上假臉（根據照片上家人臉部特徵與表情所訂製），完美無瑕地模仿肖像照裡的面容，但又刻意在面具的眼窩邊緣留下破綻，觀眾因此得以微妙但確切感受到渥林其實是挪用了他人的身分。

重新詮釋經典流行影像也是當代藝術攝影的常見主題。在《模仿赫姆・紐頓的「她們來了」》（*After Helmut Newton's 'Here They Come'*）<u>192</u> <u>193</u> 裡，

190 Trish Morrissey, b. 1967
July 22nd, 1972, 2003
崔許・莫里西
《1972 年 7 月 22 日》

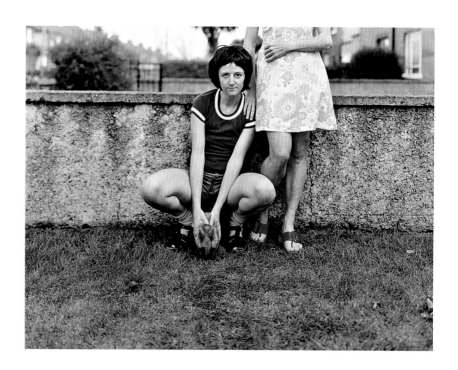

191
Gillian Wearing
*Self-Portrait as my
Father Brain Wearing,*
2003
紀麗安‧渥林
《扮成家父布萊恩‧渥林的自
拍肖像照》

渥林在《相簿》（*Album*）系
列重新詮釋家庭相簿裡的老
照片。她戴上假臉面具，卻
刻意讓眼睛周遭的面具痕跡
清楚可見。她藉助攝影挪用
親友的身分與這些人的生命
片刻，敏銳地傳達出一種熟
悉中的反常感。

藝術家賈米瑪‧史塔莉擺出時尚
攝影家赫姆‧紐頓1981年二聯作
（diptych）照片裡的人物姿勢。紐頓
的照片是四位模特兒大步走向攝影
機，史塔莉在仿作裡扮演其中一
人，先是全身赤裸，只有腳上穿著
高跟鞋，然後再穿上全套服飾。史
塔莉不止模仿了紐頓作品中某一個
模特兒的站立位置，還引用紐頓招
牌的黑白風格，並藉著左手的快門

線凸顯自己的作者身分。如同辛
蒂‧雪曼的《無標題劇照》，史塔
莉批判（並在某種程度上重新翻
製）紐頓的經典影像，此一策略的
關鍵是，她既是照片的主體，也是
客體。這件作品具有獨樹一幟的客
體化性質與視覺刻板印象，並同時
說明了攝影所經歷的轉變：從紐頓
時代的雜誌內頁，轉向史塔莉時代
的藝廊牆面。

192
193
Jemima Stehli, b. 1961
After Helmut Newton's 'Here They Come', 1999
賈米瑪・史塔莉
《模仿赫姆・紐頓的「她們來了」》

194
195
196
Zoe Leonard, b. 1961;
Cheryl Dunye, b. 1966
The Fae Richards Photo Archive, 1993-96
佐伊・萊歐娜、雪若・鄧依
《費伊・理查斯攝影檔案庫》

在巴西藝術家維克・慕尼茲的《行動照片1》185 裡，人們可以馬上辨識出攝影家漢斯・納穆斯在1950年拍攝美國抽象表現主義畫家傑克森・波拉克的經典影像。慕尼茲的作品就像沖印低劣、成像模糊的複製品。他用巧克力糖漿臨摹納穆斯的照片構圖，再拍攝這件詼諧、貼切的滴畫肖像3。慕尼茲在其他作品中也使用類似技巧，高明地把巧克力、毛線、灰塵、電線、糖、泥土甚至義大利肉醬麵麵條（用來複製畫家卡拉瓦喬的肖像作品）等原始材料轉化為視覺幻象。

視覺風格與刻板印象的藝術挪用，也可見諸佐伊・萊歐娜與雪若・鄧

依的《費伊・理查斯攝影檔案庫》194 - 196。萊歐娜與鄧依替一位名為費伊・理查斯的虛構角色建構了攝影資料庫，她被設定為20世紀初至中期的黑人電影暨夜總會明星。這些照片是為鄧依執導的電影《尋找西瓜女》4所拍，仔細仿製了簽名宣傳照、電影劇照與個人生活照，並添加破舊老照片常見的折痕污點。這些物品隨後擺放在玻璃罩內小心展示，宛如曇花一現的歷史痕跡。她們虛構的費伊・理查斯個人史，內容結合了20世紀諸多黑人藝術工作者的真實際遇，但也虛構了一些生平，包括事業成功、生活富裕、充滿創意、快樂向上等。這個直到晚年才安詳辭世的女同志，挑戰了黑

Zoe Leonard . Cheryl Dunye

與這張照片一同展示的圖說寫道：「文件摘要：法迪・法科爾瑞（Fadi Fakhouri）博士少數流傳於世的照片，是他1959年唯一一次造訪法國時的自拍肖像照系列。這些照片後來保存在一個咖啡色小信封袋內，上面用阿拉伯文寫著『我從來就不記得』」。

人演員歌星總是聲名狼籍、悲劇纏身的陳腔濫調。這些虛構的檔案照片幾可亂真，觀者很難分辨真假。

美國攝影家柯莉兒・斯科爾的《海嘉／簡斯》（*Helga/Jens*）系列，拍攝的是德國男學生簡斯在德國風景中或室內空間裡配合劇情擺出姿勢。他的姿勢出自美國藝術家安德魯・魏斯（Andrew Wyeth, 1917-2009）於1986年發表的《海嘉》（*Helga*）畫作。《海嘉》系列露骨展現了魏斯對年輕女性的性愛執迷。斯科爾之前的作品大多著重年輕男性的陽剛氣質，這在90年代過度氾濫的年輕女體影像裡尤其顯得獨樹一幟。在《海嘉／簡斯》計畫的中期階段 **197**，斯科爾會將小張的印樣貼在海嘉畫作旁作為回應。她編導的這些影像使用當代道具，扭轉了海嘉繪畫裡的性別張力與性慾對象，十分

批判。斯科爾的創作意圖，不止在於重製另一位藝術家的作品，也企圖利用《海嘉》去重新思考魏斯畫作所傳達的藝術家與模特兒關係。這些照片關切的是對話，而非模仿，它們提供斯科爾一條積極探索的途徑，直到她能將藝術家的慾望與投射合而為一為止。

由黎巴嫩藝術家瓦利・拉德主導、自1999年執行至今的圖鑑計畫，主要藉由虛構資料來傳達對抗記憶（counter-memory）或歷史觀[5]。這件混合媒材的藝術計畫是對黎巴嫩內戰（1975-91）的藝術證言，探討戰火下的人權迫害、社會代價，以及媒體扮演的角色，內容包括幻燈片、錄像毛片，以及該戰事權威史家法迪・法科爾瑞博士的筆記本 **198**。計畫的呈現方式包括影片放映、照片重製與幻燈片講座，觀眾很難看出

The Atlas Group / Walid Ra'ad

199 Joan Fontcuberta, b. 1955
— *Hydropithecus*, 2001
瓊・方庫塔
《水生物種》

「標本極為良好的保存狀態，目前已有諸多理論可以解釋。從脊椎的弓形姿勢、兩個前肢的閉合狀，以及側面呈現的頭蓋骨，我們可以推測這個水生物種是在睡眠時被迅速活埋的。這也解釋了為何其骨頭並未破碎，雖然身體的柔軟部分（如肌肉韌帶等處）皆已消失。其死亡及骨頭掩埋狀態，可能是海底地層變動造成的。」

這些檔案資料其實都是出於假造。這件作品檢視了檔案資料的特性如何觸發我們對社會動盪與歷史的片面、情緒化理解。運用想像力建構假檔案庫的手法，比較少直接運用在嚴肅的政治議題上，更多時候是西班牙攝影家瓊・方庫塔的那類作品：完美過頭、滑稽捏造的假攝影

200 Aleksandra Mir, b. 1967
First Woman on the Moon, 1999
亞歷山卓・米爾
《首位登月女性》

檔案。方庫塔《植物標本》（*Herbarum*, 1982-85）裡的超現實植物造型，在白色背景前優雅宛如雕塑，令人憶起20世紀初植物攝影家卡爾・布洛斯菲爾德（Karl Blossfeldt, 1865-1932）的著名風格。但在仔細檢視下，會發現照片裡的植物其實是不同植物與材料的人工拼貼，包括了

動物碎塊。在系列作品《動物誌》（*Fauna*, 1988）裡，他開了探險與人類學攝影一個玩笑。他為虛構的德國科學探險家彼得・艾默森－豪芬（Peter Amersen-Haufen）建立檔案，內容包括科學家發現的巨型蝙蝠與飛行象。在《海妖人魚》<u>199</u>計畫裡，方庫塔記錄了新近出土的美麗人魚化

石殘骸，煞有其事地分析了這個幻想世界水生物種的芳齡與生活方式。荷蘭藝術家亞歷山卓・米爾的《首位登月女性》創作於人類登陸月球30週年之際，她在荷蘭海岸的沙灘上建造假的月球表面，工程浩大。米爾的計畫包括了假太空人團隊宣傳照，成員全是女性，外形混合了兩種女性刻板形象：空中小姐與正在向丈夫揮手的太空人之妻，這是60年代末行動藝術的喜劇版。在本書所附照片 <u>**200**</u> 裡，米爾甚至嘲弄了同樣盛行於60年代的地景藝術：她興建龐大的沙丘城堡，在頂端插上美國國旗，再用傾斜的空照角度及專業攝影師的認真態度，將轉瞬即逝的沙灘基地永遠留存在影像裡。

201 Tracey Moffatt, b. 1960
Laudanum, 1998
崔西・莫法特
《鴉片酊》

截至目前為止，本章探討的作品都只涉及20世紀的攝影風格類型，事實上19世紀的攝影過程與規格，如今也受許多當代藝術家青睞。崔西·莫法特的《鴉片酊》[201] 系列由19張凹版沖印（photogravure）照片構成，這是一種頗為複雜的沖印程序，盛行於19世紀中葉。藉由早期物質型態的表現力，這些照片締造出生動奇幻的故事情節。莫法特作品的靈感之一是英國維多利亞時期通俗劇，它們通常以燈箱幻燈片或立體攝影（stereoscopic photographs）呈現，是當時流行的社交娛樂。她的作品也指涉了20世紀初德國表現主義電影裡的戲劇化陰影效果，照片裡兩位主角分別是歐洲仕女與亞洲僕人，莫法特利用她編導的心理劇，從殖民主義、階級、性別與毒品角度探討奴隸制度，獨具巧思地用藝術呈現歷史情境，證明了社會歷史議題不是人類學或文字書寫的禁臠。

英國藝術家科奈莉婭·帕克自90年代中葉起，也開始在系列作品《被忽略的物件》（Avoided Objects）裡巧妙運用傳統攝影形式。帕克挑選能夠表現歷史關鍵事件與人物的殘存痕跡，例如物理學家暨數學家愛因斯坦在黑板上用粉筆書寫的方程式，或是本書插圖裡的希特勒黑膠唱片收藏[202]。帕克使用通常用在科學研究上的顯微照相機，由於拍攝距

離極近，物體的視覺外貌變得十分抽象，人們必須藉由隱喻與直覺來理解這些歷史殘跡。愛因斯坦的方程式即便完整拍攝下來，對我們而言仍然是無字天書。在帕克的鏡頭下，愛因斯坦書寫的符號宛如附著在黑板上的分子結構，或不過是單純由碳酸鈣構成的粉筆灰。她用顯微攝影拍攝希特勒收藏的唱片的溝槽[202]，讓人不禁想像物件本身的歷史，例如唱片表面的刮痕是在何時由何人所造成？我們也會想起希特勒同時是藝文愛好者與殘酷獨夫的怪異二元性。

另一個當代藝術攝影常使用的早期攝影裝置，是文藝復興時代西方畫家的暗箱。暗箱由箱狀的大型空間

202 Cornelia Parker, b. 1956
*Grooves in a Record
that belonged to Hitler
(Nutcracker Suite)*, 1996
科奈莉婭·帕克
《希特勒黑膠唱片的溝槽（胡桃鉗組曲）》

構成，可以是房間或箱子，外部光線經由孔徑射入，在箱子內壁形成上下顛倒的影像。德國藝術家薇拉・露特打造自己的暗箱房間，將相紙貼滿孔徑對面的室內牆壁，外部景色的光線射進孔徑，在相紙表面形成上下顛倒、明暗對反的負像。本書這張照片是法蘭克福機場維修坪，由三段照片構成<u>203</u>，景物裡的陰影與其他暗部，在令人敬畏的大尺寸影像裡變成發光的亮部。由於曝光時間長達數天，照片記錄了諸多班機來往起降的痕跡，造成模糊鬼魅的幽暗感。

近年來攝影家紛紛追尋早期攝影的神奇魔力，因此1830與1840年代的攝影術頗有復甦跡象。歷史上最早的攝影術，是又稱為光繪成像

（photogenic drawing）的實物投影法（photogram）。攝影者將小物體擺在感光相紙上，然後用光照射，物體的負像剪影便會留在相紙上，經沖洗顯現出來。實物投影不必運用相機或光學器材，僅需攝影術的化學程序便可創作，因此是一種發自內在、直接的表現手法6，並非人類感知的反映。

英國藝術家蘇珊・德吉斯運用這種手法記錄河川海水的流動<u>204</u>。她通常在夜間工作，先將大張相紙固定在金屬箱裡，然後擺在河面下或海面下，打開箱蓋，對著箱內相紙打光，讓水的流動在相紙表面成像。在德吉斯的西南英格蘭陶河（River Taw）照片裡，她將光源擺在河邊的樹枝上，使樹枝輪廓成為水面上的

204 Susan Derges, b. 1955
*River, 23 November,
1998*, 1998
蘇珊‧德吉斯
《河流，1998 年 11 月 23 日》

德吉斯重新探索古老的攝影技術：無需動用相機的「實物投影」——放在相紙上方的物體，經光線照射後會留下輪廓陰影。在德吉斯極度倚賴直覺的攝影裡，相紙被放在河面下，她再從上方樹枝打光，同時拍下水波流動與樹枝輪廓。

剪影。她的照片色調取決於兩個因素：鄰近城鎮的光害程度，以及隨著時節變化的水溫。德吉斯的影像尺寸接近真人大小，在藝廊展示時效果強烈，觀者彷彿沉入纖細獨特的水流。德吉斯讓當代藝術界重拾攝影術早期前輩的實驗之風。她把夜晚地景當成暗房，讓河水洋流成為底片，提醒人們早期攝影史看重的變通應對與直覺，以及這種態度對現代藝術創作的啟示。與此相對的是亞當‧弗斯那同樣傑出、但主要攝製於棚內的實物投影。他曾拍攝水面漣漪、花朵、兔子內臟、縹緲煙霧，以及鳥類飛行等，是少數致力於復興「銀版攝影術」[7]——史上第一項專利攝影術的當代藝術家。銀版攝影與實物投影類似，成果獨一無二，沒有底片可以重覆沖

印。這種攝影術是將影像蝕刻在塗滿感光原料的鍍銀面板上，受光強烈的部位會變成霜白色。就像19世紀早期攝影前輩的作品，弗斯的銀版攝影尺寸小且影像模糊，觀者會移動身軀與雙眼，試圖看清幽靈般的影像，而這種彷彿天啟的特質正是銀版攝影與生俱來的。弗斯使用銀版攝影刻畫帶有哀傷色彩的題材，例如帶著蕾絲邊的受洗洋裝、蝴蝶、天鵝，以及本書這張微弱的自拍肖像 **205**。

當代藝術攝影挪用、改造影像的方式，還包括對現存照片的彙整。這種手法大多針對作者不詳的俗民照片，將之排成格狀、組合起來，或與其他照片並置比較。在某種程度上，藝術家就像圖片編輯或策展

205 Adam Fuss, b. 1961
from the series *'My Ghost'*, 2000
亞當・弗斯
出自《我的鬼魂》系列

人，藉由詮釋（而非拍攝）來形塑照片意義。

美國藝術家約翰・迪佛拉蒐集1930年代初為了連戲而拍攝的電影場景照**206**。這些照片大多攝於好萊塢華納兄弟片廠，用來記錄拍片現場的道具、燈光與演員位置。以當代脈絡來說，它們是在無意間成為當今盛行的建構式劇畫攝影的前輩（見第2章）。迪佛拉整理的照片意義重大，照片所記錄的空間其實完全是為了拍片所建構的虛假場景，讓人們冥思電影所締造的、關於家庭及正常生活的歷史幻象。

206 John Divola, b. 1949
— *Installation: 'Chairs', 2002*

約翰・迪佛拉
裝置：《椅子》

影像出處：電影《假紳士》（*Jimmy the Gent*），1934/2002

迪佛拉彙整1930年代的電影場景照片。這些照片的原始用途，是每次開機拍攝時用來核對燈光與道具的位置是否連戲。這種建構出的室內場景有種本質上的戲劇感，視覺上十分神似劇畫攝影。

美國藝術家理察‧普林司在70年代末的第一波後現代攝影潮流裡脫穎而出。他翻拍看板廣告，但裁掉畫面裡的商標與文字，只呈現出高度資本主義那粗粒子、色彩飽滿的視覺幻想。他在1986年拍攝萬寶路香菸廣告裡被浪漫化的美國牛仔，雖然態度批判，但又同時拜倒於廣告的視覺誘惑。普林司的跨媒材藝術創作不僅機智、高明，而且具顛覆性。他的作品《無題（女友）》<u>207</u>彙整了騎士文化兩大勳章（女孩與摩托車）的業餘照片。這些照片既是男性陽剛文化的精準觀察，也幾

可視為獨特的攝影類型。

德國藝術家漢斯－彼得‧費爾德曼主要的作品是各種尺寸的影像書[8]，從例如本書附圖《窺淫狂》<u>208</u>的口袋翻頁書到大部頭的磚頭巨冊，他將各種照片，包括他發現的、所蒐集的以及圖庫檔案裡的無名影像，以詼諧的方式並置、反覆呈現。佛德曼的照片沒有圖說與拍攝日期，宛如喪失了功能與歷史、不具脈絡的連環影像，其意義取決於這一連串影像相互件用所觸動的思緒。佛德曼以一視同仁的態度處理20世紀

<u>207</u> Richard Prince, b. 1949
Untitled (Girlfriend),
1993
理察‧普林司
《無題（女友）》

Hans-Peter Feldmann,
b. 1941
Voyeur, 1997
漢斯－彼得・費爾德曼
《窺淫狂》內頁

氾濫的俗民流行影像，藉此提醒我們：影像詮釋的背後，總帶著主觀與潛意識色彩。

美國攝影家蘇珊・梅瑟拉斯1991年發動了規模宏大的檔案搶救計畫。她當時已因新聞攝影工作而聞名於世，例如獲獎的1978年尼加拉瓜叛變報導。90年代初的第一次波灣戰爭後，梅瑟拉斯開始拍攝伊拉克北部的庫德族萬人塚與難民營。庫德族的故鄉庫德斯坦自第一次世界大戰後不斷受戰火蹂躪，族人遭伊拉克當局欺壓迫害，文化與族裔認同也受到空前威脅。有鑑於此，梅瑟拉斯開始探訪流離於世界各地的庫德族社群，尋覓蒐集各類私人照片、政府文件與媒體報導，集結成

一個資料庫，內容是庫德斯坦的歷史及其與西方世界的關係。《庫德斯坦：在歷史的陰影下》（*Kurdistan: In the Shadow of History*）內容廣博，包括書籍、展覽及網路倡議計畫。她把重新組織過的檔案資料當作喚醒記憶的觸媒，對象不止是庫德族人，也涵蓋所有曾接觸庫德斯坦歷史文化的新聞工作者、傳教士，以及殖民地行政官員[9]。

英國藝術家泰西塔・迪恩的《俄羅斯結局》（*The Russian Ending*）系列，源自她購於跳蚤市場的20世紀初俄羅斯明信片。明信片上的事件有的簡單易懂，例如葬禮隊伍或戰後景象，有的則刻畫怪異的表演場面，意義難以解讀[210]。迪恩將明信片放

Nadir Nadirov in collaboration with Susan Meiselas(b. 1948)
Family Narrative, 1996
納迪爾・納迪羅夫與蘇珊・梅瑟拉斯合作
《家庭故事》

「我們仍住在村裡。這是塊搬遷區，多年來為了活下去，人們總是不斷爭鬥。為了讓家人上學唸書，祖父付出了代價。我們今日的成就如下：（中間）Karei Nadirova，她是Sadik、Anvar與納迪爾・納迪羅夫的祖母；（逆時針起）Rashid，Pharmacia公司總裁、北哈薩克股東協會成員；Zarkal，老師；Abdullah，老師；Azim，石油控股公司Shimkent Nefteorient副總裁；Falok，母親；Nazim，Shimkent地區醫院泌尿科主任；Zarifa，幼稚園園長；Kazim，博士，哈薩克化學暨科技中心院長；Azo，新肯住屋管理處官員。」（納迪爾・納迪羅夫，1960年代老照片）

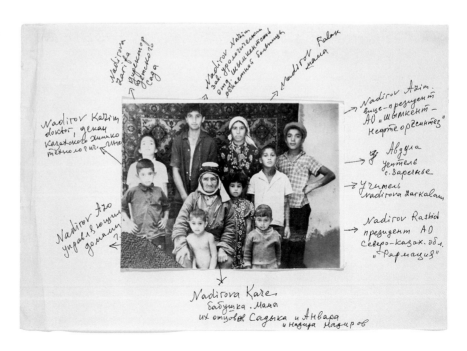

大，再用凹版沖印成調性偏軟的照片，上面附加她的手寫注解。這些注記布滿整張照片，就像電影導演在指示每個場景的故事該如何發展。如同作品標題所示，迪恩特別關切這些劇本的各種可能結局。她試圖檢視我們對歷史圖像的理解有多麼含混模糊，而在把歷史虛構化的過程中，導演或影像工作者的共謀程度又有多深。

德國藝術家尤阿希姆・舒密特利用廢棄照片、明信片與報紙影像進行創作。他將這些影像歸檔，並用近似策展的手法，將藝術價值最被低估的照片分門別類，藉此回收利用其影像意涵。舒密特在1982年展開《來自街頭的圖像》計畫[211]，集結了他在不同城市尋獲的近千張照片，照片必須是被拋棄的，這是照片選取的唯一標準，而他撿到每張照片都會悉數納入檔案。這些照片有的充滿刮痕破損，有的則被撕毀塗污，由於曾遭丟棄，因此代表了個人記憶的失落與否定。本章提及的各種檔案建構手法，皆凸顯了照片作為證據時讓我們尋回了什麼，也說明了當影像成為物件時，可以

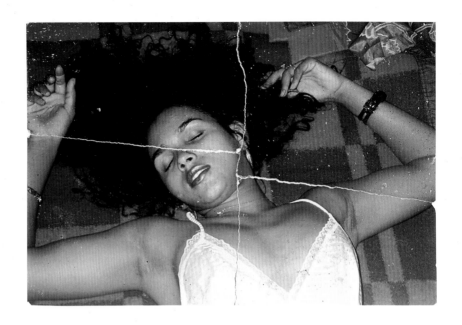

Joachim Schmid,
b. 1955
*No.460, Rio de Janeiro,
December 1996*
尤阿希姆・舒密特
《里約熱內盧，460 號，1996
年 12 月》

施密特的《來自街頭的圖
像》（*Pictures from the
Street*）計畫，內容是人們遺
失或丟棄的照片。在某些照
片裡，原物主想在感情生活
上拋棄或清除照片中人物的
跡象特別強烈。

212 Thomas Ruff, b.1958
Nudes pf07, 2001
托馬斯・魯夫
《裸體 pf07》

幫助我們重建遺忘的歷史，並對著
這些照片投射歷史與情感想像。

回收、搶救現成照片，可使得影像
中或明確或隱晦的主題重獲生機。
有別於此，另一種當代藝術攝影則
質疑了影像是否能凝結真實。70年
代晚期的後現代攝影有股盛行的主
張：照片是既存影像的複像，而非
未經中介的視覺成果。在2000年初
的《裸體》系列裡，托馬斯・魯夫
（參見第3章）從網際網路下載色情
影像，放大並提高數位畫素，真槍
實彈的性交場景因此變得遙遠疏離
212。照片的色調甜膩，顯示了在這
些美麗的照片中，理想化是呈現題
材的關鍵因素，而任何題材（在這
裡是魯夫相對新穎的影像製作與觀
看）都能成為美學形式的沉思。

自攝影術誕生以來，所有攝影創作
與詮釋，都免不了會與更早的影像
產生關連與對比。對個別攝影實踐
來說，別的照片都是它要跨越的障
礙、要趕上的標準，以及要挑戰的
論述。在美國攝影家蘇珊・李普爾
的作品《旅行》（*Trip*）裡，50張關
於美國小鎮的黑白照片不但記錄了
各種地點，也展現了美國紀實攝影
傳統是如何呈現這些場景。李普爾
探訪與舊有影像相關的現代位置，
例如本書所附影像213，在形式上便
引用了美國攝影家保羅・史川德
（Paul Strand, 1890-1976）的1966年現代
主義攝影經典《白柵欄》（*The White
Fence*）。

瑪凱塔・奧塞瓦的黑白概念攝影在
其母國捷克頗受爭議，在捷克社會

Thomas Ruff

213 Susan Lipper, b. 1953
Untitled, 1993-98
蘇珊・李普爾
《無題》

裡，黑白影像仍是大部分藝術與紀實攝影的首選。雖然《那些我不記得的事情》214 尺寸寬達150公分，奧塞瓦卻採取「去作者化」的歷史風格拍攝。事實上，這張照片由於影像粒子很粗，看起來像是30年代老照片的翻拍照。影像刻畫的是捷克電影導演馬丁・佛利克（Martin Fric, 1902-68）1934年委託建築師拉迪斯夫・札克（Ladislav Zak, 1900-73）設計的別墅房間。奧塞瓦2000年探訪這個房間時，佛利克的遺孀才過世沒幾個月，她生前竭盡心力維持丈夫在

世時的空間原貌，而為了回應時間在此凝結的氛圍，奧塞瓦以房屋興建年代的紀實攝影風格拍攝，藉此強調此一地點的歷史感。

托布永・羅德蘭照片裡的挪威風光，同時具備了崇高昇華的美感與風景藝術的陳腔濫調215。影像構圖模仿了描繪美麗風景的一貫俗套，例如朦朧縹渺的日出日落最早出自風景繪畫，並在畫意攝影、專業自然攝影，乃至於業餘假日快照裡不斷出現，堪稱為田園自然風情的經

214 Markéta Othová, b. 1968
Something I Can't Remember, 2000
瑪凱塔・奧塞瓦
《那些我不記得的事情》

Markéta Othová

Torbjørn Rødland,
b. 1970
Island, 2000
托布永‧羅德蘭
《島嶼》

典畫面。羅德蘭深知這種照片有多諷刺：觀影者若要體驗風景背後蘊含的感傷，就必須回想其他運用類似手法引發情緒的影像。凱蒂‧葛爾南的《楓糖廠路》（*Sugar Camp Road*）系列 **216**，也運用了既有的攝影風格。她在美國地方報紙刊登廣告徵求模特兒，而前來應徵的陌生人須事先決定自己要穿什麼、擺什麼姿勢。因此，在一定程度上，葛爾

南拍攝的是被攝者早在心裡設想好的形像。在本書所附照片圖裡，被攝者選擇抒情的呈現方式，朦朧陽光灑落在她輕薄的衣物上，姿勢有如維納斯女神雕像[10]，又有著60年代商業攝影的俗媚[11]。

在挪威藝術家薇碧克‧坦德伯格這張出自《黎妮》（*Line*）系列的照片裡**217**，拍攝者與被攝者的關係複雜

Katy Grannan, b. 1969
Joshi, Mystic Lake,
Medford, MA, 2004
凱蒂・葛爾南
《喬希、神祕湖、麻州米德福
特市》

難解，她們可能是親密的、專業的、疏離的，或是在模擬以上各種立場。事實上，這系列作品是坦德伯格運用數位修圖技巧，將自己的臉部特徵混入友人的面容裡，藉此闡述攝影肖像無論看來有多麼真誠，拍攝者多少都在被攝者身上投射了自己的影子。這張照片在本質上揭露了後現代主義為當代藝術攝影開啟的空間：創作者可以刻意塑造感興趣的拍攝主題，意識到自己將要進入何種影像傳統，並透過人們已知的圖像來觀看當代世界。

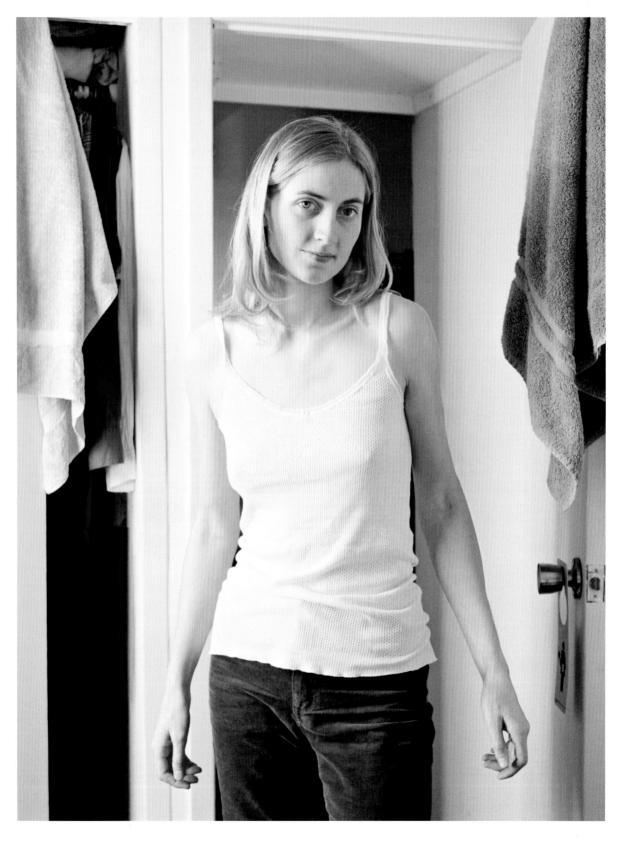

217 Vibeke Tandberg,
b. 1967
Line #1-5, 1999

薇碧克‧坦德伯格
《黎妮 #1-5》

乍看之下，坦博兒像是在友人黎妮的家裡拍出這張簡單直接的肖像。事實上，她使用數位科技修圖，讓自己的臉部特徵融入友人面容，藉此將攝影者與拍攝對象的親密關係具象化。

注 **1**

此處不將perform翻成一般慣用的、主動性質較濃的「表演」，而選擇為比較含混、被動的「操演」，是為了提示辛蒂‧雪曼作品與性別理論家Judith Butler的重要概念performativity的關係。雪曼作品雖然具有強烈的戲劇感，也是她自覺、主動完成的藝術成果，但對女性角色與女性特質的探討，與Butler性別理論頗有氣味相投之處，暗示了日常生活中的性別特質，也常是人們在自覺或不自覺狀況下，重複「操演」的成果。譯注

注 **2**

關於辛蒂‧雪曼的中文論述，可參考劉瑞琪著《陰性顯影：女性攝影家的扮裝自拍像》（遠流）一書。譯注

注 **3**

作者認為慕尼茲的作品手法高明、貼切，是因為傑克森‧波拉克的抽象表現主義繪畫，一向以油墨狂野灑滴在畫布上而著稱於世。慕尼茲用巧克力糖漿「滴」出波拉克的肖像圖樣，因此是對畫家手法的另類致意。譯注

注 **4**

雪若‧鄧依執導的《尋找西瓜女》（*Watermelon Woman*）是女同志電影經典，曾於1997年台北金馬影展放映，引起極大轟動。譯注

注 **5**

瓦利‧拉德與其虛構的「圖鑑團體」（The Atlas Group）曾參加2004年台北雙年展，當年主題為「在乎現實嗎」（*Do You Believe in Reality*），展出作品《我的脖子比一根毛髮還細：1975-1999黎巴嫩內戰汽車炸彈實錄》（*My Neck Is Thinner Than A Hair*），探討黎巴嫩內戰期間各路國民軍使用汽車炸彈的情形，延伸資訊可見2004年雙年展網站。譯注

注 **6**

亦有人將這種手法稱為「無相機攝影」（Camera-less Photography），相關論述

可參考英國Victoria and Albert Museum的2010-11特展 "*Shadow Catchers: Camera-less Photography*" 網頁 https://bitly.com/cameraless。譯注

注 **7**

1839年法國政府向Louis Daguerre購買銀版攝影術（daguerreotype）專利，並將其「公諸於世」（歸在public domain裡，而非任何人的「私產」），此舉使得daguerreotype迅速流傳，傳統攝影史因此多將1839年視為攝影術的「元年」。譯注

注 **8**

此處不譯作攝影集，而選擇較繞口的影像書，是因為佛德曼的作品多是他長年「蒐集」的各種影像，例如新聞照、郵票、繪畫、紀念品、廣告等，類型眾多紛雜，不宜與傳統攝影集混為一談。譯注

注 **9**

梅瑟拉斯主導的庫德斯坦網路檔案庫akaKURDISTAN，網址為http://www.akakurdistan.com/。此外，本書第6章介紹的攝影理論家艾倫‧薩庫拉曾寫過一篇重要文章評論梅瑟拉斯的庫德族檔案庫，簡短但精確地剖析了攝影倫理、視覺檔案、傅柯典範與國族認同的關連。見：*Sekula, Allan* (2008). *Photography and the Limits of National Identity. In K. Lubben (ed.), Susan Meiselas: In History.* (pp. 342-344). *Göttingen: Steidl*。譯注

注 **10**

Venus de Milo，即斷臂維納斯，或許是世界上最著名的維納斯雕像，與蒙娜麗莎並列為巴黎羅浮宮的鎮館之寶。譯注

注 **11**

此處將kitsch翻成俗媚，而非一般常見的媚俗或庸俗，是因為後者的語意裡，比較具有高低價值的道德批判，kitsch雖然可作此解，但也可能意指明知平庸俗氣，卻刻意挪用的文化手法或視覺風格，本書描述的便屬此類，故折衷譯為俗媚。譯注

218

PHYSICAL AND MATERIAL

物質與材質——第 *8* 章

Florian Maier-Aichen,
b. 1973
The Best General View,
2007
佛羅里安‧邁爾－艾徹
《最佳全面視野》

邁爾－艾徹在這件作品裡挪用現成影像，翻拍一張印出來的照片。他提醒我們留意，即便看來最簡單明瞭的影像，也可能是當代攝影重新脈絡化與中介後的成果。

本章標題出自藝術家泰西塔‧迪恩（見第7章）2006年為了錄像作品《柯達》（*Kodak*）附加圖冊所寫的精彩短文〈類比〉[1]。迪恩這部44分鐘的影片攝於柯達公司的法國索恩河畔沙隆廠，製造傳統底片的大型機器正轟轟作響，只是機器捲動的並非透明底片，而是咖啡色測試紙[2]。迪恩在文章裡引用一位工廠經理的話，說明柯達傳統底片為何前景黯淡：幾乎沒有人關切傳統攝影與數位攝影的差異了。本章介紹的藝術

家不但留意到兩者的差異，並在作品裡有意識地處理轉變中的攝影意涵與相關連結。

大體來說，數位攝影（與其便利迅速的散布）已經徹底改變了攝影產業，以及人們在公私領域運用攝影的方式。攝影能夠達成什麼？將攝影視為藝術又代表了什麼？近年來對上述議題的理解也出現變化，同時，藝術成品的創作脈絡與條件，如今有一部分也已被揭露而不再神

祕。當代藝術攝影較少使用功能完備的既有視覺技術，而更傾向創作的每道步驟都由自己做決定。此一走向與攝影的物質性（materiality）及物體狀態（objecthood）再度受到重視息息相關，並引領人們重回19世紀初的攝影術萌芽期。

在此風潮下，本章的藝術家開始探索照片的物質特性，傳統照片如今不再是攝影的預設舞台，反倒成為日漸罕見的工藝，而與日常生活的攝影經驗漸行漸遠。有些藝術家檢視今日我們所處理的龐大視覺資訊量，還有這些資訊如何影響人們解讀影像，又如何影響影像間的關係。其他藝術家則善用昔日傳統攝影的迴響，此種迴響在數位攝影席

219
James Welling, b. 1951
Crescendo B89, 1980
詹姆士・威林
《漸強 B89》

威林的《箔》系列以小尺寸、傳統方式裱框的黑白影像，指涉了20世紀初的經典攝影史。他用各種方式朝著充滿皺摺的鋁箔片打光，藉此創造出狀似抽象的玄奧照片。

捲世界的當下，尤其顯得意義非凡。傳統攝影有豐富的歷史，尤其是作為一門不甚精準的科學，它讓攝影家在實驗、創造（儘管很扁平的）物件時，同時飽嘗失敗之苦與機運之樂，某種程度上，這正解釋了當代藝術攝影家為何對數位攝影仍有所保留。藝術市場與藝術教育仍未徹底拋棄傳統攝影的製作、沖印與銷售習慣，而這或許是受限於平價數位攝影的品質與沖印水平，以及商業後製的龐大花費。傳統攝影相紙底片將完全絕跡的末日預言，恐怕過於危言聳聽。除了時尚、廣告與新聞攝影這類受制於實際需求而必須迅速擁抱新科技的產業之外，90年代末迄今仍是一個傳統攝影與數位科技並行的混種時代。

雪莉・樂凡與詹姆士・威林（參見第4章）早在1980年代就特別關注攝影的物質性。作為藝術先驅，兩人各自為當代藝術攝影潮流打下豐厚根基。樂凡挪用攝影巨擘沃克・艾文斯（Walker Evans, 1930-75）、愛德華・偉斯頓（Edward Weston, 1886-1958）及艾略特・波特（Eliot Porter, 1901-90）的名作，其手法很適合作為本章討論的起點。樂凡的創作手法一直很大膽，她翻拍展覽圖冊裡的大師照片，裱框後掛在當代藝廊展出。作品《模仿沃克・艾文斯》**220** 既不是偽造贗品，也不特別具諷刺意味。

相反地，樂凡直接挪用物件（例如本書這張1936年經濟大蕭條赤貧者的肖像照），讓她處理的主題轉變為照片如何傳遞情緒，以及攝影者的調查求知。樂凡處理艾文斯作品的方式，其實與一般攝影家的動機相同，都是在拍攝令自己感興趣的題材。她的手法也很類似本書第1章所提的杜象，都是賦予現成物經典地位。樂凡的攝影作品大膽挑釁，部分歸因於艾文斯的照片並不是俗民影像，也非默默無聞，更不是新藝術思考裡常出現的原始影像素材。樂凡的計畫凸顯了她（以及我們）對艾文斯照片的回應，而艾文斯的創作意圖與作者身分即使不能決定此一回應，也有強烈的影響。樂凡宣稱自己的作者身分，這一點容易引起爭議，原因並不全然在於攝影風格的特色鮮明，也不在於她徹底更動了艾文斯照片的理解脈絡，而是因為她在作品裡扮演的多重角色：編輯、策展人、詮釋者及藝術史家。

詹姆士・威林在1980年代與渥林及其他也採取挪用手法的後現代藝術家往來頻繁，但其作品在境界上總多少有別於同世代的攝影批判思考者。80年代早期，他拍攝了五十多張小而雅致的黑白影像，內容是充滿皺摺的鋁箔片**219**。照片以現代主義風格裱在黑色相框裡，再依序工整地掛在白色牆面上，這個激進大

220 Sherrie Levine, b. 1947
After Walker Evans, 1981
雪莉 · 樂凡
《模仿沃克 · 艾文斯》

221 Christopher Williams,
b. 1956
*Kodak Three Point
Reflection Guide*, 2003
克里斯多夫 · 威廉斯
《柯達三點校色板》

© 1968 Eastman Kodak
Company, 1968. (Corn) Douglas M.
Parker Studio, Glendale, Californi
a, April 17, 2003

膽的手法，讓觀者一方面感受到照片的嚴謹品質所帶來的滿足感，另一方面也強烈意識到現代主義慣用手法的影響力。威林身為藝術家，作品刻意在兩種位置間搖擺不定：他既是藉由實驗以及老派沖印工藝來探究媒材特性的攝影家，又是後現代主義者，深知自己挪用的典範與引述的風格。

有些當代藝術攝影家拒絕以一成不變、清晰可辨的技巧風格來樹立個人招牌，而寧願採取多樣化的攝影手法與視覺語言。乍看之下，美國藝術家克里斯多夫 · 威廉斯的作品題材、風格似乎都互不相關，但是照片間的張力，確實建立了一套清楚、連貫，但可能會令人不安的視覺語言。我們不再留意藝術家熟練的美學手法，也不再尋找影像裡的個人表述，反而嘗試去打破單張照片裡或照片與照片間的符碼。威廉斯的照片表面上完美無瑕，簡單的造型下卻蘊藏著深刻探究與多重意義。在一個引發熱烈討論的例子裡[3] **221**，威廉斯深深著迷於玉米副產品

幾乎遍布生活各處的狀態。尤其令他詫異的是，連攝影也未能免疫：玉米的某種副產品既出現在擦亮相機鏡頭的潤滑油裡，也出現在沖印藝術照片的化學藥劑中，而威廉斯自己就使用了這種藥劑。他拍攝的假玉米棒也是以玉米副產品製成。玉米與攝影，因此同時是這張照片的拍攝題材與材質。威廉斯採用商業靜物攝影的風格與製作方式，使觀者不再尋覓影像裡的作者特色或個人化的敘事。這股潮流成為近年來許多當代藝術攝影家的特色，如馬克·魏斯（Mark Wyse, b. 1970）、羅伊·伊瑟利奇（見第4章）及伊萊·萊斯雷（Elad Lassry, b. 1977）等藝術家，他們都在2000年代中期受到啟發，開始摒棄單一攝影語言，而採納多變的符號、慣例常規與俗套。

德國藝術家佛羅里安·邁爾－艾徹的《最佳全面視野》218 探討了攝影的冥想特質、散播方式與物質特性。這張宏大、豐厚的彩色照片，顯示了從完美高點俯瞰的優勝美地半圓拱磐石（Yosemite Half Dome）。但這並非單純的山景照，而是邁爾－艾徹翻拍一張山景印刷品而成[4]。在他的作品中，攝影同時是中介者，也是拍攝主體，而大型照片的龐大生產價值，則進一步讓攝影本身成為誘人的拍攝對象。

現有的攝影照片到了丹尼爾·哥頓2

的手裡，便如魔術一般起死回生。他從網路上挑選影像，將照片拼貼建構成精巧繁複的立體場景，之後再拍攝。攝影的平面深度與實際上的三度空間相互交錯，如魔咒一般吸引著觀眾的目光。麥特·利普斯（Matt Lipps, b. 1975）也有類似的巧思，他先以精細、費事的手工建構紙劇場，然後打上戲劇性的燈光，再拍攝下來。他用的影像大多出自20世紀中期的雜誌書籍，以歷史名人及虛構角色的群像為主，創造出雕塑般的蒙太奇攝影。

自2005年左右開始，莎拉·范德畢克的每張照片都像是一具雕塑形體。她親手用照片（大部分出自雜誌與書籍內頁）組成一物件骨架，專供拍攝之用 222。這些雕塑造型怪異而有個性，明顯是以精巧手工製成。她將現成照片擺在三度空間裡，以戲劇化的打光拍攝。她從不展示這些雕塑，只有照片才算成品。藉由這種手法，她創造了攝影神奇的交互作用：攝影既是個人化的影像語言，也是物質與材質的形式。

萊爾·艾許頓·哈里斯的作品《放大四號（塞維爾）》223 是一面拼貼牆，貼滿他拍攝或發現的照片。最大的照片在中央，是法國足球明星席丹賽前或賽後斜躺床上，正接受腳部按摩。此一影像同時以不同

222 Sara VanDerBeek,
b. 1976
Eclipse 1, 2008
莎拉·范德畢克
《蝕 1》

范德畢克打造小型雕塑，藉此強調她蒐集的那些照片的材質特性，以及它們所建構的個人關連。

Lyle Ashton Harris,
b. 1965
Blow up IV (Sevilla), 2006
萊爾．艾許頓．哈里斯
《放大四號（塞維爾）》

尺寸出現在作品各處，其構圖形式
與隱含的種族張力，讓人想起法國
畫家馬奈1863年的《奧林比亞》，
而這張名畫的複製照也同時出現在
《放大四號（塞維爾）》裡。哈里
斯的視覺地圖以席丹為中心，衍生
出各種意識型態連結，包括種族與
性別、暴力與性慾、儀式與表演。
他對所有影像一視同仁，自己拍攝
的照片（包括受委託拍攝的新聞攝
影）並不比蒐集來的圖像重要。相
反地，他曾對後現代理念（見第7章）

提出有趣的詮釋，並融合高度批判
性與個人化敘事，主張所有攝影在
本質上所承載的再現意涵都不受攝
影者的意圖與拍攝所左右。哈里斯
的作品是向藝術家瑪莎．蘿斯勒
（Martha Rosler, b. 1943）、路茲．巴切爾
（Lutz Bacher, b. 1941）與希菲亞．克保
斯基（Silvia Kolbowski, b. 1953）的成就致
敬。

有些當代藝術家在混合媒材作品裡
添加攝影素材，藉此探索攝影千變

224 Isa Genzken, b. 1948
Untitled, 2006
伊莎・耿斯肯
《無題》

萬化、無所不在的特性，其中一位佼佼者是德國藝術家伊莎・耿斯肯。耿斯肯自90年代末開始在雕塑裝置裡使用自己的照片和現成照片，它們在作品裡舉足輕重，但她也不刻意凸顯或壓抑照片在作品中的分量 **224**。破碎、失去作用的物件，經由耿斯肯強悍的雙手成為雕塑作品，挑戰了當代藝術（包括攝影在內）華而不實的生產價值。裝置裡的照片大多用膠帶粗糙地貼上或嵌入雕塑表面，耿斯肯藉此暴露這些照片廉價的物質性。

作為創作素材，攝影在跨媒體藝術實踐裡有多種用途，它可以刻意干擾（或是加強）裝置或藝術品的整體敘事效果。在美國藝術家邁可・昆蘭2000年代中期的創作裡，攝影與其他藝術材質共同轉化了日常物品與感官經驗 **225**。他用石膏和青銅澆鑄氣球，用瓷土製作麵包，並用圖騰般的木製結構將現代雕塑作品及展示底座結合成一個粗糙、有

225 Michael Queenland,
b. 1970
Bread and Balloons,
2007
邁可・昆蘭
《麵包與氣球》

機的整體。昆蘭幽默地顛覆了藝術的形式語言，再進一步加入自己拍攝的照片。與其他媒材一起出現的攝影，就像是整體藝術宣言裡的一段句子，陷入一種刻意含混又非常明確的處境中。艾摩琳・德摩茵（Emmeline de Mooij, b. 1978）的展覽是由攝影、版畫、雕塑及紡織藝術結合而成的空間裝置，她在藝廊裡凸顯不同媒材的物質特性，以展覽的整體來強調痕跡創作及物件秩序的美麗特質。

台灣出生的藝術家歐宗翰[5]在2006年台北雙年展的裝置作品《保存，提升，取消》**226**裡，偽造了現代主義建築家馬歇爾・布羅伊爾（Marcel Breuer, 1902–81）設計、如今被無數郊區房舍模仿的壁爐。層板上擺著一個怪異的壁爐台擺設，是由一對宛若雙胞胎的亞洲甕或瓶融合而成。歐宗翰的瓷器是在工業重鎮深圳製造，搭配毫不實用的壁爐立面，產生了一股怪異而陰森的張力。展示空間的牆面上掛著裱框照片，以中

226 Arthur Ou, b. 1974
To Preserve, To Elevate, To Cancel,
2006
歐宗翰
《保存,提升,取消》

在歐宗翰2006年台北雙年展的作品裡,
照片是裝置藝術的一環。藉由結合其他元
素,他凸顯了攝影在工業化與現代性過程
的重要性。

Walead Beshty

227
Walead Beshty, b. 1976
3 Sided Picture (Magenta/Red/Blue), December 23, 2006, Los Angeles, CA, Kodak, Supra, 2007
瓦利・巴席蒂
《三面圖像（洋紅／紅／藍），2006 年 12 月 23 日，加州洛杉磯，柯達 Supra 相紙》

性風格刻畫了一些被觀察的、蒐集而來的物件。其中一張照片裡的櫥櫃擺著高級瓷器，使得東方輸出到西方的文物與歐宗翰顛覆性的瓷器作品間產生了強烈對比[6]。歐宗翰的裝置作品，也強調了攝影術是19世紀中葉現代化及工業化過程一員。使用空間裝置的形式去創造將人裹住的、多層次的影像體驗，這樣的手法在現代藝術創作中成果豐碩。艾琳・史瑞芙（Erin Shirreff, b. 1975）、威爾・洛根（Will Rogan, b. 1975）、洛娜・麥金泰爾（Lorna Macintyre, b. 1977）

與麗沙・歐彭漢（Lisa Oppenheim, b. 1975）等藝術家精心創造的藝廊環境，正是這類創作的代表。

實物投影作品 **227** 或許是瓦利・巴席蒂最為聞名的創作。他在漆黑的暗房裡將大張相紙摺成立體狀，然後將相紙曝光。紙面上的撕痕皺摺，以及因曝光不規則而產生的顏色形狀，都強烈展現了攝影獨特的物質性。巴席蒂在呈現極其優美的作品時，也揭露了作品背後的生產條件，手法極其細膩，而他更具雕塑

228
Zoe Leonard, b. 1961
TV Wheel barrow, **from the series** *'Analogue'*, 2001/2006
佐伊・萊歐娜
《電視手推車》，出自《類比》系列

萊歐娜《類比》系列的標題直接明確，內容是她曾居住或造訪的全球各都市街頭照片。此一系列展現了照相機反映並記錄周遭環境的持久潛力，以及仍有重大價值的傳統攝影語言。

An-My Lê

感的作品也是如此。舉例來說，巴席蒂曾用雙層安全玻璃製作方形雕塑，大小正好契合聯邦快遞的專利運送箱，然後用快遞箱將玻璃雕塑從一處展覽寄送到另一處。玻璃雕塑在這趟全球航空之旅中不斷毀壞損傷，甚至遺失，而運送過程殘留的痕跡，也成為作品的一部分[7]。

自2000年以降，許多思考型的當代藝術攝影家便陸續以攝影材質與沖印的豐富歷史為主題。佐伊‧萊歐娜（見第7章）自1998年展開了名為《類比》[228]的10年攝影計畫，記錄一般店鋪的素樸商品展示，以及手工繪製的廣告標誌。她的照片包含城鎮與都市，最早起於紐約，隨後遍及全球，描繪出一張消逝中的、以人類為尺度的國際貿易圖。萊娜歐使用經典的Rolleiflex雙眼反射古董相機拍攝，頑強地無視地方交易與傳統攝影都處於衰退中的當代際遇。話雖如此，這件作品卻不全然是在悼念這兩種消逝中的傳統。與跨國財團相比，萊歐娜追隨的貿易路線相對微不足道，卻仍然存在。她的攝影同樣肯定了漫遊四處、不斷觀察的街頭攝影家，認為他們所宣示的歷史傳承，在當代仍有存在的意義。萊娜歐的《類比》計畫特別留意20世紀的攝影傳統，但也同時詩意地提醒我們，攝影能以發人深省、敏銳的方式萃取我們的感受，並讓這些感受變得有意義。

李安湄的《軍事基地29棕櫚樹》[8]思慮周密地運用古老的攝影技巧與圖像學慣例，成果斐然。該系列的主題是美國海軍陸戰隊的訓練區，士兵就是在這片莫哈維沙漠上演練伊拉克及阿富汗戰事[229]。李安湄用大型相機、黑白底片拍攝「戰爭演習」的幕後狀態，讓人聯想起19世紀中葉以降的戰爭攝影史。除此之外，她的作品也藉由明顯的美學差異，指涉了當今士兵或平民用數位相機拍攝、無孔不入的非官方現代戰爭影像。李安湄並未編導拍攝場景，但藉由古老費力的攝影形式，她以影像探討了帝國霸權在昔日與當代的執法行動，以及攝影術在這類衝突裡扮演的角色。

崔弗‧佩倫（Trevor Paglen, b.1974）進行中的藝術計畫也同樣重要，他企圖找出方法，讓躲在美國軍方背後的黑手現形。以他2008年發表的《另夜天空》系列作品為例，他運用望遠鏡頭及長時間曝光，拍出內華達州夜空中美國機密軍用戰機的飛行路線。天空的美景召喚出古人探究占星學的歷史，以及20世紀業餘夜景攝影的精神內涵，然而這些照片卻刻意令人不安，促使觀者重新思考軍事祕密監控的必要性。

美國藝術家安‧克利爾利用攝影提出機敏而具語言意涵的命題。她的《藍天，灰天》[230]難用筆墨形容其

229
An-My Lê, b. 1960
29 Palms: Infantry Platoon Retreat, 2003-2004
李安湄
《軍事基地 29 棕櫚樹：步兵排撤退》

李安湄的《軍事基地29棕櫚樹》計畫刻意引用地景攝影傳統與19世紀中葉戰爭攝影的先例。她對攝影史的指涉，凸顯了戰爭影像傳統裡的美學化處理（aestheticization）與設計安排，並讓我們留意到攝影越來越常在當代軍事衝突裡缺席。

Anne Collier

230 Anne Collier, b. 1970
*8 ×10 (Blue Sky), 2008,
and 8 ×10(Grey Sky),*
2008
安‧克利爾
**《8 × 10（藍天）》、《8 × 10（灰
天）》**

這張攝影二聯作就像克利爾
絕大多數作品，可以用特定
而說明性的方式解讀：這就
像一組「框」在柯達相紙盒
內的影像文件，記錄了過時
的傳統攝影俗套。作品標題
逐字描述了影像內容，也可
視作一種邀約，期待觀者在
影像上添入二元對立的情感
價值：樂觀歸於彩色晴空，
憂鬱隸屬黑白天際。

231 Liz Deschenes, b. 1966
Moiré #2, 2007
莉茲‧德欣尼斯
《波紋 #2》

德欣的拍攝計畫聚焦在攝影
的物質性。在《波紋》系列
裡，她用傳統攝影的基本技
巧模擬了數位螢幕的波紋效
果。她先將穿了孔的箔片擺
放窗前，讓底片拍下部分穿
越的日照。在手工沖印階
段，每張相紙曝光兩次，
讓光點出現無可避免的套不
準。

妙，這是由於作品本就刻意呈現出
一種輕鬆隨性的觀察。她敏銳、果
斷地剝除影像，只留下最精實的視
覺語彙，某方面來說，是對60年代
與70年代初的概念攝影致敬。這張
攝影二聯作就像克利爾絕大多數作
品，可以用特定的描述解讀：它就

像一組「框」在柯達相紙盒內的影
像文件，記錄了不合時宜的傳統攝
影俗套。作品標題逐字描述了影像
內容，也可視為一種邀請，期待觀
者在影像上添入二元對立的情感價
值：樂觀歸於彩色晴空，憂鬱隸屬
黑白天際。

232 Eileen Quinlan, b. 1972
Yellow Goya, 2007
艾蓮·昆蘭
《黃色哥雅》

莉茲·德欣尼斯近十年來持續探索
人類的視覺感知究竟與攝影及電影
的技術、經驗有何交集。作品《轉
換》（*Transfer, 1997-2003*）是一系列大
膽、純粹的單色相紙，以即將絕跡
的轉染處理法製成。轉染法運用沖
印顏料與極度精確的浸染片
（matrices）製作，因為威廉·艾格斯

頓（見序言）那色調豐富飽滿的經典
照片，而在攝影史占有傳奇地位。
德欣尼斯製作純粹、單色的轉染作
品，提醒我們關注沖印程序。她的
作品《黑白》（*Black and White*）則是一
系列傳統黑白照片，以目前已停產
的底片拍攝，並沖印成長寬比例與
底片相稱的各種長方形體。七張一

組的系列作《波紋》<u>231</u>明顯是向畫家布莉姬・萊莉（Bridget Riley, b. 1931）的光效應藝術[9]作品致敬，但也同時指涉了數位電視螢幕裡像素、光柵線交錯產生的波紋效果。然而特別的是，德欣尼斯是以傳統相機拍攝《波紋》系列：她用8×10大型相機拍攝預先打好孔的紙張，再將負片擺進暗房放大機，在同一張相紙上顯影兩次，刻意不套準，藉此創造扣人心弦的視覺幻象。《波紋》系列用類比程序模擬數位技術，是她不斷探究影像生產本質的代表作。

艾蓮・昆蘭的系列作品《煙霧與鏡

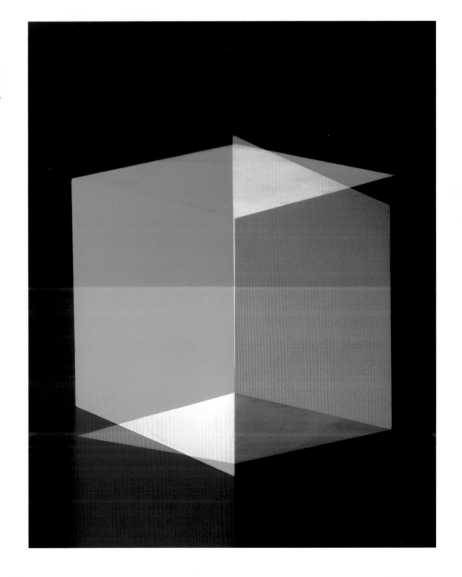

子》（Smoke & Mirrors）[232]是個高度自覺的攝影主張。系列裡每張照片都未經修改，重點擺在傳統攝影沖洗先天的瑕疵與錯誤。昆蘭思索攝影裡長久存在的運氣與機遇成分。她以歷史影像為參照，從20世紀初靈異攝影（paranormal photography），到商業靜物攝影誘人的特質，以及訴諸形式的現代主義與抽象攝影等流派，都在她的引用之列。

在當代藝術攝影的領域，實驗攝影創作的復甦令人振奮。加拿大藝術家潔西卡‧伊頓在仍持續創作的攝影系列《給亞伯斯與勒維特的方塊》[233]中，創造出單純白色立方體的多重曝光（校準原色）。她用系列作品的名字告訴我們，這些作品與20世紀中期極簡主義的藝術創作相互交錯，並透過這種實驗模式，適時點出攝影在視覺語法上的天賦能力。瑞士的雙人拍檔泰悠‧歐諾拉多（Taiyo Onorato, b.1979）及尼可‧克瑞柏（Nico Krebs, b.1979）則在攝影棚內創作，用攝影來探索預先設計過的動態物品。兩人的作品以幽默的視覺效果，為攝影那既像鍊金術又容易誤導觀者的特質寫下注記。

235 Sharon Ebner, b. 1971
Agitate, 2010
雪倫・艾普那
《煽動》

這股復興的實驗主義精神，不僅明顯反映在特意使用舊式類比攝影技術上，也反映在將類比思維引入新型數位拍攝及後製模式上。美國藝術家卡特・繆爾 <u>234</u> 的創作，就具體而微呈現了當代藝術攝影家所面臨的這個創意挑戰。繆爾在最新的作品中，同時使用了裱框作品及空間裝置，把當代藝術的混合媒材當成主題，並探索得淋漓盡致。繆爾的藝術作品將影像製作的歷史連向當下。他將焦點放在不同痕跡創作的實體交疊（從版畫、繪畫，到塗料印花及光化學），所以他的影像對當下而言，極具象徵意義。他的作品要求觀眾將現代生活中特有的、天天使用的數位影像製造技術，回溯到60年代的普普藝術、20世紀早期使用現成物的前衛創作，以及攝影和數據處理在18世紀發源的那一刻。繆爾的創作透過這樣的手法，激發我們更深切地認識現代媒體環境的內在意義及象徵意義。

雪倫・艾普那的攝影及雕塑作品，關注的則是語言，包含精心部署政治標語、抗議詞和實驗文學用語，以及將影像當成視覺符號來使用 <u>235</u>。艾普那常使用黑白攝影及單色雕塑形式，創造出不同的複述組

合，以探索語言究竟如何具體表現我們的政治及社會架構。她的作品給人一種強烈的感受，那就是，她把攝影當成隱喻，傳達事情會因錯誤主張及華麗辭藻而崩解或得以進行。克如妮·瑞得（Clunie Read, b.1972）、崔斯·凡那·米爵（Tris Vonna Michell, b.1982）及莎拉·康威（Sarah Conaway, b.1972）的作品也同樣展現出近似行動聲明的攝影語言，表現出藝術家如何在特定的知識學科中，從個人觀點出發，拍出周密的影像，卻仍維持了拍攝過程中那直覺的、無法預測的本質。

2000年代中期以降，當代藝術攝影家興起一股創作潮流，希望重新定位黑白攝影的文化價值。目前不論在現代藝術、商業影像或日常生活中，彩色攝影的地位都獨領風騷，年輕的藝術家之所以選擇使用黑白攝影，大多是刻意反詰攝影的預設美學。舉例而言，沙隆·亞爾力的攝影書《半徑五百公尺》 **236** 收錄了一系列四十張平淡無奇的黑白照片。如同書名，他從以色列特拉維夫的舊工作室出發，在方圓五百公尺之內拍下這些照片。亞爾力用工作室附近的現代主義建築來詮釋蕭

236 Sharon Ya'ari, b. 1966
Untitled, 2006
沙隆·亞爾力
《無題》出自《半徑五百公尺》
（500m Radius）系列

顙的包浩斯現代烏托邦主義的主題，透過這個拍攝主題，他向過去的概念攝影，以及與這段歷史分道揚鑣的未來媒材致意。當代藝術家展示一系列黑白攝影作品，排出了一條重要的陣線，抵禦當代藝術攝影即將被市面上的科技技術及平價藝術市場流行風潮壟斷的趨勢。同時，這個陣線也使當代創作得以重新與20世紀早期的前衛攝影、60年代的概念藝術及70年代湧起的新地誌（見前言）這段才人輩出、多元的歷史接軌。

傑森・伊凡斯的《紐倫巴東》<u>237</u>創作計畫以雙重方式呈現。雙色套印的紙本攝影書，依序印有八十張雙重曝光的黑白街景照片，風格仿效1980年代典型的攝影書。除此之外，《紐倫巴東》也是app，可以在平板電腦或智慧型手機上觀看。這個app運用了常用來產生網路密碼的隨機演算法，以固定的橫向格式隨機播映系列作品中六百張雙重曝光的照片。播映順序每次都不同，並搭配背景聲符。每次app一開啟，就會用內建的十六個電子合成器抓取聲符。這些電子合成器的頻率範圍

237 Jason Evans, b. 1968
_ *Untitled*, 2005-12
傑森・伊凡斯
《無題》
出自《紐倫巴東》（NYLPT）
系列

及持續長度，都由伊凡斯設定──他在創作時，就是邊聆聽持續音音樂（drone music）邊拍攝。《紐倫巴東》app會引領你進入深沉冥想，召喚拍攝行為所蘊藏的無窮可能。這一系列作品的創作核心是攝影（尤其是街頭攝影）這項活動永遠受制於機運的本質，並頌揚了生命經驗及攝影觀察兩者的隨機性。在數位環境裡，伊凡斯以新穎又充滿想像力的創作，將攝影的本質論及象徵性展現得淋漓盡致。他的創作代表了攝影令人期待的新紀元。

我們也看到攝影跳脫傳統，不再強調藝術家那經由一致的風格展現的作者性，而改將焦點放在藝廊展覽及藝術家作品書中精心設計的作品排序與影像編輯上。瑪莉・安吉雷蒂（Marie Angeletti, b. 1984）及漢娜・維塔克（Hannah Whitaker, b. 1980）等攝影家的編輯手法獨具巧思，她們在影像中組合、處理意象，讓作品層層相疊的意義凌駕個別影像的作者性。

21世紀的攝影出版品是攝影家展現創意的領域，既多元，又充滿活力。新興的數位科技，無論在影像捕捉、設計、印製及發行上，都改變了傳統的商業出版模式，讓藝術家有更多機會能夠自行出版及發行。從全球攝影展、藝術展越來越常看到攝影出版品上，就能看出這類書籍的能量。除此之外，攝影集

（包括少量及絕版的刊物）也吸引了收藏家的目光，闖出一片新市場。2005年，攝影家、出版人暨策展者提姆・巴柏 **238** 設立了網站「小惡行」（www.tinyvices.com），網站上展示的作品集從新進藝術家到出名藝術家都有，不但可以線上購書，還發布小型獨立攝影集出版社的最新消息。巴柏的計畫反映出網路如何深入創作者的攝影思維，也反映出網路如何成為當代攝影在公共機構及藝廊系統之外的主要傳播媒介。這個現象也讓攝影家原本不為人知的創作歷程，如作品編排、編輯、策展，以及參與其他攝影家創作等內幕，成為攝影族群公開談論的話題。

在這股生氣勃勃的出版風潮中，許多當代藝術攝影家都開始投入攝影集創作，通常是自費出版，印量不高，並把這當成主要的創作形式。攝影家不再枯等與商業出版社簽約出書的渺茫機會，也不願繼續受限於傳統的攝影集型式，而這樣積極的態度，正再現了60、70年代創作者獨立出書的精神。艾德・若夏（Ed Ruscha, b. 1937）1963年起問世的藝術家作品書系列，至今仍是極具影響力的範本。像這樣經由藝術家作品書而享譽國際的當代藝術攝影家，還包括夏蘿特・杜瑪斯（Charlotte Dumas, b. 1977）、卡尼・楊森（Cuny Janssen, b. 1975）及艾努克・克魯多弗（Anouk

238 Tim Barber, b. 1979
— *Untitled (Cloud)*, 2003
提姆・巴柏
《無題（雲）》

Viviane Sassen

239 Viviane Sassen, b. 1972
Mimosa, 2007
薇薇安‧薩森
《含羞草》出自《火花》
（Flamboya）系列

Kruithof, b. 1981）。薇薇安‧薩森 <u>239</u> 的創作橫跨當代藝術、紀錄片及時裝設計，創造出搶眼、出人意表的照片。她自費少量出版的作品書，讓她在當代藝術領域備受推崇，不僅因為每件出版品在設計概念上都別出心裁，更因為每張實體書頁都巧妙地凸顯了她的美學風格。薩森的影像打亂了我們習以為常的平面空間、立體空間、照片方向、視角及正負空間。尤其值得注意的是，她和被攝者在拍攝那一刻共同合作，提供了某些必要的巧合，讓影像變得混亂、斷裂。

川內倫子的攝影集《Utatane》[12]、《花火》與《AILA》，在不加文字詮釋的狀況下，形塑出微妙而哀傷的影像敘事。《Utatane》將她感受周遭世界的特殊方式，與各種稍縱即逝的事物形式交織為一體。書名抒情，其聲調甚至具有音樂感，近似呼嚕不斷的織布機，或滋滋作響的煎蛋聲。作品《AILA》<u>236</u> 宛如斷奏的影像系列，內容包括動物與人類的出生照、一群昆蟲，以及魚卵、露珠、瀑布、彩虹與樹蔭。川內倫子細膩的編輯與日積月累的觀察，使她積極探求的細緻、動人影像充分滋養了觀者心靈。川內倫子並非獨行俠，當代藝術攝影還有許多創作者不以過於複雜的策略拍攝，並相信身邊萬物皆可入鏡，例如原美樹子（Mikiko Hara, b.1967）、安

德斯‧艾德斯特隆（Anders Edström, b. 1966）、安‧戴姆斯（Anne Daems, b. 1966），以及傑森‧富爾福德（Jason Fulford, b. 1973）。這些人同樣從偶發事件與日常觀察裡創造微妙細膩的形式，並重新確認了一個雖然古老卻未曾消失的概念：照相機讓掌鏡者拿到一張現實與心靈的許可證，允許他們細察生活裡的美麗、驚奇與幽默。

當代藝術攝影的生力軍，在數位觸控技術與社交媒體的攝影新時代中展開了創作的旅程。他們以創作來探索科技如何進入當代藝術攝影以傳統攝影為主軸建構出來的討論框架中。這些數位原生世代的攝影家不斷進行跨平台實驗。對他們而言，藝廊不過是展示作品的場合之一，而出版的型式除了傳統出版及電子出版之外，也還有線上出版。最新世代的創作者在思考「高級」及「庸俗」文化的區別上顯然是不可知論者，然而，他們卻謹慎地區分不同場合的攝影語彙，因為他們深知，觀者在不同的展示環境中，會以不同的方式投入影像觀賞。魯卡斯‧布藍洛克 <u>241</u> 的照片別有用心，將數位攝影及後製的預設設定，帶入當代藝術攝影的發展軌道上。攝影能讓第一眼看到的表面主體具有視覺張力與意義，布藍洛克的照片一方面可詮釋為是在向攝影的這種永恆能力致敬，但他同時也

240 Rinko Kawauchi, b. 1972
Untitled, 2004
川內倫子
《無題》，出自《AILA》系列

川內倫子的攝影集《AILA》宛如範例，凸顯了編輯與排序對於建構攝影敘事
的重要性。她的作品像是針對日常生活的創意與深度所訴說的抒情悼詞。

241 Lucas Blalock, b. 1978
*Both Chairs in CW's
Living Room*, 2012
魯卡斯‧布藍洛克
《CW 的客廳的兩把椅子》

Lucas Blalock

玩弄、批評了這種觀念。他的影像將Photoshop的語彙帶入了主要在美國發展的古典藝術攝影，以及這類攝影挪用俗民風格的歷史。在數位年代裡，布藍洛克復興現代主義的攝影傳統，意義深遠。

森姆‧佛斯（Sam Falls, b. 1984）與喬敘亞‧西塔瑞拉（Joshua Citarella, b. 1987）等當代藝術攝影家在作品中層層堆疊影像，創造出近似巴洛克的質地。他們如畫家一般，運用Photoshop技巧、類比攝影的傳統、物體痕跡創作及拼貼畫，在作品中展現今日攝影媒材被過度加工的結果。凱特‧史特西 <u>242</u> 在藝廊裝置中，以獨到手法結合攝影與雕塑元素。她取用俗民攝影中大眾商品的影像，以Photoshop加工誇大，搭配廉價、看起來像是用工業化生產製程大量製造的雕塑元素，藉此指出雕塑與攝影的相同之處，也就是兩者都既是實體物件，也是文化密碼。亞提‧菲爾甘 <u>243</u> 的「影像物體」系列作品，在藝廊的牆上將數位攝影及製圖工具的動態及美感轉化為甜美誘人的觀看經驗。他將我們每天在螢幕上看到的視覺語彙轉化為具有形式的物體，永遠留存下來，以此煽動感官。安諾‧德弗瑞斯 <u>244</u> 運用攝影、雕塑及新媒材，別出心裁地在雕塑與裝置藝術的現代主義傳統中，融入廣告及業餘攝影中常見的視覺母題。他把當代視

覺文化的精華擷取出來，注入作品中，提供一種與科技體驗相似的雕塑體驗，讓觀者感受其中的哲學抽象性。

第8章的攝影家為本書寫下適切的句點，鼓勵我們接觸日常生活的驚奇，並用攝影追尋美麗與神奇。攝影從生活經驗中取材，並將這些經驗化為形式，此一能力可謂歷久彌新。藉由引入類比攝影的歷史傳統，以及使用隨手可得、相對低廉的數位照相器材，攝影不斷再生、翻新。在這樣一個時代裡，我們不但接收、拍攝與散布照片，還同時分類、瀏覽並編輯影像。我們投注更多心力在攝影語言上，遠比過往時代更精通此道，我們也更加理解在連結與框取生活片刻上，攝影絕非中立或透明的視覺載體。這些當代藝術攝影家回顧了昔日攝影的物質與材質，並持續擴展當代藝術的攝影語言。在攝影逐步數位化的當下，這些攝影家展示了內容實在、方向清楚的工作暨思考方式，並徹底改變了拍照所代表的價值。

242 Kate Steciw, b. 1979
Apply, Application,
Auto, Automotive,
Burn, Cancer, Copper,
Diameter, Fire, Flame,
Frame, Metal, Mayhem,
Pipe, Red, Roiling,
Rolling, Safe, Safety,
Solid, Strip, Tape, Trap,
Trappings, 2012
凱特・史特西
《應用、應用程式、車、
汽車、燃燒、癌、銅、直徑、
火、火焰、框架、金屬、混亂、
管線、紅、攪和、滾動、安全、
安全性、固體、裸露、錄音、
陷阱、馬具》

243 Artie Vierkant
Image Objects, 2011
亞提・菲爾甘
《影像物體》

亞提・菲爾甘的《影像物體》具混血特性。他把自己的藝廊展覽拍成紀錄影像，再用Photoshop進一步把這些原始畫面創造成新的影像，在線上傳布。

244 Anne de Vries, b. 1977
Steps of Recursion, 2011
安諾・德弗瑞斯
《循環步伐》

注**1**

類比（Analogue）相對於數位（digital），通常指訊號或資料的紀錄或傳遞是以連續性的物質做為載體，有別於數位訊號的基本單位是以不連續的大量0與1來模擬資料（聲音、影像、文字等）的狀態。Analogue在影音媒材裡通常稱為類比訊號，在攝影裡則多翻譯成使用底片的「傳統」攝影。本章將依照行文脈絡穿插使用「類比」或「傳統」兩種譯法。譯注

注**2**

傳統底片工廠平時為了避免產品曝光作廢，製造多在一片漆黑裡進行，但為了配合迪恩拍攝生產線的運轉流程，工廠無法完全關燈，只好以咖啡色測試紙代替生產線上的真正底片。譯注

注**3**

這件作品標題Kodak Three Point Reflection

Guide，指的是照片上方由柯達公司1968年生產的校色板。校色板通常用於商品攝影，用來確認照片的色彩沒有偏差，本身通常不出現在最後成品裡。威廉斯刻意讓校色板出現在影像裡，板子上的英文字母卻上下左右顛倒，意味著影像輸出時的錯誤，藉此讓我們留意狀似自然的玉米影像，背後所牽涉的「生產過程」。除此之外，他刻意標示出校色版的年代（1968），暗示了該年西方社會劇烈的社會動盪，玉米本身，則充滿了西方殖民主義貿易史的意涵。譯注

注4

換言之，影像的順序經過了多次「轉譯」過程，依序為山麓→拍攝成照片→照片被機器複製成印刷品→佛羅里安・邁爾－艾徹再翻拍此印刷品。譯注

注5

1974年出生於台北的歐宗翰，11歲離開台灣，目前在美國洛杉磯定居、創作。譯注

注6

作者此處是在陳述原屬「西方」傳統的「櫥櫃」（cabinet），裡面卻擺著與「中國」（China）拼法相同的「瓷器」（china）。從字源學來說，英文裡的「瓷器」其實是16世紀晚期東西交流頻繁後才出現，意指「瓷器」原本的出處是「中國」。關於歐宗翰這件作品的相關論述，可參考台北雙年展網站http://www.taipeibiennial.org/2006/artists/18-arthur-works.html。譯注

注7

這件作品曾在法國藝評家Nicholas Bourriaud策展、以「另類現代」（Altermodern）為題的2009年倫敦「泰德三年展」（Tate Triennial）裡展出，頗受好評。作品部分趣味在於，聯邦快遞確實是許多國際藝廊與博物館運送作品的首選，而巴席蒂為了凸顯作品移動與全球化論述的對話關係，刻意不替箱內的玻璃雕塑加上任何保護措施，好顯示跨國移動過程所殘留的「摩擦」與「傷痕」。譯注

注8

李安湄出生於越南，目前在美國紐約定居、創作，《軍事基地29棕櫚樹》曾參加2006年台北雙年展，可參考雙年展網站http://www.taipeibiennial.org/2006/artists/12-anmyle-works.html。譯注

注9

Op Art的Op，是Optical（光學）的縮寫，中文翻譯除了「光效應藝術」，亦有人音譯為「歐普藝術」。這種藝術手法擅長利用人類的視覺幻象或感官錯覺進行創作。譯注

注10

Artist Book在台灣缺乏對應翻譯，通常指的是藝術家主導內容設計、限量生產、獨立出版，並只在少數通路流傳的私人出版品，本身就是一種「作品」，而不只是作品的複製、整理或載體。和一般常見的藝術家作品集相比，差別在於後者多由出版社主導，內容走向限制多，印量相對較大，並會在傳統書籍通路販售，僅是藝術家作品的選擇性「再現」，而不是作品「本身」。Artist Book因為限量生產，時常迅速絕版，價格水漲船高。本書依其文意，折衷譯作「藝術家作品書」。譯注

注11

攝影的發展史裡，一開始只有黑白照片，而在彩色照片正式普及前，幫黑白照片「上色」的技術頗為風行，稱之為Photo Painting。沙隆・亞爾力用數位相機拍攝彩色照片，但他並未用電腦程式將彩色影像轉為灰階（這是一般數位黑白照的生產程序），而是匠心獨具地逆轉古法，採用「上色」方式將數位彩色影像「黑白化」，是對攝影史的致意。譯注

注12

《Utatane》的日文書名為《うたたね》，指「打盹」。但該作品在世界各地都以《Utatane》之名流通，本處因此保留原名。川內倫子另一本攝影集《AILA》（葡萄牙文，家族之意），狀況亦同。譯注

ILLUSTRATION LIST AND INDEX

影像列表 + 索引

1 Sarah Jones, *The Bedroom (I)*, 2002. C-print mounted on aluminium, 150 x 150 (59 x 59). © The artist, courtesy Maureen Paley Interim Art, London. **2** Daniel Gordon, *Anemone Flowers and Avocado* , 2012. C-print, 114.3 × 91.4 (45 ×36). Courtesy the artist and Wallspace, New York. **3** William Eggleston, *Untitled*, 1970. Vintage dye transfer print, 40.6 x 50.8 (16 x 20). From the series *Memphis*. Courtesy Cheim & Reid, New York. © Eggleston Artistic Trust. **4** Stephen Shore, *Untitled (28a)*, 1972. C-print, 10.2 x 15.2 (4 x 6). From the series *American Surfaces*. Courtesy Sprüth Magers Lee, London. Copyright the artist. **5** Alec Soth, *Sugar's, Davenport* , IA, 2002. C-print, 101.6 × 81.3 (40 ×32). From the series *Sleeping by the Mississippi*. Courtesy Yossi Milo gallery, New York. **6** Bernd and Hilla Becher, *Twelve Watertowers*, 1978–85. Black-and-white photograph, 165 x 180 (65 x 70⅞). Collection F.R.A.C. Lorraine. Courtesy Sonnabend Gallery, New York. **7** Lewis Baltz, *Southwest Wall, Vollrath, 2424 McGaw, Irvine, from The New Industrial Parks near Irvine, California*, 1974, gelatin silver print, 15.2 × 22.9 (6 × 9) © Lewis Baltz, courtesy Galerie Thomas Zander, Cologne. **8** Lázió Moholy-Nagy, *Lightplay: Black/White/Gray*, c. 1926. Gelatin silver print, 37.4 × 27.4 (14¾ × 13¾). Gift of the Photographer. Acc. N.: 296.1937. Digital image: The Museum of Modern Art, New York/ Scala, Florence. © Hattula Moholy-Nagy / DACS 2014. **9** Man Ray/ Marcel Duchamp, *Dust Breeding*, 1920. Gelatin silver print. 23.9 × 30.4 (9⁷⁄₁₆ × 12). Purchase, Photography in the Fine Arts Gift, 1969 (69.521). Image © The Metropolitan Museum of Art / Art Resource / Scala, Florence. © Man Ray Trust / ADAGP, Paris and DACS, London 2014/ ©Succession Marcel Duchamp / ADAGP, Paris and DACS, London 2014. **10** Philip-Lorca diCorcia, *Head #7*, 2000. FujiCrystal Archive print, 121.9 x 152.4 (48 x 60). © Philip-Lorca diCorcia. Courtesy Pace/ MacGill Gallery, New York. **11** Alfred Stieglitz, *Fountain, 1917, by Marcel Duchamp,* 1917.Gelatin silver print, 23.5 x 17.8 (9½ x 7). Private collection, France. Duchamp: © ADAGP, Paris and DACS, London 2004. **12** Sophie Calle, *The Chromatic Diet*, 1998. Extract from a series of 7 photographs and menus. Photograph, 48 x 72 (18⅞ x 28¾). Courtesy Galerie Emmanuel Perrotin, Paris. © ADAGP, Paris and DACS, London 2004. **13** Zhang Huan, *To Raise the Water Level in a Fishpond*, 1997. C-print, 101.6 x 152.4 (40 x 60). Courtesy the artist. **14** Rong Rong, *Number 46: Fen. Maliuming's Lunch, East Village Beijing*, 1994. Gelatin silver print, 120 x 180 (47¼ x 70⅞). With thanks to Chinese Contemporary (Gallery), London. **15** JosephBeuys, *I LikeAmerica and America Likes Me*, 1974. Rene Block Gallery, NewYork, 1974. Courtesy Ronald Feldman Fine Arts, New York. Photo © Caroline Tisdall. © DACS 2004. **16** Oleg Kulik, *Family of the Future*, 1992–97. C-type print, 50 x 50 (19⅝ x 19⅝). Courtesy of White Space Gallery, London. **17** Melanie Manchot, *Gestures of DemarcationVI*, 2001. C-print, 80 x 150 (31½ x 59). Courtesy Rhodes + Mann Gallery, London. **18** Jeanne Dunning, *The Blob 4*, 1999. Ilfochrome mounted to plexiglas and frame, 94 x 123.8 (37 x 48¾). Courtesy Feigen Contemporary, New York. **19** Tatsumi Orimoto, *Bread Man Son and Alzheimer Mama, Tokyo*, 1996. From the series *Art Mama*. C-print, 200 x 160 (78¾ x 63). Courtesy DNA

Gallery, Berlin. **20** Erwin Wurm, *The bankmanager in front of his bank*, 1999. C-print, 186 x 126.5 (73¼ x 49¾). Edition of 3 and 2 AP. From the series *Cahors*. Galerie ARS FUTURA, Zurich, Galerie Anne de Villepoix, Paris. **21** Erwin Wurm, *Outdoor Sculpture*, 1999. C-print, 186 x 126.5 (73¼ x 49¾). Edition of 3 and 2 AP. From the series *Cahors*. Galerie ARS FUTURA, Zurich, Galerie Anne de Villepoix, Paris. **22** Gillian Wearing, *Signs that say what you want them to say and not signs that say what someone else wants you to say*, 1992–93. C-print, 122 x 92 (48 x 36¼). Courtesy Maureen Paley Interim Art, London. **23** Bettina von Zwehl, *#2*, 1998. C-print mounted on aluminium, 80 x 100 (31½ x 39⅜). From the series *Untitled I*. Courtesy Lombard-Freid Fine Arts, New York. **24** Shizuka Yokomizo, *Stranger (10)*, 1999. C-print, 127 x 108 (50 x 42½). Courtesy The Approach, London. **25** Hellen van Meene, *Untitled #99*, 2000. C-print, 39 x 39 (15⅜ x 15⅜). From the series *Japan*. © the artist, courtesy Sadie Coles HQ, London. **26** Ni Haifeng, *Self-portrait as a Part of Porcelain Export History (no. 1)*, 1999–2001. C-print, 100 x 127 (39⅜ x 50). Courtesy Gate Foundation/ Lumen Travo Gallery, Amsterdam. **27** Kenneth Lum, *Don't Be Silly, You're Not Ugly*, 1993. C-print, aluminium, lacquer paint, pvc, 182.9 x 243.8 x 5.1 (72 x 96 x 2). Courtesy Collection of Vancouver Art Gallery, Canada; Private Collection, Cologne. **28** Roy Villevoye, *Presents (3 Asmat men, 3 T-shirts, 3 presents)*, 1994. C-print from slide, 100 x 150 (39⅜ x 59). Courtesy Fons Welters Gallery, Amsterdam. **29** Nina Katchadourian, *Mended Spiderweb #19 (Laundry Line)*, 1998. C-print, 50.8 x 76.2 (20 x 30). Courtesy the artist and Debs & Co., New York. **30** Wim Delvoye, *Out Walking the Dog*, 2000. C-print on aluminium, 100 x 125 (39⅜ x 49¼). Courtesy the artist. **31** David Shrigley, *Ignore This Building*, 1998. C-print, 39 x 49 (15⅜ x 19¼). Courtesy Stephen Friedman Gallery, London. **32** Sarah Lucas, *Get Off Your Horse and Drink Your Milk*, 1994. Cibachrome on aluminium, 84 x 84 each photograph (33⅛ x 33⅛). © the artist, courtesy Sadie Coles HQ, London. **33** Annika von Hausswolff, *Everything is connected, he, he, he*, 1999. C-print, 106.7 x 137.2 (42 x 54). Courtesy the artist and Casey Kaplan, New York. **34** Mona Hatoum, *Van Gogh's Back*, 1995. C-print, 50 x 38 (19¾ x 15). © the artist. Courtesy Jay Jopling/ White Cube, London. **35** Georges Rousse, *Mairet*, 2000. Lamdachrome print, variable dimensions. Courtesy Robert Mann Gallery, New York. © ADAGP, Paris, and DACS, London 2004. **36** David Spero, *Lafayette Street, New York*, 2003. C-print, 108 x 138 (42½ x 54⅜). From the series *Ball Photographs*. Courtesy the artist. **37** Tim Davis, *McDonalds 2, Blue Fence*, 2001. C-print, 152.4 x 121.9 (60 x 48). Edition of 7. Courtesy Brent Sikkema, New York. **38** Olga Chernysheva, *Anabiosis (Fisherman; Plants)*, 2000. C-print, 104 x 72 (41 x 28⅜). Courtesy White Space Gallery, London. **39** Rachel Harrison, *Untitled (Perth Amboy)*, 2001. C-print, 66 x 50.8 (26 x 20). Courtesy of the artist and Greene Naftali, New York. **40** Philip-Lorca diCorcia, *Head #23*, 2000. Fuji Crystal Archive print, 121.9 x 152.4 (48 x 60). © Philip-Lorca diCorcia. Courtesy Pace/ MacGill Gallery, New York. **41** Roni Horn, *You Are the Weather (installation shot)*, 1994–96. 100 colour photographs and gelatin silver prints, 26.5 x 21.4 each (10⅜ x 8⅜). Courtesy the artist and Matthew Marks Gallery, New York. **42** Jeff Wall, *Passerby*, 1996. Black-and-white print, 229 x 335 (90⅛ x 31⅞). Courtesy Jeff Wall Studio. **43** Jeff Wall, *Insomnia*, 1994. Transparency in lightbox, 172 x 214 (67¾ x 84¼). Courtesy Jeff Wall Studio. **44** Philip-Lorca diCorcia, *Eddie Anderson; 21 years old;*

Houston, TX; $20, 1990–92. Ektacolour print, image 65.7 x 96.4 (25⅞ x 38), paper 76.2 x 101.6 (30 x 40). Edition of 20. © Philip-Lorca diCorcia. Courtesy Pace/ MacGill Gallery, New York. **45** Teresa Hubbard and Alexander Birchler, *Untitled*, 1998. C-print, 145 x 180 (57⅛ x 70⅞). From the series *Stripping*. Edition of 5. Courtesy the artists and Tanya Bonakdar Gallery, New York. **46** Sam Taylor-Wood, *Soliloquy I*, 1998. C-print (framed), 211 x 257 (83⅛ x 101⅛). © the artist. Courtesy Jay Jopling/ White Cube, London. **47** Tom Hunter, *The Way Home*, 2000. Cibachrome print, 121.9 x 152.4 (48 x 60). © the artist. Courtesy Jay Jopling/ White Cube, London. **48** Yinka Shonibare, *Diary of a Victorian Dandy 19:00 hours*, 1998. C-print, 183 x 228.6 (72 x 90). Courtesy Stephen Friedman Gallery, London. **49** Sarah Dobai, *Red Room*, 2001. Lambdachrome, 127 x 150 (50 x 59). Courtesy Entwistle, London. **50** Liza May Post, *Shadow*, 1996. Colour photograph mounted on aluminium, 166 x 147 (65⅜ x 57⅞). Courtesy Annet Gelink Gallery, Amsterdam. **51** Sharon Lockhart, *Group #4: Ayako Sano*, 1997. Chromogenic print, 114.3 x 96.5 (45 x 38). 12 framed prints, overall dimensions 82 x 249.5 (32¼ x 98¼). From the series *Goshogaoka Girls Basketball Team*. Edition of 8. Courtesy neugerriemschneider, Berlin, Barbara Gladstone Gallery, New York, and Blum and Poe, Santa Monica. **52** Frances Kearney, *Five People Thinking the Same Thing, III*, 1998. C-print, 152.4 x 121.9 (48 x 60). Courtesy the artist. **53** Hannah Starkey, *March 2002*, 2002. C-print, 122 x 183 (48 x 72). Courtesy Maureen Paley Interim Art, London. **54** Justine Kurland, *Buses on the Farm*, 2003. C-print framed, 64 x 75 (25¼ x 29½). From the series *Golden Dawn*. Courtesy Emily Tsingou Gallery, London, and Gorney Bravin + Lee, New York. **55** Sarah Jones, *The Guest Room (bed) I*, 2003. C-print mounted on aluminium, 130 x 170 (51⅛ x 66⅞). © the artist, courtesy Maureen Paley Interim Art, London. **56** Sergey Bratkov, *#1*, 2001. C-print, 120 x 90 (47¼ x 35⅜). From the series *Italian School*. Courtesy Regina Gallery, Moscow. **57** Wendy McMurdo, *Helen, Backstage, Merlin Theatre (the glance)*, 1996. C-print, 120 x 120 (47¼ x 47¼). © Wendy McMurdo. **58** Deborah Mesa-Pelly, *Legs*, 1999. C-print, 50.8 x 61 (20 x 24). Courtesy the artist and Lombard-Freid Fine Arts, New York. **59** Anna Gaskell, *Untitled #59 (by proxy)*, 1999. C-print, 101.6 x 76.2 (40 x 30). 245 © the artist. Courtesy Jay Jopling/ White Cube, London. **60** Inez van Lamsweerde and Vinoodh Matadin, *The Widow (Black)*, 1997. C-print on plexiglas, 119.4 x 119.4 (47 x 47). Courtesy the artist and Matthew Marks Gallery, New York. **61** Mariko Mori, *Burning Desire*, 1996–98. Glass with photo interlayer, 305 x 610 x 2.2 (120⅛ x 240⅛ x ⅞). From the series *Esoteric Cosmos*. Courtesy Mariko Mori. **62** Gregory Crewdson, *Untitled (Ophelia)*, 2001. Digital C-print, 121.9 x 152.4 (48 x 60). From the series *Twilight*. © the artist. Courtesy Jay Jopling/ White Cube, London. **63** Charlie White, *Ken's Basement*, 2000. Chromogenic print on Fuji Crystal Archive paper mounted on plexiglas, 91.4 x 152.4 (36 x 60). From the series *Understanding Joshua*. Courtesy the artist and Andrea Rosen Gallery, New York. © Charlie White. **64** Izima Kaoru, *#302, Aure Wears Paul & Joe*, 2001. From the series *Landscape with a Corpse*. C-print, 124 x 156 (48⅞ x 61⅜). Courtesy of Von Lintel Gallery, New York, (gallery@vonlintel.com). **65** Christopher Stewart, *United States of America*, 2002. C-print, 150 x 120.5 (59 x 47½). From the series *Insecurity*. Courtesy of the artist. **66** Katharina Bosse, *Classroom*, 1998. Colour negative print, 101 x 76 (39¾ x 28⅞). From the series *Realms of signs, realms of senses*. Courtesy of Galerie Reckermann, Cologne. **67** Miriam

Bäckström, *Museums, Collections and Reconstructions, IKEA Corporate Museum, 'IKEA throughout the Ages'.*Älmhult, Sweden,*1999*,1999.Cibachromeon glass, 120 x 150 (47¼ x 59). Courtesy Nils Stærk Contemporary Art, Copenhagen. **68** Miles Coolidge, *Police Station, Insurance Building,Gas Station*, 1996. C-print, 111.8 x 76.2 (44 x 30). Fromthe series *Safetyville*. Courtesy Casey Kaplan, New York, and ACME, Los Angeles. **69** Thomas Demand, *Salon (Parlour)*, 1997. Chromogenic print on photographic paper and diasec, 183.5 x 141 (72¼ x 55½).Courtesy of the artist and Victoria Miro Gallery, London, and 303 Gallery, New York. © DACS 2004. **70** Anne Hardy, *Lumber*, 2003–04. C-print, 152 x 121 (59⅞ x 47⅝). From the series *Interior Landscapes*. Courtesy the artist. **71** James Casebere, *Pink Hallway #3*, 2000. Cibachrome mounted on plexiglas, 152.4 x 121.9 (60 x 48). Courtesy Sean Kelly Gallery, New York. **72** Rut Blees Luxemburg, *Nach Innen/ In Deeper*, 1999. C-print, 150 x 180 (59 x 70⅞). From the series *Liebeslied*. © Rut Blees Luxemburg. **73** Desiree Dolron, *Cerca Paseo de Martì*, 2002. Di bonded cibachrome print, 125 x 155 (49¼ x 61). From the series *Te DíTodos Mis Sueños*. © Desiree Dolron, courtesy of Michael Hoppen Gallery, London. **74** Hannah Collins, *In the Course ofTime, 6 (Factory Krakow)*, 1996. Gelatin silver print mounted on cotton, 233 x 525 (91¾ x 206¾). Collection Reina Sofia Museum, Madrid. © the artist. **75** Celine van Balen, *Muazez*, 1998. C-print mounted on aluminium and matt laminate, 50 x 62 (19⅝ x 24⅜). From the series *Muslim girls*. Courtesy Van Zoetendaal, Amsterdam. **76** Andreas Gursky, *Chicago,Board ofTrade II*, 1999. C-print, 207 x 336.9 (81½ x 132⅝). Courtesy Matthew Marks Gallery, New York and Monika Sprüth Gallery/ Philomene Magers, © DACS 2004. **77** Andreas Gursky, *Prada I*, 1996. C-print, 145 x 220 (57⅛ x 86⅝).Courtesy Matthew Marks Gallery, New York and Monika Sprüth Gallery/ Philomene Magers, © DACS 2004. **78** Walter Niedermayr, *Val Thorens II*, 1997. Colour photograph, 103 x 130 (40½ x 51⅛) each photograph. Courtesy Galerie Anne de Villepoix, Paris. **79** Bridget Smith, *Airport, Las Vegas*, 1999. C-print, 119 x 162.5 (46⅞ x 64).Courtesy the artist and Frith Street Gallery, London. **80** Ed Burtynsky, *Oil Fields #13, Taft, California*, 2002. Chromogenic colour print, 101.6 x 127 (40 x 50). From the series *Oil Fields*. © Edward Burtynsky, Toronto. **81** Takashi Homma, *Shonan International Village, Kanagawa*, 1995–98. C-print, variable dimensions. From the series *Tokyo Suburbia*. Courtesy of Taka Ishii Gallery, Tokyo. **82** Lewis Baltz, *Power SupplyNo.1*, 1989–92. C-print, 114 x 146 (44⅞ x 57½). From the series *Sites of Technology*. Courtesy Galerie Thomas Zander, Cologne. © LewisBaltz. **83** MatthiasHoch, *Leipzig #47*, 1998. C-print, 100 x 120 (39⅜ x 47¼). Courtesy Galerie Akinci, Amsterdam and Dogenhaus Galerie, Leipzig. **84** Jacqueline Hassink, *Mr. Robert Benmosche, Chief Executive Officer, Metropolitan Life Insurance, New York, NY, April 20, 2000*, 2000. C-print, 130 x 160 (59⅛ x 63). Courtesy the artist. **85** Candida Höfer, *Bibliotheca PHE Madrid I*, 2000. C-print, framed, 154.9 x 154.9 (61 x 61). Courtesy Candida Höfer/ VGBild-Kunst © 2004. **86** Naoya Hatakeyama, *Untitled, Osaka* 1998–99. C-print, two photographs, 89 x 180 each (35 x 70⅞). Courtesy of Taka Ishii Gallery, Tokyo. **87** Axel Hütte, *The Dogs' Home, Battersea*, 2001. Duratrans print, 135 x 165 (53⅛ x 65). From the series *As Dark as Light*. Courtesy Galeria Helga de Alvear, Madrid. **88** Dan Holdsworth, *Untitled (A machine for living)*, 1999. C-print, 92.5 x 114.5 (36⅜ x 45⅛). Courtesy Entwistle, London. **89** Richard

Misrach, *Battleground Point #21*, 1999. Chromogenic print, 50.8 x 61 (20 x 24) edition of 25, 121.9 x 152.4 (48 x 60) edition of 5. Courtesy the artist and Catherine Edelman Gallery, Chicago. **90** Thomas Struth, *Pergamon Museum 1, Berlin*, 2001. C-print, 197.5 x 248.6 (77¾ x 97⅞). Courtesy the artist and Marian Goodman Gallery, New York. **91** John Riddy, *Maputo (Train) 2002*, 2002. C-print, 46 x 60 (18⅛ x 23⅝). Courtesy the artist and Frith Street Gallery, London. **92** Gabriele Basilico, *Beirut*, 1991. C-print, 18 x 24 (7⅛ x 9⅛). © Gabriele Basilico. **93** Simone Nieweg, *Grünkohlfeld, Düsseldorf – Kaarst*, 1999. C-print, 36 x 49 (14⅛ x 19¼). © Simone Nieweg, courtesy Gallery Luisotti, Los Angeles. **94** Yoshiko Seino, *Tokyo*, 1997. C-print, 50.8 x 61 (20 x 24). From the series *Emotional Imprintings*. © Yoshiko Seino. Courtesy Osiris, Tokyo. **95** Gerhard Stromberg, *Coppice (King's Wood)*, 1994–99. C-print, 132 x 167 (52 x 65¾). Courtesy Entwistle, London. **96** and **97** Jem Southam, *Painter's Pool*, 2003. C-print, 91.5 x 117 (36 x 46). © Jem Southam, courtesy Hirschl Contemporary Art, London. **98** Boo Moon, *Untitled (East China Sea)*, 1996. C-print, variable dimensions. © boomoon. **99** Clare Richardson, *Untitled IX*, 2002. C-print, 107.5 x 127 (42⅜ x 50). From the series *Sylvan*. © the artist. Courtesy Jay Jopling/ White Cube, London. **100** Lukas Jasansky and Martin Polak, *Untitled*, 1999–2000. Black and white photograph, 80 x 115 (31½ x 45¼). From the series *Czech Landscape*. Courtesy Lukas Jasansky, Martin Polak and Galerie Jirisvestka, Prague. **101** Thomas Struth, *Paradise 9 (Xi Shuang Banna Provinz Yunnan), China*, 1999. C-print, 275 x 346 (108¼ x 136¼). Courtesy the artist and Marian Goodman Gallery, New York. **102** Thomas Ruff, *Portrait (A. Volkmann)*, 1998. C-print, 210 x 165 (82⅝ x 65). Galerie Nelson, Paris/ Ruff. © DACS 2004. **103** Hiroshi Sugimoto, *Anne Boleyn*, 1999. Gelatin silver print, unframed, 149.2 x 119.4 (58¾ x 47). © the artist. Courtesy Jay Jopling/White Cube, London. **104** Joel Sternfeld, *A Womanwith a Wreath, NewYork, NewYork, December 1998*, 1998. C-print, 91.4x109.2 (36 x 43). Courtesy the artist and Luhring Augustine, New York. **105** Jitka Hanzlová, *IndianWoman, NY Chelsea*,1999. C-print, 29x19.3(11⅜ x7⅝). From the series *Female*. Courtesy Jitka Hanzlová. **106** Mette Tronvoll, *Stella and Katsue,Maiden Lane*, 2001. C-print, 141 x 111 (55¼ x 43¾), frame, 154 x 124 (60⅝ x 48⅞). From the series *New Portraits*. Galerie Max Hetzler, Berlin. **107** Albrecht Tübke, *Celebration*, 2003. C-print, 24 x 30 (9½ x 11¾). Courtesy the artist. **108** Rineke Dijkstra, *Julie, Den Haag, Netherlands, February 29, 1994*, 1994. C-print, 153 x 129 (60¼ x 50¾). From the series *Mothers*. Courtesy the artist and Marian Goodman Gallery, New York. **109** Rineke Dijkstra, *Tecla, Amsterdam, Netherlands, May 16, 1994*, 1994. C-print, 153 x 129 (60¼ x 50¾). From the series *Mothers*. Courtesy the artist and Marian Goodman Gallery, New York. **110** Rineke Dijkstra, *Saskia, Harderwijk, Netherlands, March 16, 1994*, 1994. C-print, 153 x 129 (60¼ x 50¾). From the series *Mothers*. Courtesy the artist and Marian Goodman Gallery, NewYork. **111** Peter Fischli and David Weiss, *Quiet Afternoon*, 1984–85. Colour and black-and-white photographs, dimensions ranging from 23.3 x 30.5 (9⅛ x 12) to 40.6 x 30.5 (16 x 12). Courtesy of the artists and Matthew Marks Gallery, New York. **112** Gabriel Orozco, *Breath on Piano*, 1993. C-print, 40.6 x 50.8 (16 x 20). Edition of 5. Courtesy of the artist and Marion Goodman Gallery, New York. **113** Felix Gonzalez-Torres, *'Untitled'*, 1991. Billboard, dimensions vary with installation. As installed for The Museum of Modern Art, NewYork "Projects 34:

FelixGonzalez-Torres"May 16–June 30, 1992, in twenty-four locations throughout New York City. © The Felix Gonzalez-Torres Foundation. Courtesy of Andrea Rosen Gallery, New York. Photograph by Peter Muscato. **114** Richard Wentworth, *Kings Cross, London*, 1999. Unique colour photograph, 28.8 x 19 (11⅜ x 7½). Fromthe series *Making Do and Getting By*. Courtesy Lisson Gallery, London, and the artist. **115** Jason Evans, *New Scent*, 2000–03. Resin coated black-andwhite print, 30.5 x 25.4 (12 x 10). Courtesy of the artist. **116** Nigel Shafran, *Sewing kit (on plastic table) Alma Place*, 2002. C-print, 58.4 x 74 (23 x 29⅛). Courtesy of the artist. **117** Jennifer Bolande, *Globe, St Marks Place, NYC*, 2001. Digital C-print mounted on plexiglas, 98 x 82.5 (38⅝ x 32½). Edition of 3. Courtesy Alexander and Bonin, New York. **118** Jean-Marc Bustamante, *Something is Missing (S.I.M 13.97 B)*, 1997. C-print, image, 40 x 60 (15¾ x 23½), sheet, 51 x 61 (20 x 24). Edition of 6. Courtesy the artist and Matthew Marks Gallery, New York. © ADAGP, Paris, and DACS, London 2004. **119** Wim Wenders, *Wall in Paris, Texas*, 2001.C-print, 160 x 125 (63 x 49¼).Courtesy of Haunch of Venison. **120** *Anthony Hernandez, Aliso Village #3*, 2000. C-print, 101.6 x 101.6 (40 x 40). Courtesy the artist and Anthony Grant, Inc., New York. **121** Tracey Baran, *Dewy*, 2000. C-print, 76.2 x 101.6 (30 x 40). From the series *Still*. © Tracey Baran. Courtesy Leslie Tonkonow Artworks + Projects, New York. **122** Peter Fraser, *Untitled 2002*, 2002. Fuji Crystal Archive C-print, 50.8 x 61 (20 x 24). Fromthe series *Material*.Courtesy of the artist. **123** Manfred Willmann, *Untitled*, 1988. C-print, 70 x 70 (27½ x 27½). From the series *Das Land*, 1981–93. Courtesy of the artist. **124** Roe Ethridge, *The Pink Bow*, 2001–02. C-print, 76.2 x 61 (30 x 24). Courtesy the artist and Andrew Kreps Gallery, New York. **125** Wolfgang Tillmans, *Suit*, 1997. C-print, variable dimensions. Courtesy Maureen Paley Interim Art, London. **126** James Welling, *Ravenstein 6*, 2001. Vegetable dye on rag paper, framed, 97 x 156 (38¼ x 61⅜). Edition of 6. From the series *Light Sources*. Courtesy of Donald Young Gallery, Chicago. **127** Jeff Wall, *Diagonal Composition no.3*, 2000. Transparency in a lightbox, 74.6 x 94.2 (29⅜ x 37⅛). Courtesy Jeff Wall Studio. **128** Laura Letinsky, *Untitled #40, Rome*, 2001. Chromogenic print, 59.7 x 43.2 (23½ x 17). From the series *Morning and Melancholia*. © Laura Letinsky, courtesy of Michael Hoppen Gallery. **129** Uta Barth, *Untitled (nw 6)*, 1999. Colour photograph, framed, 88.9 x 111.8 (35 x 44). From the series *Nowhere Near*. Courtesy the artist, Tanya Bonakdar Gallery, New York, and ACME, Los Angeles. **130** Sabine Hornig, *Window with Door*, 2002. C-print mounted behind perspex, 168 x 149.5 (66⅛ x 58⅞). Edition of 6. Courtesy the artist and Tanya Bonakdar Gallery, New York. **131** Nan Goldin, *Gilles and Gotscho Embracing, Paris*, 1992. Cibachrome print, 76.2 x 101.6 (30 x 40). © Nan Goldin, courtesy Matthew Marks Gallery, New York. **132** Nan Goldin, *Siobhan at the A House #1, Provincetown,MA*, 1990. Cibachrome print, 101.6 x 76.2 (40 x 30). © Nan Goldin, courtesy Matthew Marks Gallery, New York. **133** Nobuyoshi Araki, *Shikijyo (Sexual Desire)*, 1994–96. C-print, variable dimensions. Courtesy of Taka Ishii Gallery, Tokyo. **134** Larry Clark, *Untitled*, 1972. 10 gelatin silver prints, 20.5 x 25.4 (8 x 10) each. From the series *Tulsa*. Courtesy of the artist and Luhring Augustine, New York. **135** Juergen Teller, *Selbstportrait: Sauna*, 2000. Black and white bromide print, variable dimensions. Courtesy of Juergen Teller. **136** Corinne Day, *Tara sitting on the loo*, 1995. C-print, 140 x 60 (15¾ x 23⅝). From the series *Diary*. Courtesy of the artist and Gimpel Fils,

London. **137** Wolfgang Tillmans, *Lutz & Alex holding each other*, 1992. C-print, variable dimensions. Courtesy Maureen Paley Interim Art, London. **138** Wolfgang Tillmans, *'If one thing matters, everything matters'*, installation view, Tate Britain, 2003. Courtesy Maureen Paley, Interim Art, London. **139** Jack Pierson, *Reclining Neapolitan Boy*, 1995. C-print, 101.6 x 76.2 (40 x 30). Edition of 10. Courtesy of the artist and Cheim & Reid, New York. **140** Richard Billingham, *Untitled*, 1994. Fuji Longlife colour photograph mounted on aluminium, 80 x 120 (31½ x 47¼). © the artist, courtesy Anthony Reynolds Gallery, London. **141** Nick Waplington, *Untitled*, 1996. C-print, variable dimensions. From the series *Safety in Numbers*. Courtesy of the artist. **142** Anna Fox, *From the series Rise and Fall of Father Christmas, November/ December 2002*, 2002. Archival Inkjet print, 50.8 x 61 (20 x 24). Courtesy of the artist. **143** Ryan McGinley, *Gloria*, 2003. C-print, 76.2 x 101.6 (30 x 40). Courtesy of the artist. **144** Hiromix, *from Hiromix*, 1998. Edited by Patrick Remy Studio. © Hiromix 1998 and © 1998 Steidl Publishers, Göttingen. **145** Yang Yong, *Fancy in Tunnel*, 2003. Gelatin silver print, 180 x 120 (70⅞ x 47¼). Courtesy of the artist. **146** Alessandra Sanguinetti, *Vida mia*, 2002. Ilfochrome, 76.2 x 76.2 (30 x 30). Courtesy Alessandra Sanguinetti. **147** Annelies Strba, *In the Mirror*, 1997. 35 mm slide. From the installation Shades of Time. Courtesy the artist and Frith Street Gallery, London. **148** Ruth Erdt, *Pablo*, 2001. C-print, variable dimensions. Fromthe series The Gang. © Ruth Erdt. **149** Elinor Carucci, *My Mother and I*, 2000. C-print, 76.2x101.6 (30 x 40). From the book *Closer*. Courtesy Ricco/Maresca Gallery. **150** Tina Barney, *Philip & Philip*, 1996. Chromogenic colour print, 101.6 x 76.2 (40 x 30). Courtesy Janet Borden, Inc., New York. **151** Larry Sultan, *Argument at the KitchenTable*, 1986. C-print, 76.2 x 101.6 (30 x 40). From the series *Pictures From Home*. Courtesy of the artist and Janet Borden, Inc.,NewYork. **152** Mitch Epstein, *Dad IV*, 2002. C-print, 76.2 x 101.6 (30 x 40). From the series *Family Business*. Courtesy of Brent Sikkema, New York, © Mitch Epstein. **153** Colin Gray, *Untitled*, 2002. C-print, variable dimensions. Courtesy of the artist. **154** Elina Brotherus, *Le Nez deMonsieur Cheval*, 1999. Chromogenic colour print on Fujicolor Crystal Archive paper, mounted on anodized aluminium, framed, 80 x 102 (31½ x 40⅛). From the series *Suite Françaises 2*. Courtesy of the artist and &:gb agency, Paris. **155** Breda Beban, *TheMiracle of Death*, 2000. C-print, 152 x 102 (59⅞ x 40⅛). Courtesy of the artist. **156** Sophie Ristelhueber, *Iraq*, 2001. Triptych of chromogenic prints mounted on aluminium and framed, 120 x 180 each (47⅞ x 70⅞). Courtesy of the artist. **157** Willie Doherty, *Dark Stains*, 1997. Cibachrome mounted on aluminium, 122 x 183 (48 x 72). Edition of 3. Courtesy Alexander and Bonin, New York. **158** Zarina Bhimji, *Memories Were Trapped Inside the Asphalt*, 1998–2003. Transparency in lightbox, 130 x 170 x 12.5 (51⅛ x 66⅞ x 4⅛). © The artist, Courtesy Lisson Gallery, London and Luhring Augustine, New York. © Zarina Bhimji 2004. All rights reserved, DACS. **159** Anthony Haughey, *Minefield, Bosnia*, 1999. Lambdachrome, 75 x 75 (29½ x 29½). From the series *Disputed Territory*. © Anthony Haughey 1999. **160** Ori Gersht, *Untitled Space 3*, 2001. C-print, 120 x 150 (47¼ x 59). Courtesy the artist and Mummery+Schnelle, London. **161** Paul Seawright, *Valley*, 2002. Fuji Crystal Archive C-print on aluminium, 122 x 152 (48 x 59⅞). Courtesy Maureen Paley Interim Art, London. **162** Simon Norfolk, *Destroyed Radio Installations, Kabul, December 2001*, 2001. Digital C-print, 101.6 x 127 (40 x 50).

From the series *Afghanistan: Chronotopia*. Simon Norfolk, courtesy Galerie Martin Kudler, Cologne, Germany. **163** Fazal Sheikh, *Halima Abdullai Hassan and her grandson Mohammed, eight years after Mohammedwas treated at the Mandera feeding centre, Somali refugee camp, Dagahaley, Kenya*, **2000**. Gelatin silver print, variable dimensions. © Fazal Sheikh. Courtesy Pace/ MacGill Gallery, New York. **164** Chan Chao, *Young Buddhist Monk, June 1997*, **2000**. C-print, 88.9 x 73.7 (35 x 29). From the series *Burma: Something Went Wrong*. Courtesy the artist, and Numark Gallery,Washington. **165** Zwelethu Mthethwa, *Untitled*, **2003**. C-print, 179.1 x 241.3 (70½ x 95). Courtesy of Jack Shainman Gallery, New York. **166** Adam Broomberg and Oliver Chanarin, *Timmy, Peter and Frederick, Pollsmoor Prison*, **2002**. Cprint, 40 x 30 (15¾ x 11¾). From the series *Pollsmoor Prison*. © 2002, Adam Broomberg and Oliver Chanarin. **167** Deidre O'Callaghan, *BBC 1*, March 2001. High resolution scan (SCITE x CT file), 36.53 x 29.6 (14⅜ x 11⅝), 300 dpi, 59.4MB. Fromthe series *'Hide That Can'*. © Deidre O'Callaghan, from the book Hide That Can, Trolley 2002. **168** Trine Søndergaard, *Untitled, image #24*, **1997**. From the series *Now that you are mine*. C-print, 100 x 100, (39⅜ x 39⅜). Trine Søndergaard / *Now that you are mine* / Steidl 2002. **169** Dinu Li, *Untitled*, May 2001. C-print, 50.8 x 60.9 (20 x 24). From the series *Secret Shadows*. Courtesy Open Eye Gallery, Liverpool. **170** Margareta Klingberg, *Lövsjöhöjden*, 2000–01. C-print, 70 x 100 (27½ x 39⅜).Courtesy of the artist. © DACS, 2004. **171** Allan Sekula, *Conclusion of Search for the Disabled and Drifting Sailboat 'Happy Ending'*, 1993–2000. Cibachrome triptych (framed together), 183.5 x 96.5 (72¾ x 38). Fromthe series *Fish Story*. Courtesy of the artist and Christopher Grimes Gallery, Santa Monica. **172** Paul Graham, *Untitled 2002 (Augusta) #60*, **2002**. Lightjet Endura C-print, Diasec, 189.5 x 238.5 (74⅝ x 93⅞). From the series *American Night*. © the artist, courtesy Anthony Reynolds Gallery, London. **173** Paul Graham, *Untitled 2001 (California)*, **2001**. Lightjet Endura C-print, Diasec, 189.5 x 238.5 (74⅝ x 93⅞). From the series *American Night*. © the artist, courtesy Anthony Reynolds Gallery, London. **174** Martin Parr, *Budapest,Hungary*, **1998**. Xerox laser prints, 42 x 59.2 (16½ x 23¼). From the series *Common Sense*. © Martin Parr/ Magnum Photos. **175** Martin Parr, *Weston-Super-Mare, United Kingdom*, **1998**. Xerox laser prints, 42 x 59.2 (16½ x 23¼). From the series *Common Sense*. © Martin Parr/ Magnum Photos. **176** Martin Parr, *Bristol, United Kingdom*, **1998**. Xerox laser prints, 42 x 59.2 (16½ x 23¼). From the series *Common Sense*. © Martin Parr/ Magnum Photos. **177**. Martin Parr, *Venice Beach, California, USA*, **1998**. Xerox laser prints, 42 x 59.2 (16½ x 23¼). From the series *Common Sense*. © Martin Parr/Magnum Photos. **178** Luc Delahaye, *Kabul Road*, **2001**. C-print, framed, 110 x 245 (43¼ x 96½). © Luc Delahaye/ Magnum Photos/ Ricci Maresca, NewYork. **179** Ziyah Gafic, *Quest for ID*, **2001**. C-print, 40 x 40 (15¾ x 15¾). Ziyah Gafic/ Grazia Neri Agency, Milan. **180** Andrea Robbins and Max Becher, *German Indians Meeting*, 1997–98. Chromogenic print, 77.4 cm x 89.4 cm (30⅜ x 35⅛). © Andrea Robbins and Max Becher. **181** Shirana Shahbazi, *Shadi-01-2000*, **2000**. C-print, 68 x 56 (26¾ x 22). Courtesy Galerie Bob van Orsouw, Zurich. **182** Esko Mannikko, *Savukoski*, **1994**. C-print, variable dimensions. Courtesy of the artist. **183** RogerBallen, *Eugene on the phone*, **2000**. Silver print, 40 x 40 (15¾ x 15¾). © Roger Ballen courtesy of Michael Hoppen 247 Gallery, London. **184** Boris Mikhailov, *Untitled*, 1997–98. C-print, 127 x 187 (50 x 73⅝),

edition of 5. 40 x 60 (15¾ x 23⅝), edition of 10. From the series *Case History*. Courtesy of Boris and Victoria Mikhailov. **185** Vik Muniz, Action Photo 1, **1997**. Cibachrome, 152.4 x 114.3 (60 x 45), edition of 3. 101.6 x 76.2 (40 x 30), edition of 3. From the series *Pictures of Chocolate*. Courtesy Brent Sikkema, New York. **186** Cindy Sherman, *Untitled #400*, **2000**. Colour photograph, 116.2 x 88.9 (45¾ x 35). Courtesy the artist and Metro Pictures Gallery. **187** Cindy Sherman, *Untitled #48*, **1979**. Black and white print, 20.3 x 25.4 (8 x 10). Courtesy the artist and Metro Pictures Gallery. **188** Yasumasa Morimura, *Self-portrait (Actress) after Vivien Leigh 4*, **1996**. Ilfochrome, framed, acrylic sheet, 120 x 94.6 (47¼ x 37¼). Courtesy of the artist and Luhring Augustine Gallery, NewYork. **189** Nikki S. Lee, *The Hispanic Project (2)*, **1998**. Fujiflex print, 54 x 71.8 (21⅜ x 28 ⅜). © Nikki S Lee. Courtesy Leslie Tonkonow Art works + Projects, NewYork. **190** Trish Morrissey, *July 22nd,1972*, **2003**. C-print, 76.2 x 101.6 (30 x 40). From the series *Seven Years*. Courtesy the artist. © Trish Morrissey. **191** Gillian Wearing, *Self-Portrait as my father Brian Wearing*, **2003**. Black-and-white print, framed, 164 x 130.5 (64⅝ x 51⅜). Courtesy Maureen Paley Interim Art, London. **192** and **193** Jemima Stehli, *After Helmut Newton's 'Here They Come'*, **1999**. Black-and-white photographs on foamex, 200 x 200 (78¾ x 78¾). Courtesy Lisson Gallery, London, and the artist. **194 195** and **196** Zoe Leonard and Cheryl Dunye, *The Fae Richards Photo Archive*, 1993–96. Created for Cheryl Dunye's film *The Watermelon Woman* (1996), 78 black-and-white photographs, 4 colour photographs and notebook of seven pages of typed text on typewriter paper, photos from 8.6 x 8.6 (3⅜ x 3⅜) to 35.2 x 25.1 (13⅞ x 9⅞), notebook (11½ x 9) Edition of 3. Courtesy of Paula Cooper Gallery, New York. **197** Collier Schorr, *Jens F (114,115)*, **2002**. Photo collage, 27.9 x 48.3 (11 x 19). Courtesy 303 Gallery, New York. **198** The Atlas Group/ Walid Ra'ad, *Civilizationally We Do Not Dig Holes to Bury Ourselves (CDH: A876)*, 1958–2003. Black-and-white photograph, 12 x 9 (4¾ x 3½). © The artist, courtesy Anthony Reynolds Gallery, London. **199** Joan Fontcuberta, *Hydropithecus*, **2001**. C-print, 120 x 120 (47¼ x 47¼). From the series *Digne Sirens*. Courtesy Musée de Digne, France. Joan Fontcuberta, 2004 **200** Aleksandra Mir, *First Woman on the Moon*, **1999**. C-print 91.4 x 91.4 (36 x 36). Event produced by Casco Projects, Utrecht, on location in Wijk aan Zee, Netherlands. **201** Tracey Moffatt, *Laudanum*, **1998**. Toned photogravure on rag paper, 76 x 57 (29⅞ x 22½). Series of 19 images, edition of 60. Courtesy of the artist and Roslyn Oxley9 Gallery, Sydney, Australia. **202** Cornelia Parker, *Grooves in a Record that belonged to Hitler (Nutcracker Suite)*, **1996**. Transparency, 33 x 22.5 (13 x 8⅞). Courtesy the artist and Frith Street Gallery, London. **203** Vera Lutter, *Frankfurt Airport, V: April 19*, **2001**. Unique gelatin silver print, 206 x 425 (81⅛ x 167⅜). Courtesy Robert McKeever/Gagosian Gallery, New York. **204** Susan Derges, *River, 23 November, 1998*, **1998**. Ilfochrome, 105.4 x 236.9 (41½ x 93¼). From the series *River Taw*. Collection Charles Heilbronn, New York. **205** Adam Fuss, From the series *'My Ghost'*, **2000**. Daguerrotype, 20.3 x 25.4 (8 x 10).Courtesy of the artist and Cheim& Reid, NewYork. **206** John Divola, Installation: *'Chairs'*, **2002**. Image:*'Heir Chaser (Jimmy the Gent)*, 1934 / 2002. From the series *Chairs*. Installation: approximately 373.4 x 81.3 (147 x 32), image: gelatin silver print, 20.3 x 25.4 (8 x 10). © John Divola. Centro de Arte de Salamanca, Salamanca, Spain. **207** Richard Prince, *Untitled (Girlfriend)*, **1993**. Ektacolour photograph, (111.8 x 162.6 (44 x 64).

Courtesy Barbara Gladstone, New York. **208** Hans-Peter Feldmann, page from *Voyeur*, 1997. *Voyeur* produced by Hans-Peter Feldmann in collaboration with Stefan Schneider, under the direction of Dennis Ruggieri, for Ofac Art Contemporain, La Flèche, France. © 1997 the Authors, © 1997 Verlag der Buchhandlung Walther König, Cologne, in cooperation with 3 Möven Verlag. © DACS 2004 (Feldmann). **209** Nadir Nadirov in collaboration with Susan Meiselas, *Family Narrative*, 1996. Gelatin silver print on paper, 20.3 x 25.4 (8 x 10). © Nadir Nadirov in collaboration with Susan Meiselas, published in *Kurdistan In the Shadow of History* (Random House, 1997). **210** Tacita Dean, *Ein Sklave des Kapitals*, 2000. Photogravure, 54 x 79 (21¼ x 31⅛). From the series *The Russian Ending*. Courtesy of the artist and Frith Street Gallery, London and Marian Goodman Gallery, New York / Paris. **211** Joachim Schmid, *No.460, Rio de Janeiro, December 1996*, 1996. C-print mounted on board, 10.1 x 15 on 21 x 29.7 (4 x 5⅞ on 8⅜ x 11⅝). From the series *Pictures from the Street*. Courtesy of the artist. **212** Thomas Ruff, *Nudes pf07*, 2001. Laserchrome and Diasec, 155 x 110 (61 x 43¾). Edition of 5. From the series *Nudes*. Galerie Nelson, Paris/ Ruff. © DACS 2004. **213** Susan Lipper, *untitled*, 1993–98. Gelatin silver print, 25.4 x 25.4 (10 x 10) From the series *trip*. Courtesy the artist. **214** Markéta Othová, *Something I Can't Remember*, 2000. Black-and-white photograph, 110 x 160 (43¾ x 63), edition of 5. Courtesy Markéta Othová. **215** Torbjørn Rødland, *Island*, 2000. C-print, 110 x 140 (43¼ x 55⅛). Courtesy of GalleriWang, Oslo, Norway. **216** Katy Grannan, *Joshi, Mystic Lake, Medford, MA*, 2004. C-print, 121.9 x 152.4 (48 x 60). From the series *Sugar Camp Road*. Courtesy of Artemis, Greenberg, Van Doren Gallery, New York and Salon 94, New York. **217** Vibeke Tandberg, *Line #1–5*, 1999. C-print, digital montage, 132 x 100 (52 x 39⅜). Courtesy of c/o Atle Gerhardsen, Berlin. © DACS 2004. **218** Florian Maier-Aichen, *The Best General View*, 2007. C-print, 213.4 x 178.4 (84 x 70¼). Courtesy the artist and Blum & Poe, Los Angeles. **219** James Welling, *Crescendo B89*, 1980. Gelatin silver print mounted on archival paper, 12.1 x 9.8 (4¾ x 3⁷⁄₁₆), mounted 35.6 x 27.9 (14 x 11). Courtesy David Zwirner, New York. **220** Sherrie Levine, *AfterWalker Evans*, 1981. Gelatin silver print, 15.9 x 12.7 (6¼ x 5), framed 37.8 x 29.5 (14⅞ x 11⅝). © Sherrie Levine. Courtesy Paula Cooper Gallery, New York. © Walker Evans Archive. The Metropolitan Museum of Art, New York. **221** Christopher Williams, *Kodak Three Point Reflection Guide*, © 1968 Eastman Kodak Company, 1968. (Corn) Douglas M. Parker Studio, Glendale, California, April 17, 2003, 2003. Dye transfer print, 40.6 x 50.8 (16 x 20), framed 74 x 81.6 x 3.8 (29⅛ x 32⅛ x 1½). © Christopher Williams. Courtesy David Zwirner, New York. **222** Sara VanDerBeek, *Eclipse 1*, 2008. Digital C-print, 50.8 x 40.6 (20 x 16), edition of 3, and 2 artist proofs. Courtesy the artist and D'Amelio Terras, New York. **223** Lyle Ashton Harris, *Blow up IV (Sevilla)*, 2006. Mixed media installation, variable dimensions. MUSAC Collection, Contemporary Art Museum of Castilla and León. Courtesy the artist and CRG Gallery, New York. **224** Isa Genzken, *Untitled*, 2006. Mixed media installation, 9 panels consisting of 28 parts, variable dimensions. Courtesy David Zwirner, New York and Galerie Daniel Bucholz, Cologne. **225** Michael Queenland, *Bread and Balloons*, 2007. Mixed media installation, variable dimensions. Courtesy the artist and Harris Lieberman, New York. **226** Arthur Ou, *To Preserve, To Elevate, To Cancel*, 2006. Mixed media installation, variable dimensions.

Courtesy the artist and Hudson Franklin, New York. **227** Walead Beshty, *3 Sided Picture (Magenta/ Red/ Blue)*, December 23, 2006, Los Angeles, CA, Kodak, Supra, 2007. Colour photographic paper, 198.1 x 127 (78 x 50). Collection of FRAC Nord - Pas de Calais, Dunkirk. **228** Zoe Leonard, *TVWheelbarrow*, from the series *Analogue*, 2001/2006. Dye transfer print, 50 x 40 (19¹¹⁄₁₆ x 15 ¾), edition of 6. Courtesy Galerie Gisela Capitain, Cologne. **229** An-My Lê, *29 Palms: Infantry Platoon Retreat*, 2003–04. Gelatin silver print, 67.3 x 96.5 (26½ x 38). Courtesy Murray Guy, New York **230** Anne Collier, *8 x 10 (Blue Sky)*, 2008. C-print, 75.6 x 88.3 (29¾ x 34 ¾), edition of 5, and 2 artist proofs. Courtesy the artist and Marc Foxx, Los Angeles. Anne Collier, *8 x 10 (Grey Sky)*, 2008. C-print, 75.6 x 88.3 (29¾ x 34¾), edition of 5, and 2 artist proofs. Courtesy the artist and Marc Foxx, Los Angeles **231** Liz Deschenes, *Moiré #2*, 2007. UV-laminated chromogenic print, 137.2 x 101.6 (54 x 40), framed 152.4 x 116.8 (60 x 46). Courtesy Miguel Abreu Gallery, New York. **232** Eileen Quinlan, *Yellow Goya*, 2007. UV-laminated chromogenic print mounted on Sintra, 101.6 x 76.2 (40 x 30), edition of 5. Courtesy the artist and Miguel Abreu Gallery, New York. **233** Jessica Eaton, *cfaal 109*, from the series *Cubes for Albers and Lewitt*, 2011. Pigment print, 101.6 × 127 (40 × 50). Courtesy the artist. **234** Carter Mull, *Connection*, 2011 (detail). Offset ink, mylar, 1800 unique still, 40.6 × 22.9 (16 × 9) each. Installation view, 'The Day's Specific Dreams', May 6-June 11, 2011. Courtesy the artist. **235** Sharon Ebner, *Agitate*, 2010. Installation, 4C-prints, each 160 × 121.9 (63 × 48). Courtesy the artist and LAXART **236** Sharon Ya'ari, *Untitled from 500m Radius*, 2006. Archival pigment print, 42 x 34 (16⁹⁄₁₆ x 13⅜). Courtesy the artist and Sommer Contemporary Art, Tel Aviv. **237** Jason Evans, *Untitled from NYLPT*, 2005-12 APP, music CD and multiple print formats; various dimensions. Courtesy the artist. **238** Tim Barber, *Untitled (Cloud)*, 2003. Colour photograph, variable dimensions. Courtesy Tim Barber. **239** Viviane Sassen, *Mimosa*, from the series *Flamboya*, 2007. C-print, 150 x 120 (59¹⁄₁₆ x 47¼₀, edition of 3 and 2 AP; and 125 x 100 (49¹⁄₁₆ x 39⅜), edition of 5 and 2 A. Courtesy the artist and Stevenson, Cape Town and Johannesburg. **240** Rinko Kawauchi, *Untitled*, from the series *AILA*, 2004. C-print, variable dimensions. © Rinko Kawauchi. Courtesy the artist and FOIL Gallery, Tokyo. **241** Lucas Blalock, *Both Chair in CW' Living Room*, 2012. C-print, 134.3 x 106.4 (52⅛ x 41⅞). Courtesy the artist and Ramiken Crucible, New York. **242** Kate Steciw, *Apply, Application, Auto, Automotive, Burn, Cancer, Copper, Diameter, Fire, Flame, Frame, Metal, Mayhem, Pipe, Red, Roiling, Rolling, Safe, Safety, Solid, Strip, Tape, Trap, Trappings*, 2012. C-print, custom oak frame, chrome decorative vents, self-adhesive safety tread, frame decals, 152.4 x 111.8 (60 x 40). Courtesy the artist; photograph Mark Woods. **243** Artie Vierkant, *Image Objects*, 2011-. UV prints on sintra, altered documentation images, dimensions not fixed. Courtesy the artist. **244** Anne de Vries, *Steps of Recursion*, 2011. Documentation photo sculpture, 130 x 30 (51¼ x 11¾) . Courtesy the artist.